째째한 이야기

째째한 이야기

1판 1쇄 발행 2019년 12월 25일

글 그림 방덕원
펴낸이 홍건국
펴낸곳 책앤
디자인 Design IF
출판등록 제313-2012-73호
등록일자 2012. 3. 12
주소 서울특별시 동작구 보라매로 5가길 7, 캐릭터그린빌 1321
문의 02-6409-8206
팩스 02-6407-8206

ISBN 979-11-88261-08-6 (03600)

째째한 남자의 째즈 이야기
JAZZ

째째한 이야기

글 · 그림 방덕원

재즈를 처음 듣기 시작하던 1990년대엔 재즈에 대한 정보를 얻는 것이 쉽지 않았다. 잡지나 재즈 전문 서적을 통해서 제한된 정보만 접할 수 있었다. 음반을 구입할 때 연주를 들어볼 수도 없고, 어떤 종류의 음악인지 알 수 없다 보니 음반에 대한 정보에 많이 목말라 있었다. 요즘은 인터넷 검색만 하면 쉽게 음반에 대한 정보를 얻을 수 있을 뿐만 아니라 바로 들어볼 수 있기에 구입 시 실수를 줄일 수 있다. 편해진 만큼 한 장의 음반을 구입하기 위해 기울이는 노력은 감소했다. 현재 블로그를 통해 내가 듣고 좋았던 음반들, 음반 구입 시 고생했던 일들, 음반 구입 시 실수를 줄이기 위한 팁 등 다양한 정보를 올리고 있고, 내 블로그를 방문하는 분들에게 재즈 음반에 대한 이야기들을 몇 년째 해왔다.

엘피(LP)를 주로 듣는데, 엘피 음반 구입은 쉽지 않고 많은 정보가 필요하다. 재발매되고 있는 음반을 구입하면 되지만 원반에 대한 호기심과 많은 분의 추천으로 막상 원반을 구하려고 보면, 음반의 종류, 레이블의 종류 등 알아야 할 정보가 너무나 많고 복잡하다. 많은 정보가 인터넷에 있지만 산발적이고 혼재되어 있어 정리된 내용이 있었으면 하는 바람이 있었고, 그런 복잡한 내용

째째한
이야기

을 정리해보고자 하는 생각이 몇 년 전부터 있었다. 재즈 엘피를 좋아하는 분들과 온라인 카페를 만들고 많은 정보를 공유하다 보니 음반에 대한 지식이 늘었다. 내용을 정리해보자는 생각과 지인들의 추천이 있어서 책을 쓰는 것에 대해 오랜 기간 고민하고 있었다. 외국의 유명 재즈 음반 전문가들의 인터넷 사이트나 블로그를 자주 방문하면서 재즈 음반에 대한 많은 정보를 알게 되고 정리를 하다 보니 책에 대한 자신감이 어느 정도 생기기도 했다.

그러던 어느 날, 아는 분이 재즈 관련 책을 낼 생각이 없느냐고 전화를 했다. 몇 년 동안 생각은 하고 있었지만 막상 제안을 듣고 보니 걱정이 앞섰다. 가볍게 글을 블로그에 올리는 것과 완성된 글을 책으로 만드는 것은 차원이 다른 문제였다. 일단 시작해보겠다고 하고 어떤 방향으로 내용을 쓸지 고민하기 시작했다. 몇 주 후 사장님과 첫 만남을 가지고 많은 이야기를 나누었고 많은 숙제를 가지고 돌아왔다. 주변에 오디오와 음반 책을 낸 저자들이 몇 분 있어서 조언을 들었고, 음반을 한 장씩 들으며 내용을 정리해 나가기 시작했다. 우선 예전부터 생각하고 있던 재즈 음반 추천, 재즈 레이블 정보를 정리한 책으로 방향을 정하고 자료를 정리했다. 이전에 좋게 들었던 음반들도 막상 제대로 된 평가와 나의 느낌, 나의 추천 이유 등을 같이 싣다 보니 몇 번씩 반복해서 들어보고 몇 번에 걸쳐서 적는 경우도 허다했다. 하지만 좋아하는 재즈와 엘피에 대해 사람들에게 알려줄 수 있다는 즐거움

에 재미있게 일을 진행했다. 내용이 70% 정도 완성이 되었을 때 한번 내용을 점검하기로 했다.

나의 아날로그 오디오의 스승이자 멘토인 최윤욱 님께 조언을 구하며 원고에 대해 신랄한 검토를 부탁드렸다. 2주 후 시험을 치르는 수험생의 기분으로 전화를 받았다. 답변은, "이런 식으로 책을 내면 한 권도 안 팔려요. 내용이 너무 딱딱하고 재미가 없어요. 처음 발표하는 책이 이렇게 건조한 내용이면 곤란해요. 일단 재즈를 듣기 시작한 것부터 에세이 식으로 하는 건 어때요?" 어느 정도 예상했던 답변이지만 막상 듣고 나니 힘이 빠졌다. 글을 쓰면서 내용이 너무 객관적이고 딱딱하다는 인상을 이미 받긴 했다. 좀 더 쉬운 접근이 나을 것 같아서 소개 음반은 큰 차이가 없지만 그 음반들과 관련된 나의 추억을 같이 이야기하기로 했다.

책 내용을 나의 이야기로 쓰기 시작하면서 이전보다 훨씬 편하고 재미있는 작업으로 바뀌었다. 대학교 시절을 돌이켜보니 그때 느꼈던 기분이나 상황들이 주마등처럼 지나갔다. 오래된 이야기들인데 얼마 되지 않은 이야기처럼 생생하게 기억나서 글을 쓰면서 놀라기도 했다.

옆에서 지켜보던 아내가 "음반 한 장에 그렇게 할 말이 많아?"라며 묻곤 했다. 지난 30년 동안 하루도 빠지지 않고 들었던 음악이라 그런지 많은 이야기가 아직도 숨어 있다. 재즈 음악과 음반은 변하지 않

6

째째한
이야기

지만, 그 음악을 들려주는 기기, 그 음악을 듣는 나 자신 등 많은 것들이 예전에 비해 좋아지고 발전했다. 재즈 음악도 같은 음악이지만 점점 발전하는 것 같다. 지난 5개월 동안 음악과 함께 나의 지난 이야기를 회상하며 책으로 엮는 과정이 나에게 새로운 기운을 불어넣어준 것 같다.

이 책은 재즈를 너무나 좋아한 한 '재즈광'의 지난 30년간의 이야기다. 재즈 음악에 대한 전문적인 정보보다는 재즈 음악을 어떻게 듣기 시작했고 어떻게 좋아하게 되었는지에 대한 이야기다. 시디도 많이 들었지만 엘피에 대한 이야기들이 주를 이룬다. 재즈 음악이 중요하지 어떤 것으로—시디, 엘피 또는 음원—음악을 듣느냐는 중요하지 않다. 듣는 사람의 취향일 뿐이다. 다만 필자는 1940-60년대 재즈 음악을 주로 듣기에 그 당시의 엘피가 더 좋아 듣고 있는 것뿐이다. 재즈를 처음 접하는 분, 재즈를 어떻게 들으면 좋을까 궁금한 분들이 쉽게 읽을 수 있는 내용이다. 후반부에는 재즈 엘피와 1940-50년대 음반들에 대한 전문적인 내용도 일부 있지만 부담없이 읽어도 될 수준이라 생각한다.

몇 개월 전 태블릿을 선물로 받은 후 음악을 들으면서 음반 재킷을 그리기 시작했다. 소소한 취미로 시작했는데 하다 보니 재미있고, 그림을 그리는 게 또 다른 즐거움이 되었다. 책에 소개된 음반의 재킷을 사진으로 삽입하려는 계획이 순식간에 내가 그린 그림을 이용하는

것으로 바뀌었다. 아마추어의 그림을 책에 싣는 게 부담이 되었지만 내가 좋아하는 음악과 함께 내가 직접 그린 그림이 책에 실린다는 게 의미가 있다는 생각이 들었다.

이 작업이 가능하도록 출판사 사장님을 소개해준 김재일 님의 도움을 잊을 수 없다. 김재일 님이 없었다면 이 책은 나오지 못했을 것이다. 직장 동료인 윤새미 님은 재즈를 모르는 독자의 눈으로 내 글을 읽고 조언을 해주어 독자들이 다가가기 쉽게 도와주었다. 내 책의 방향을 제시해주고 아낌없는 조언과 선배 작가의 풍부한 경험을 전수해주신 최윤욱 님의 절대적인 지원과 지지 역시 빠뜨릴 수 없다. 책이 나올 수 있도록 도와주신 책앤 출판사 홍건국 사장님에게 감사드린다. 마지막으로, 재즈를 먹고 자란 사랑스러운 재원이와 현규의 지지도 잊을 수 없다. 그림을 그리는 데 많은 조언을 해준 재원이에게 특별한 고마움을 전한다. 지난 30년간 묵묵히 내 옆을 지켜주고, 이 책의 초고를 읽고 조언을 해준 아내에게도 고마움을 표하고 싶다.

째째한
이야기

1장

**이건 무슨
음악이지?**

4 preface

14 재즈와의 강렬한 첫 만남

17 빽판의 추억

20 아는 만큼 들린다, 깊이 듣는 재즈

24 아침을 깨워주는 소니 롤린스

28 오래 들어야 그 매력을 느낄 수 있는

31 스윙 재즈를 알게 해준 듀크

35 한겨울 슬픔을 덮어준 몽크의 피아노

38 음반 콜렉터의 표적이 되는 이유

43 초보 리스너라면 오스카 피터슨

47 그녀의 달콤한 노래에 취하다

50 펑키한 재즈, 들어볼래요?

53 요절한 최고의 트럼펫터, 클리포드 브라운

56 행크 모블리의 보사노바, 그 흥겨움에 대하여

59 10년 만에 가진 클리포드 브라운의 초반

62 존 콜트레인을 좋아하세요?

66 신촌 카페에서 재즈 듣기

70 지루한 장마엔 먼델 로우의 진한 기타를

73 폭우 속 따스함을 안겨준 재즈 데이트

77 권투 선수의 통통 튀는 재즈 피아노

2장

**더 좋은
소리를 위한
욕심은 끝이
없다**

82 아날로그 재즈 라이프의 설레는 시작

86 MC 카트리지의 세계로 진입하다

92 포노 앰프를 바꾼다고 될 일이 아니야

96 모노는 뭐가 다른가요?

99 가지고 있는 것만으로 행복한 모노 초반

103 1950년대의 소리를 들려주는 빈티지 기기들

107 이젠 초창기 78회전의 세계로

113 음반만큼 소중한 나의 오디오 친구들

3장

**태평양을
건너
재즈의
본고장으로**

122 클래식 피아니스트가 재지스트였다니

127 작은 재즈 가게에서 얻은 득템의 즐거움

130 재즈에 웬 오보에?

134 50년전의 빌리를 지금의 내가 듣고 있다니

138 세 장의 보컬 명반과 클리포드 브라운

147 나만의 최애 음반, 콜맨 호킨스의 소울

150 짧아서 아쉬운 45회전의 생동감

156 거장 파커의 연주에 눈뜨다

160 비밥과 쿨 재즈의 초기 녹음을 듣고 싶다면

164 재즈의 본고장도 시골에선 엘피가 골동품?

170 화이트 크리스마스 같은 설레는 재즈 보컬

174 78회전 음반점에서 빌리를 찾다

4장

**재즈의
바다에서
헤엄치다**

180 아내는 블라인드 테스트 전문가!

184 프로그레시브 록 팬도 반한 아트 블래키

188 가성비 좋은 음반을 찾는다면

192 2인자가 더 좋다

197 아빠, 써니 틀어주세요!

201 캔디처럼 달콤한 연주라니

206 하프로 재즈를 연주한다고?

210 감미로운 쿨 재즈로 퇴근 후의 휴식을

214 깊은 밤에 듣기 좋은 음반

218 넓은 무대감의 스테레오, 짙은 음색의 모노

224 왜 계속 같은 음반을 사냐고요?

228 1959년의 블랙호크 라이브를 듣다

232 걸어두고 보고 싶은 멋진 재킷들

5장

**아직도
듣고 싶은
음반이
많다**

240 들을수록 우러나는 사골국 같은 음반

248 최고의 라이브 음반이라는데 음질이 왜 이래?

254 마일즈의 트럼펫에서 이런 소리가

259 존 콜트레인이 알토 색소폰을 연주했다고?

264 장고의 기타에서 '사의 찬미'가 들린다면

267 최상의 음을 찾기 위한 나의 레퍼런스 음반

272 그때 그곳의 소리와 분위기를 찾아서

278 쿨의 탄생에는 마일즈 데이비스가 있었다

282 소리에 대한 욕심은 끝이 없다

286 데모반 음질이 더 좋을까?

292 음반은 애인처럼 소중히 다뤄야 한다

298 함께 들으면서 성장해온 나의 재즈

301 나에게 재즈란?

1
장

Wow!

이건 무슨
음악이지?

재즈와의
강렬한 첫 만남

1989년 대학교 1학년 때 충남에서 하숙을 하고 있었다. 어려서부터 음악을 좋아했고 주로 팝송과 리차드 클레이더만(Richard Clayderman) 같은 피아노 연주를 주로 들었다. 어느 주말에 하숙집에서 빨래와 청소를 하면서, 라디오로 〈황인용의 영팝스〉를 듣고 있었다. 프로그램의 시작을 알리는 연주가 나오는데 그 멜로디가 너무나 귀에 꽂혀서 빨래하던 손을 멈추고 잠시 멍하니 있었다.

'저 연주는 뭐지? 지금까지 들어보지 못한 연주인데…. 가수가 노래를 하지 않으니 팝송은 아니고 경음악과는 분위기가 다르고… 첨 듣는데 너무 좋은데…'라는 생각에 곡이 끝날 때까지 꼼짝을 않고 집중해서 연주를 들었다. 그리고 황인용 씨가 곡을 소개하는 멘트를 들었는데 글쎄 "○○의 곡, 땡 ○○○ 엘스웨어 입니다. 영팝스 시작합니다"라고 하지 않는가…. 뭐지, 뭐지 이런.

그날부터 속앓이를 시작했다. 지금처럼 검색을 할 수

째째한
이야기

도 없고 방송국에 전화할 용기는 더더욱 없었다. 하는 수 없이 주말에 천안의 레코드숍을 몇 군데 가서 "이런 제목의 노래가 들어간 음반이 있나요?"라고 문의해보았으나 장르도 모르고 연주자도 모르고 서로 난감했다. 구입을 포기하고 본가에 가는 길에 대전에 들러 음반 도매 상가에 희망을 걸고 이곳저곳을 찾아서 헤맸다. 그중 한 도매상에 가서 그동안 모은 정보를 총동원해서 "재즈라는 장르 같고 제목에 ○○○ 엘스웨어라는 곡인데 〈황인용의 영팝스〉 시그널 뮤직인데 알 수 있을까요?"라고 물었다. 하늘이 도왔는지 직원이 "혹시 이 음반 아닌가요?" 하고 엘피 한 장을 건네줬다. 그 음반의 B면 마지막 곡이 바로 데이브 그루신(Dave Grusin)의 'Theme from St. Elsewhere'였다. 잠깐 테스트로 들어보는데 인트로만 들어도 그날의 감동이 그대

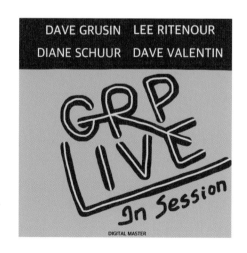

[GRP LIVE in Session,
GRP(GRP A1023), 1985]

로 전해졌다. 너무나 기쁜 나머지 속으로 감동의 눈물을 흘리며 감사하다는 인사를 하고, 날듯이 본가에 도착해 바로 턴테이블에 올리고 들었다. 라디오에서 듣던 연주와는 좀 다른 라이브 연주였지만 더 생기가 넘치는 힘 있는 연주였다.

그 앨범이 바로 〈GRP LIVE in Session〉이라는 퓨전 재즈의 명반 중 하나였다. 아마도 백 번은 반복해서 들었던 것 같다. 덕분에 GRP라는 회사를 알게 되고 리 릿나워(Lee Ritenour), 다이안 슈어(Diane Schuur) 등 많은 퓨전 재즈 연주자들도 알게 되었다. 이렇게 나의 재즈 여정은 첫걸음을 내디뎠다. 실제 'Theme from St. Elsewhere'는 데이브 그루신의 〈Night Lines〉(GRP, 1984)라는 음반에 수록되어 있다. 30년이 지난 지금도 이 곡을 들으면 뜨거워지는 가슴을 느낄 수 있다. 절대로 잊을 수 없는 멋진 음반이다.

빽판의
추억

데이브 그루신의 음반으로 퓨전 재즈라는 장르를 처음
으로 접하고 서점에서 잡지를 통해 재즈와 관련된 정보
를 보이는 대로 읽고 모았다. 당시 음악에 대한 정보는
음악 잡지를 통하는 것 말고는 얻을 방법이 없었다. GRP
의 음반들을 한 장씩 사 모으기 시작했다. 용돈을 받아
생활했기 때문에 한 장에 5-6천 원씩이나 하는 음반을
쉽게 구입하기는 어려웠다. 자연스레 '빽판(해적판)'이라
고 하는 불법 제작, 유통되던 음반에 손이 갔다.

　도매상 인근 상가나 가게에서는 해적판들이 유통되
고 있었다. 당시 인기가 있었던 연주자가 어쿠스틱 기
타 연주자 얼 클루(Earl Klugh)와 하모니카 연주자 리
오스카(Lee Oskar)였다. 몇 번을 들었다 놓았다 반복
하다가 너무 듣고 싶어서 얼 클루의 1984년도 음반인
〈Wishful Thinking〉과 리 오스카의 〈My Road, Our
Road〉를 샀다. 가격은 2-3천 원으로 기억한다. 해적판

의 상태는 통상 표면 잡음이 꽤 있지만, 운이 좋으면 상태가 괜찮은 음반을 구할 수 있었다. 두 음반 모두 상태는 좋은 편이었다. 얼 클루의 맑고 깨끗한 어쿠스틱 기타 연주는 당시 힘들었던 학교 생활에 사이다 같은 청량제 역할을 해서 자주 들었다. 리 오스카는 〈Before the Rain〉(Elektra, 1978) 음반이 더 유명하지만 해적판으로도 비싸서 〈My Road, Our Road〉를 사서 많이 들었다. 불법 제작 음반이기는 하지만 당시 제한된 용돈으로는 어쩔 수 없는 선택이었다.

지금도 얼 클루의 기타 연주는 차에서 음원으로 듣고 있다. TV 프로그램의 시그널 음악으로 많이 이용되는데, 얼 클루의 연주는 듣기 편하고 가슴이 따스해져서 언제 들어도 편안함과 부드러움이 느껴진

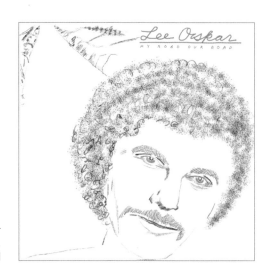

[Lee Oskar, My Road, Our Road,
Elektra(5E526), 1981]

쩨쩨한
이야기

다. 리 오스카의 하모니카로 들려주는 재즈 연주는 신선했다. 맑고 깨끗한 하모니카의 음색이 가을 밤에 너무나 잘 어울려서 술 한잔할 때 자주 들었다. 재즈를 모르는 친구들도 편하게 즐길 수 있는 게 퓨전 재즈의 매력이었다. 이렇게 재즈에 대한 나의 관심은 조금씩 범위를 넓혀갔다.

아는 만큼 들린다,
깊이 듣는 재즈

우연히 듣고 좋았던 음악이 퓨전 재즈라는 것을 알고 퓨전 재즈 음반들을 찾아 들으면서 재즈 리듬을 알게 되었다. 이후 정통 재즈를 듣기 시작하면서 재즈의 장르와 시대적인 흐름도 조금씩 알아갔다. 하지만 제대로 공부하지 않고 단편적인 지식만으로 이해하는 것에는 한계가 있었다. 그래서 많이 추천하는 재즈 서적을 찾아서 읽기 시작했다. 첫 번째로 선택한 책이 에드워드 리(Edward Lee)의 《재즈 입문(Jazz: An Itroduction)》이었다. 200페이지 정도의 적은 분량의 책으로 전문적인 내용을 이해하기 쉽게 해설해놓아서 입문서로 충분한 책이었다. 이 책은 1990년에 읽은 후 잃어버리고 다시 구입해서 한 번 더 읽었다. 두 번째 읽으니 처음 봤을 때 모르던 내용이 조금 더 이해가 되었다. 많은 음반을 듣다 보니 연주자들이 어떤 스타일이고 역사적으로 어느 정도 중요한 위치였는지 궁금해지면서 좀 더 자세한 내용이 담겨진 책을 찾

게 되었다. 지금도 널리 읽히고 있는 유명한 책인 제임스 링컨 콜리어의 《재즈 음악의 역사(The History of Jazz)》를 골랐다. 600페이지에 달하는 분량에 글자 크기도 작아 방대한 내용이었다. 재즈 음악의 역사가 태동부터 자세하게 기술되어 있고 많은 재즈 연주자들에 대한 설명도 자세히 나와 있어서 재즈의 흐름을 이해하는 데 큰 도움이 되었다. 다만 내용이 너무 길다 보니 그 많은 정보를 한꺼번에 받아들이는 것에 한계가 있었다. 몇 번 반복해서 필요한 내용을 습득했다. 시대적인 흐름과 등장하는 다양한 형태의 재즈에 대한 큰 흐름을 알 수 있었고 가지고 있는 음반들을 꺼내 들으면서 읽으니 더 깊이 이해할 수 있었다.

'선무당이 사람 잡는다'는 말이 있듯이 1992년 재즈 역사에 조금 눈을 뜨자 여러 사람들에게 자랑하고 싶은 마음이 커졌다. 친한 후배들과 모임에서 가끔 늦은 시간까지 술 한잔하면서 "재즈의 역사에 대해 들어볼래?"라며 이야기를 꺼내면 1-2시간은 훌쩍 지나가곤 했다. 몇 년 후 후배들과 만난 자리에서 그 당시를 회고하던 후배들이 한마디씩 했다. "형, 그때 정말 미치는 줄 알았어요. 알지도 못하는 재즈 이야기로 새벽까지 붙잡혀서 얘기 듣는 게 얼마나 힘들었는지 아세요?" "음악이라도 들려주던가? 재즈가 뭔지도 모르는 사람들한테 주저리주저리… 흑인이 어떻고… 밥이 어떻고… 쿨이 어떻고… 우리는 이미 안드로메다에 가 있었다고요" 이런 하소연을 나중에 들었다. 그때는 푹 빠져 있다 보니 알려주고 싶은 마음이 커서 어쩔 수 없었다.

'음악은 책으로 듣는 게 아니라 가슴으로 듣는 것'이라고 하지만 그 좋아하는 음악을 공부하다 보면 아는 만큼 들리는 면도 있는 것 같다. 특히 재즈의 경우 다른 장르와 달리 흑인들의 아픔과 설움, 인종차별과 분노 등에서 출발했기 때문에, 역사적인 배경을 알지 못하면 연주자들이 들려주고자 하는 이야기를 제대로 이해하는 데 한계가 있다. 만약 재즈에 대한 관심이 생긴다면 접근하기 쉬운 책부터 가볍게 읽고 재즈의 흐름을 이해한 후 재즈를 듣는다면 이전과 다르게 들릴 것이다. 최근에는 다양한 재즈 관련 책자들이 시중에 나와 있으니 찾아서 읽어보기를 권한다.

째째한
이야기

나만의 재즈 즐기는 Tip!

재즈 초보 시절에 재즈에 익숙해지는 나만의 방법
을 소개한다. 5중주 곡을 예로 들면, 첫 번째는 전
체 연주를 들어본다. 두 번째는 색소폰 연주만 들
어본다. 세 번째는 트럼펫이나 다른 악기의 연주
만 들어본다. 네 번째는 피아노만 들어본다. 이런 식으로 각 악기 소
리만 집중해서 들어본다. 전체 악기의 소리를 한 번씩 다 들었다면 마
지막에 전체 소리에 귀 기울여서 다시 들어본다. 잘 들리지 않던 각
악기의 소리가 잘 들리고 그들의 화음도 느낄 수 있을 것이다.

아침을 깨워주는
소니 롤린스

재즈를 공부하기 위해 《재즈 입문》과 《재즈 음악의 역사》를 읽고 나름 재미가 있었지만, 음악을 듣지 않고 글로만 보고 이해하는 것은 조금은 지루한 일이었다. 책에 나오는 음반 중 추천 음반이라도 들어보자는 생각에 알아보니 당시에 국내에도 많은 음반들이 판매되고 있었다. 그중 예음사에서 발매된 정통 재즈 시리즈에 좋은 음반들이 많이 있었다.

초기에는 소니 롤린스(Sonny Rollins)의 〈Saxophone Colossus〉, 존 콜트레인(John Coltrane)의 〈Soultrane〉, 델로니어스 몽크(Thelonious Monk)의 〈Brilliant Corners〉 등 명반들 위주로 구입해서 듣기 시작했다. 퓨전 재즈로 시작해서인지 처음에는 듣기 힘들어 음악을 즐기지 못하고 숙제처럼 의무감으로 해야 하는 일이 되어버렸다. 하지만 반복해서 듣고 책으로 이해하려고 하다 보니 조금씩 들리기 시작했고 거부감도 줄어들었다.

째째한
이야기

1992년에 가장 좋아했던 음반이 바로 그 유명한 소니 롤린스의 〈Saxophone Colossus〉(Prestige, 1957)였다. *'St. Thomas' 'Moritat'* 등 신나고 힘이 넘치는 테너 색소폰 연주라 아침에 잠을 깨우는 용도로 자주 들었다. 하숙생 6명이 한 층에서 같이 생활했는데 그중 3명이 엘피로 음악을 즐기고 있었다. 나는 재즈를 들었고 나머지 2명은 헤비메탈을 들었다. 아침마다 세 방에서 신나는 음악을 틀었지만 음악을 듣지 않는 친구들에게는 그저 소음이었을지도. 소니 롤린스가 열심히 테너 색소폰을 불고 있으면 옆 방에서 메탈리카(Metalica)의 진한 기타 속주가 이어진다. 그렇게 아침이 시작되었다.

재즈 팬이라면 소니 롤린스의 음반은 필청 음반이지만 좋은 음반

왼쪽부터 예음사 음반,
초반[Sonny Rollins, Saxophone Colossus, Prestige(PRLP 7079), 1957]

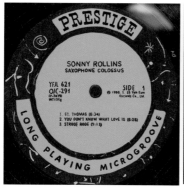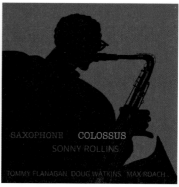

을 구하기가 어렵다. 오랫동안 모으다 보니 예음사 라이선스, 팬터시 80년대반(Original Jazz Classic, OJC), 70년대반, 60년대 일본반, 60년 대 재반(모노, 스테레오)까지 가지고 있다. 초반은 상당히 비싼 음반이 라 구입을 포기했고, 그나마 좋은 음질을 들려주는 것이 60년대 음반 인데 유사 스테레오*보다는 모노가 확실히 좋다. 드물지만 일본반 중 1959년 일본의 톱 랭크 인터내셔널(Top Rank International)이라는 곳 에서 발매된 모노반이 있는데 음질이 아주 좋다. 30년이 지났지만 즐 겁고 흥겨웠던 대학 시절이 떠올라 미소가 지어지는 음반이다.

왼쪽부터 재반 [Sonny Rollins, Saxophone Colossus, Prestige(PR 7326), 1964],
초기 일본반 [Sonny Rollins, Saxophone Colossus, Top Rank International(Rank 5004), 1959]

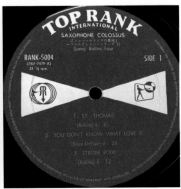

째째한
이야기

유사 스테레오란?

스테레오 녹음은 1958년경부터 시작되었다. 1958년 이전의 녹음은 모노로 녹음되었다. 모노 음반 중 인기가 높던 음반을 1958년 이후 스테레오 시기에 재발매하는 경우 모노반을 스테레오와 유사하게 제작했다. 모노는 스피커 한가운데에서 소리가 나는데, 스테레오로 제작하면서 각 악기의 소리를 좌우로 분리시킨다. 예를 들어, 색소폰 좌측, 트럼펫 우측, 피아노 좌측, 베이스 좌측, 드럼 우측, 이런 식으로 배치하면 음반에 따라 음상이 좌측이나 우측으로 치우쳐서 한쪽에서만 소리가 나는 듯이 들린다. 그래서 1958년 이전에 발표된 재즈 음반은 모노 음반으로 듣는 게 좋다. 음반에 *"rechanneled stereo" "simulated stereo" "electronically re-recorded to simulate stereo"* 등으로 적혀 있다면 '유사 스테레오' 음반이다.

오래 들어야
그 매력을 느낄 수 있는

정통 재즈는 예음사 음반을 하나씩 접하면서 친해졌다. 책과 같이 읽으면서 듣다 보니 재즈의 맛을 알아가는 재미가 있었다. 하지만 유독 듣기 어려운 연주자가 있었는데, 바로 델로니어스 몽크였다. 일반적인 비밥(Be-Bop) 연주와는 다른 델로니어스 몽크만의 느린 진행, 중간에 음이 빠진 듯한 전개 등 독특함과 이상함의 경계에서 비밥의 새로운 지평을 연 중요한 연주자라는 글을 많이 읽었다. 하지만 설명을 읽고 아무리 들어도 델로니어스 몽크의 음악은 그냥 이상했다. 같은 색소폰 연주자의 연주도 델로니어스 몽크 음반에서는 유독 이상하고 거칠면서 격렬하게 들린다. 공부와 비슷하게 '모르면 알 때까지 문제를 풀어보라'는 진리(?)에 따라 반복해서 들어보았다.

　　겨울방학 때 집에 가지 않고 친구의 아파트에서 아르바이트를 하면서 혼

델로니어스 몽크

째째한
이야기

자 지내기로 했다. 혼자 있다 보니 밤에도 음악을 크게 들을 수 있었다. 좋아하는 음반을 충분히 듣고 난 후, 항상 마지막엔 델로니어스 몽크의 음반을 꺼냈다. 듣다 포기, 듣다가 다시 포기, 이번에도 포기, 포기, 포기. 수십 번을 들어도 델로니어스 몽크의 음악을 귀가 거부했다. 두 달 동안 델로니어스 몽크를 정복해보자는 나의 계획은 처참히 무너졌다. 델로니어스 몽크에게 완패를 당했다. 이후 20년 동안 간간이 델로니어스 몽크의 음반을 구하기는 했지만 거의 듣지 않았다. 시간이 지나면서 새롭게 좋아지는 음반도 종종 있는데 델로니어스 몽크의 음반은 10년이 지나 들어도, 15년이 지나 들어도 비슷한 느낌이었다.

'뭘 들려주려는 걸까?'

'재즈 스탠더드를 이렇게 이상하게 편곡해도 되나.'

하지만 역시 시간이 해결해준다. 3-4년 전부터 델로니어스 몽크의 초기 음반들을 구하면서 예전에 어려워서 포기했던 〈Monk's Music〉 〈Brilliant Corners〉 등을 듣는데 '어라? 이 연주가 이상하게 귀에 착착 감기네? 지난 20년 동안 전혀 들을 수 없던 느낌인데…' 델로니어스 몽크의 다른 음반도 꺼내서 들어보았다. 이전에 느끼지 못했던 묘한 매력이 느껴지기 시작했다. 요즘은 델로니어스 몽크의 음반을 심심치 않게 들곤 한다. 델로니어스 몽크가 연주하는 피아노의 매력인 '여백의 미'가 마침내 느껴졌다. 버드 파웰(Bud Powell)의 속주,

빌 에반스(Bill Evans)의 서정적인 연주와는 추구하는 방향이 다른 퉁명스럽고 공간을 비운 그의 연주는 완전히 다른 매력을 뽐낸다. 다른 연주자들에게 좀 더 많은 공간을 할애해주니 혼 연주자들이 자유롭게 연주할 수 있다. 이런 델로니어스 몽크의 매력을 알게 되니 이젠 다른 피아노 연주자들의 연주는 다 엇비슷하게 들려버린다. 델로니어스 몽크의 초창기 명연주 음반인 두 음반은 델로니어스 몽크를 이해하는 시작점으로 충분하다.

[Thelonious Monk, Brilliant Corners, Riverside(RLP 12-226), 1957]

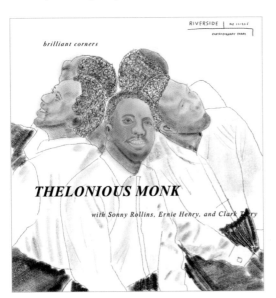

째째한
이야기

스윙 재즈를
알게 해준 듀크

재즈 서적을 읽다 보면 1930-40년대 스윙의 위력은 엄청났던 것으로 나온다. 하지만 그때 나는 베니 굿맨의 *Sing, Sing, Sing* 정도만 알고 있던 시절이고 스윙 재즈 음반은 구하기도 어려웠다. 많은 백인 리더들과 흑인 리더들이 밴드를 이끌고 활약하던 시기의 연주를 제대로 들어보기 위해 음반점을 이곳저곳 기웃거렸다. 유명 연주자의 것으로 몇 장 구해서 들어보았지만 조악한 음질과 시끄러운 연주 스타일에 접근하기가 쉽지 않았다. 스윙 재즈는 오래된 재즈이고 춤을 추기 위한 재즈이니 그냥 넘어갈까, 하는 마음도 생겼다.

그러던 어느 날 청계천 중고 음반가게에서 듀크 엘링턴(Duke Ellington)과 조니 호지스(Johnny Hodges)라는 이름이 적힌 음반이 눈에 띄었다. 듀크 엘링턴은 책을 통해 많이 접해서 익숙한 이름이었고, 조니 호지스 역시 알토 색소폰 연주자로 책에서 많이 보았던 연주자였다.

음반은 1988년 성음사에서 발매된 것이었다.

"아저씨, 이 음반 어때요?" 하고 주인에게 물어보았다.

"그거, 시원시원한 스윙 재즈야. 음질도 꽤 좋을거야. 들을 만해"라며 강력히 추천했다. 스윙 재즈가 들어보고 싶던 차에 음질도 좋다니 사서 집에 오자마자 들어보았다.

라이선스 음반의 장점인 라이너 노트(Liner Note, 음반의 간단한 내용을 적어놓은 뒷면의 해설)가 한글로 수록되어 있어 음악을 들으면서 라이너 노트를 읽어볼 수 있다는 게 좋았다. 당시 수록 내용을 정확하게 다 이해하지는 못했지만 즐거운 경험이었다.

첫 곡인 'Stompy Jones'가 시작되면서 경쾌한 소리의 피아노 반주에 깜짝 놀랐고 이어서 등장하는 조니 호지스의 맑고 깨끗한 알토 색소폰 연주에 명해졌다. '스윙 재즈가 원래 이렇게 소리가 좋은가?' '베니 굿맨 음반은 정말 못 들어줄 음질이었는데…?'라고 생각하며, 스테레오로 녹음된 아주 좋은 음질과 경쾌한 스윙 연주를 즐겼다. 이어 등장하는 해리 에디슨(Harry Edison)의 날카로운 뮤트(Mute)* 트럼펫

뮤트(약음기): 트럼펫의 입구에 장착해 트럼펫의 소리를 가늘게 만들어준다.

연주도 생소하면서 찌릿한 느낌을 받았다. 뮤트가 이렇게 부드럽게 들리다니!

　뮤트 소리에 정신을 못 차리고 있을 즈음 부드럽고 감미로운 기타가 등장한다. '이건 또 뭐지? 기타 연주가 이리도 부드럽다니.' 라이너 노트를 보니 레스 스팬(Les Spann)이었다. 아마 이때부터 재즈 기타에 대한 나의 관심이 커지지 않았나 싶다. 듀크 엘링턴은 수록된 총 9곡 중 3곡에서 피아노를 연주했다. 첫 곡에서 듀크 엘링턴의 피아노 연주를 들어볼 수 있었다. 경쾌하면서 힘이 넘치고 스윙감이 좋아 자연스레 어깨가 들썩이고 발을 움직이게 만들었다. 듀크 엘링턴의 피아노를 훨씬 돋보이게 만드는 사람이 바로 드러머 조 존스(Jo Jones)다. 그의 강렬한 드럼 연주는 곡의 분위기를 한껏 고조시켰다. 마지막 여러 악기들이 같이 연주를 하면서 클라이맥스로 향했고 이어 연주는 끝이 났다. 이 한 곡만으로도 스윙의 진수를 느끼기엔 충분했다. 이후 나머지 8곡을 어떻게 들었는지 잘 기억이 나지 않는다. 스윙 재즈도 이렇게 좋은 음질로 즐길 수가 있구나 하고 몸으로 직접 느꼈다.

　많은 스윙 재즈 음반들을 가지고 있지만 지금도 가장 좋아하고 자주 듣는 음반이 바로 이 음반이다. 'Stompy Jones' 곡의 강렬한 이미지 덕에 일본반을 구해서 듣다가 원반으로 구했고, 현재는 모노 초반을 구해서 듣고 있다.

　촌스럽고 재미없는 스윙 재즈이지만 1950년대 후반에 녹음된 이

음반은 거장들의 연주로 스윙 재즈의 진수를 즐길 수 있어서 강력히
추천하는 음반이다. 원반의 가격이 저렴한 것도 큰 즐거움이다.

[Duke Ellington and Johnny Hodges, Side by Side,
Verve(MG V8345), 1960]

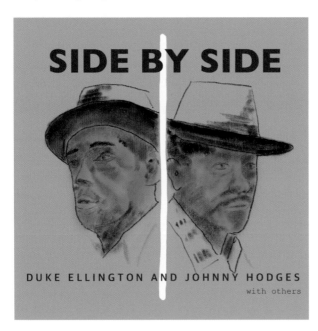

째째한
이야기

한겨울 슬픔을 덮어준
몽크의 피아노

대학 입학 후 엄청난 양의 공부와 함께 집안에 경제적인 어려움이 닥치면서 담배를 배우고 술을 마시며 힘겨운 시기를 버티고 있었다. 친구들과의 술 한잔, 밤샘 수다, 재즈가 있어 그나마 견딜 수 있던 시기였다. 주중, 주말은 물론 방학 때까지 틈틈이 과외를 해야 했다.

　때는 겨울방학으로 기억한다. 집에 가서 특별히 할 일도 없고 해서 친구 아파트에서 지내면서 과외를 하고 있었다. 어느 날 과외를 마치고 집에 돌아오는 길에 두 통의 전화가 왔다. 한 통은 집에서 걸려왔고, 한 통은 여자 친구에게서 온 것이었다. 집에서 온 것은 역시나 경제적인 문제였다. 익히 알고 있던 문제였지만 직접 들으니 더 크게 다가왔다. 우울한 기분에서 이어진 다음 전화. 공부에 치이면서 관계가 소원해질 즈음이라 점점 짜증이 늘고 만남이 피곤해지던 시기였다. 그런 시기에 여러 가지 문제가 겹치면서 심리적으로 너무 피곤했다. 그날

은 눈이 상당히 내리고 있었다. 공중전화로 통화를 하고 있었는데 대화도 지치고 내리는 눈도 나를 우울하게 했다. 결국 여자친구에게 이별을 통보했다. 기분이 착잡하기보다 의외로 상쾌했다. 집으로 돌아와서 생각없이 집어 든 음반이 어려워서 잘 듣지 않던 델로니어스 몽크의 〈Monk's Music〉이었다. 맥주 한 캔과 함께 음반은 시작되었다.

첫 곡 'Abide With Me'는 찬송가로 사용되는 곡을 재즈로 편곡한 것이라 내 맘을 위로해주기에 딱 맞는 곡이었다. 지겹게 이어지는 과외와 경제적인 문제, 이 모든 것들을 눈이 내려 덮어주듯 델로니어스 몽크의 피아노 연주가 위로해주었다. 이어지는 'Well, You Needn't'는 가슴을 보듬어주기보단 쓰린 가슴을 쥐고 흔들었다. 콜맨 호킨스(Coleman Hawkins)의 내지르는 듯한 테너 색소폰 연주가 내 마음을 그대로 표현해주는 것 같았고, 이어지는 지지 그라이스(Gigi Gryce)의 부드러운 알토 색소폰은 내 마음을 다독여주었다. 눈

[Thelonious Monk, Monk's Music, Riverside(RLP 12–242), 1957]

내리는 밤에 들었던 델로니어스 몽크의 연주는 힘들었던 20대, 나를 위로해주는 진정한 치료제였다. 원반으로 구해서 듣고 있는 요즘도 눈 내리던 그 겨울밤의 감동만큼은 아니지만 'Abide With Me'를 들을 때면 가슴이 따스해진다. 델로니어스 몽크의 연주는 세련되고 잘 다듬어진 연주라기보다는 날것 그대로의 원초적인 연주라 가슴에 더 와닿는다.

에피소드 하나
1957년 스튜디오에서 만난 몽크, 호킨스와 콜트레인

나(아트 블래키)는 1957년 리버사이드 음반 〈Monk's Music〉에서 드럼을 연주했죠. 테너에 콜맨 호킨스와 존 콜트레인이 합류해 6인조 밴드였죠. 몽크가 모든 곡을 작곡했는데 호크가 곡을 해석하는 데 힘들어했어요. 그래서 호크는 몽크에게 자신과 콜트레인에게 곡에 대해 설명해달라고 했어요. 그러자 몽크가 호크에게 "당신은 위대한 콜맨 호킨스 맞죠? 당신이 테너 색소폰을 발전시킨 사람 맞죠?" 호크는 머리를 끄덕였어요. 몽크는 다음엔 트레인을 쳐다보며 "너 대단한 존 콜트레인이지? 맞지?" 트레인은 얼굴을 붉히며 중얼거렸어요. "어, 난 그리 대단하진 않아요." 그때 몽크가 둘을 보며 이야기했어요. "당신들 둘 다 대단한 색소폰 연주자 맞죠?" 그들은 고개를 끄덕였어요. "자, 이 음악은 색소폰 연주가 아주 중요해요. 당신 둘 다 방법을 찾을 수 있을 겁니다."

— J. C. Thomas, 《Coltrane: Chasin' the Trane》, Da Capo Press, 1975.

음반 콜렉터의
표적이 되는 이유

재즈 음악을 들으면서 재즈 관련 책을 이것저것 사서 탐독하다 보면 항상 등장하는 연주자가 마일즈 데이비스(Miles Davis)다. 비밥으로 시작해서 쿨 재즈(Cool Jazz)의 탄생, 하드 밥(Hard Bop), 프리 재즈(Free Jazz), 퓨전 재즈(Fusion Jazz)까지 재즈 역사의 흐름에 항상 등장하고 선구자 역할을 했던 마일즈 데이비스. 마일즈 데이비스를 알지 못하고 재즈를 제대로 이해할 수 없을 듯하여 마일즈 데이비스의 음반을 열심히 들어보기로 했다. 당시 마일즈 데이비스의 음반이 라이선스 음반으로 많지 않았다. 예음사 음반으로 〈Dig〉 〈Miles Davis Quintet〉 그리고 오아시스에서 나온 〈Kind of Blue〉가 있었다. 불후의 명반이라고 하는 〈Kind of Blue〉(Columbia, 1959)는 당시 자주 듣던 음반과 좀 다른 음악이라 이상하게 손이 잘 가지 않았다. 당

마일즈 데이비스

시에 '모드(mode)'라는 개념이 뭔지도 몰랐고 다른 음반과 뭐가 다른지 들어도 모르던 시절이었기 때문에 그냥 좀 어려운 음악 정도로 생각하고 거의 듣지 않았다. 유일하게 마음에 들었던 음반이 〈Miles Davis Quintet〉 음반이었다. 20년이 지난 지금도 마일즈 데이비스 곡 중에서 좋아하는 곡이 뭐냐고 물어보면, 이 음반 A면 첫 번째 곡인 *Just Squeeze Me*를 꼽는다. 그만큼 마일즈 데이비스의 뮤트 트럼펫 연주가 강렬했다.

당시에 처음 듣고는 뭐라고 말 못 할 느낌을 받았다. 연주 도입부에 등장하는 서늘하고 건조한 느낌의 감정이 배제된 마일즈 데이비스의 뮤트 트럼펫 연주는 신선하고 충격적이었다. '백인이 연주하는 쿨 재즈도 아니고 밥 재즈 음반인데 왜 쿨한 느낌이 들까?'라는 놀라움이 아직까지 잊히질 않는다.

뉴욕 초반, 뉴저지 재반
[Miles Davis, Miles,
Prestige(PRLP 7014), 1956]

이후 이런저런 책을 찾아보면서 그 이유를 알아보았다. 마일즈 데이비스는 연주 능력이 좋지만, 디지 길레스피(Dizzy Gillespie), 로이 엘드리지(Roy Eldridge), 패츠 나바로(Fats Navarro) 등 비밥 트럼펫 대표 연주자들의 높은 고역과 속주에 비해 연주력이 떨어진다. 그래서 자신만의 스타일을 찾는 과정에서 발견한 게 중역대에 건조한 음색의 뮤트 연주였다. 다른 연주자들의 뮤트 연주와는 완전히 다른 느낌이다. 'S'posing' 'The Theme' 등 어느 한 곡 빼놓을 수 없는 명연주 음반이다.

이후 시디로 많이 들었지만 2000년대 들어 엘피를 듣기 시작하고 원반을 구입하면서 마일즈 데이비스의 음반 중 구입 1순위가 바로 이 음반이었다. 하지만 존 콜트레인이 포함된 마일즈 데이비스 5중주의 첫 번째 음반이라 재즈 음반 컬렉터들의 표적이 되기 때문에 원반을

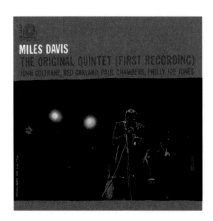

1960년대 재발매반
[Miles Davis, Miles,
Prestige(PRLP 7254), 1963]

째째한
이야기

구하기 쉽지 않았다.

1996년에 아날로그 프로덕션(Analogue Production)에서 발매한 180그램 중량반의 데모반을 먼저 구했다. 당시 원반은 비싸서 대안으로 구입했는데 중량반이라 기존 예음사 음반과는 비교할 수 없을 정도로 좋았지만 고역이 조금은 답답한 느낌이라 자주 듣지는 않았다. 2016년이 되어서야 운 좋게 스테레오 초반을 먼저 구했는데, 유사 스테레오라서 좌우로 분리된 소리가 모노 음반에서 받았던 진한 연주와는 다른 느낌이었다. 그렇게 마음만 졸이던 차에 2018년에 모노 재반을 구했다. 이 음반으로 20여 년 전에 예음사 음반으로 처음 듣고 받았던 감동을 다시 느낄 수 있었다.

1955년은 마일즈가 뉴포트 재즈 페스티발을 기점으로 다시 인기를 끌기 시작하는 시기다. 4중주 밴드로 활동하던 마일즈 데이비스는 1955년 새로운 5인조 밴드를 구성한다. 테너 색소폰에 떠오르는 신예 존 콜트레인을 기용했고 필라델피아 출신의 피아노 연주자 레드 갈런드(Red Garland)와 드럼에 조 존스를, 그리고 디트로이트 출신의 베이스 연주자 폴 챔버스(Paul Chambers)를 기용했다. 밥 재즈에서 최고의 5인조가 이렇게 탄생되었다.

마일즈 데이비스의 건조하고 서늘한 분위기의 뮤트 사운드가 이때부터 제대로 완성되지 않았나 싶다. 존 콜트레인은 기지개를 펴는 시기이고, 나머지 반주 세션은 워낙에 탄탄한 팀이라 혼 악기를 누가 연

주해도 아마 최고의 연주가 되었을 반주다.

　1960년대 재발매된 음반은 〈Original Quintet(First recordings)〉
이라는 제목으로 발매되었는데 모노와 유사 스테레오 음반이 있다.
유사 스테레오는 좌우를 강제로 분리시켜놓아서 위상이 이상하게 들
리는 경우가 있으니 구입 시 유의를 요한다. 구할 수 있다면 재반 모노
가 가장 좋고, 일본반으로 발매된 모노반을 구입하는 것도 가성비로
좋은 선택이다.

초보 리스너라면
오스카 피터슨

"재즈 처음 듣는 사람이 쉽게 접할 수 있는 음반이 뭐예요?"라는 질문을 흔히 받는다. 다양한 음반이 있고 다양한 장르가 있어서 추천하는 게 쉽지는 않다. 보통 인기 있고 부담 없는 음반 위주로 추천한다.

평소 청계천의 도매상 가게를 몇 군데 정해서 시간 날 때마다 들러서 재즈 음반을 구입하곤 했다. 가게 주인은 재즈 음반을 자주 구입하던 학생인 나에게 이것저것 추천해주곤 했다. 어느 주말 한 가게에 들러서 음반을 구경하고 있는데 "학생, 재즈 좋아하는 것 같은데, 혹시 이 음반 들어봤나?" 하며 음반을 건넸다. 음반을 받아보니 오스카 피터슨(Oscar Peterson)이라는 연주자의 〈We Get Requests〉 음반이었다. 재킷으로 예상해보건대 피아노 트리오 음반인 듯했다. "이 재즈 음반, 아주 유명하고 인기 많은 음반이니 괜찮을 거야." 귀가 얇아 바로 구입했다.

저녁에 집에 와서 음반을 올리고 첫 곡을 듣는데, '피아노 연주가 이렇게 힘이 있고 신났나?'라는 생각이 먼저 들었다. '오호, 베이스 소리도 은근 좋은데…' 베이스는 레이 브라운(Ray Brown)이었다. 수록곡들도 대부분 귀에 익은 스탠더드 곡들이라 아주 흥겹게 음반을 다 들었다. 이후 피아노 트리오 음반 하면 이 음반을 찾게 되었고 자주 듣는 나의 레퍼토리 음반이자, 집에 놀러 오는 친구들에게 매번 들려주는 음반이 되었다.

몇 달 후 음반을 구경하러 레코드 가게를 찾았다. 재즈 음반을 파는 대학가 주변의 꽤 큰 가게였다. 이것저것 구경하고 있는데, 발랄한 여대생 둘이 "재즈는 카페에서 들으면 좋은 것 같은데 막상 들으려고 하니까 잘 모르겠어" "너도 그렇지, 나도 그래" 이런 대화가 오갔다.

나는 속으로 '소니 롤린스 음반이나 오스카 피터슨 음반이 아주 좋은데…' 생각하면서 아는 체를 할까 하다가 오지랖 같아서 음반만 뒤적이고 있었다. 가게의 젊은 매니저가 나타나 여대생에게 이것저것 음반을 권해주었다.

"아마 이 음반이면 분명히 만족할 거에요. 이 음반 정말 좋고 초보자에게 아주 딱인 음반이에요"라고 권했다.

난 속으로 '무슨 음반일까? 나도 살까?' 하면서 음반을 보았더니 글쎄 오스카 피터슨의 〈We Get Requests〉였다. 역시 돌고 도는 추천 음반의 세계다.

시간이 흐르고 원반을 구하기 시작하면서 이 음반은 180그램 중량반, 독일반, 미국 원반, 일본반 등 다양하게 구입했다. 중량반은 저역이 좋고 잡음에서 벗어날 수 있는 장점이 있고, 독일반은 해상도는 좋지만 저역이 조금 부족하며, 일본반은 독일반과 비슷했다. 역시 미국 원반이 중량반, 독일반, 일본반에 비해 좀 더 자연스러운 소리와 진한 베이스로 아주 좋았다. 그러던 중 딥 그루브(deep groove)가 있는 스테레오 음반까지 구하게 되었다. 60년대 음반이라 딥 그루브가 큰 차이가 없을 줄 알았는데 차이가 꽤 난다. 역시 딥 그루브가 있는 음반답게 베이스의 소리가 좀 더 진하다. 쉽게 구할 수 있는 만큼 딥 그루브가 있는 음반으로 구해서 들어보기를 권한다.

왼쪽부터 [Oscar Peterson, We Get Requests, Verve(V6 8606), 1964],
딥 그루브가 있는 스테레오 음반

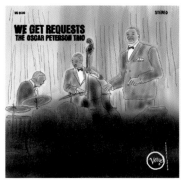
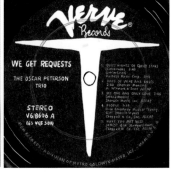

딥 그루브(deep groove)란?

1. 1940년대 78회전 음반 제작 시 라벨의 가장자리에 깊은 홈(deep groove)이 발생한 것이 기원으로 알려져 있다. 이후 10인치, 12인치 비닐로 음반이 제작되면서 깊은 홈 은 라벨의 2/3 지점에 위치하게 된다.

2. Plastylite 같은 음반 제작사에 따라 딥 그루브의 모양은 다 양한 것으로 알려져 있다. 1960년대 중반까지는 대부분 의 음반에 딥 그루브가 있었기 때문에 딥 그루브의 유무가 음반의 발매 시기를 추정하는 수단으로 사용되고 있다. 예를 들어 동일 음반이라도 딥 그루브가 있는 음반이 딥 그루브가 없는 음반보다 먼저 제작된 것으로 판단한다.

3. 딥 그루브의 존재는 음반의 무게가 무겁고, 음반의 두께 가 두껍다는 것을 의미한다. 1960년대 중반 이전의 음반 은 160–230그램까지 다양한 무게로 제작되었고 많은 음반에 딥 그루브가 존재한 다. 이에 반해, 1970년대 이후의 음반은 통상 100–140그램으로 가볍고 얇아지면 서 딥 그루브는 사라졌다.

4. 딥 그루브의 존재가 반드시 음질이 좋다는 것을 의미하는 것은 아니다. 하지만 딥 그 루브가 있는 음반이 좀 더 초기 음반이기에 통상적으로는 딥 그루브가 있는 음반의 음질이 좋은 편이다. 다만 음반이 오래돼 음골이 손상된 경우가 있으니 주의를 요한 다. 가능한 구입 시 들어보고 판단해야 한다. 1950년대 초에는 두 번째 제작한 음반 이 초반에 비해 음질이나 잡음 면에서 더 나은 경우도 있었다.

5. 양쪽 면에 딥 그루브가 있는 경우, 한쪽 면만 딥 그루브가 있는 경우 등 다양한 형태 의 음반이 있으니 고가의 음반 구입 시에는 반드시 인터넷으로 초기반의 정확한 정 보를 확인하고 구입하는 게 좋다.

그녀의 달콤한
노래에 취하다

요즘은 인터넷으로 궁금한 것을 대부분 해결할 수 있다. 하지만 1990년도 중반에는 유선 통신이 유일한 정보의 창고였다. 모뎀을 노트북에 연결하고 통신이 연결될 때까지 "삐익삐익" 소리를 들으면서 시간을 보내던 시절이다. 통신이 연결되면 하이텔, 천리안 등 다양한 곳에서 정보를 얻곤 했다. 나는 나우누리에 만들어진 재즈 카페에 가입해 활동했다. 당시 재즈에 관련된 정보가 많지 않았기 때문에 많은 도움을 받았던 《펭귄 재즈 가이드(The Penguin Guide to Jazz)》책에 소개된 시디 중 듣고 좋았던 음반들을 해석해서 재즈 음반 소개라는 코너에 글을 많이 올렸다.

1993년부터 재즈 시디를 구입하기 시작했고 이후는 바쁘기도 해서 엘피보다 시디로 재즈를 즐겼다. 보컬 음반을 많이 듣던 시기였는데, 우연히 멋진 음반을 마주치게 되었다. 주말에 들른 청계천 도매상 가게에서 가수는

잘 알지 못했지만 재킷이 너무 이뻐서 무조건 사서 들고 왔다. 마거릿 화이팅(Margaret Whiting)의 음반이었다. 집에 와서 시디를 듣는데 달콤하고 부드러운 마거릿 화이팅의 음색이 너무 좋아서 연속해서 몇 번을 들었던 기억이 난다. 재즈 보컬하면 빌리 홀리데이, 사라 본, 엘라 피츠제럴드 정도만 알던 시절이었는데 백인 블론디 보컬을 듣고 '아, 블론디 보컬이 바로 이런 것인가?' 하고 감탄했다. 이후 줄리 런던(Julie London), 페기 리(Peggy Lee), 도리스 데이(Doris Day) 등 다양한 블론디 보컬의 음반을 마구 구입하기 시작했다.

너무 좋아서 재즈 카페에 이 음반을 소개하는 글을 올렸고 많은 분들이 노래가 너무 좋다고 음원으로라도 보내달라는 요청이 상당히 많았던 기억이 난다. 사람들이 좋아하는 노래는 다 비슷하다는 것도 느낄 수 있었다.

이후 엘피를 듣기 시작하고 보컬 음반을 꾸준히 구입했는데 유독 마거릿 화이팅의 이 음반은 구할 수가 없었다. 일본 도쿄에 학회 참석차 갔다가 중고 음반 가게인 디스크 유니온(Disc Union)에 들렀는데 엘피로 이 음반이 눈에 띄었고 속으로 환호성을 질렀다. 나중에 집에 도착해서 음반을 들었는데 역시 10년 전 처음 마거릿 화이팅을 들었을 때의 감동이 쓰나미처럼 몰려왔다.

이후 원반에 대한 욕구가 샘솟고 이베이 등을 열심히 뒤졌지만 역시나 원반은 잘 보이지 않거나 가격이 내 기준보다 많이 비싸서 포기

하고 있었다. 몇 년 후 운 좋게 원반을 구할 수 있었는데, 더 기쁘게도 데모반이었다. 한 곡에서 튀는 부분이 있지만 모든 것이 용서되었다. 언제 들어도 따스하고 감미롭다. 재즈적인 느낌보다는 팝적인 느낌의 편곡이지만 겨울에 따뜻한 차 한 잔과 함께하기에는 안성맞춤인 음반이다. 엘피로 구하기는 쉽지 않지만 보컬을 좋아한다면 꼭 구해서 들어보기를 권한다. 사랑스러운 여인이 매력적인 재킷인데, 실제 마거릿의 사진은 아니니 유의하시길.

왼쪽부터 [Margaret Whiting, Sings for the Starry Eyed, Capitol(T 685), 1956],
데모 초반

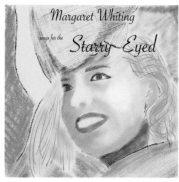

펑키한 재즈,
들어볼래요?

재즈 동아리에서 유행했던 것이 정기감상회(줄여서 '정감')였다. 한 달에 한 번 개최했는데 나는 총 3-4회 정도 진행했다. 1997년 겨울 홍대에 위치한 한 카페에서 정감이 개최되었다. 정감 주제는 재즈 보컬의 역사였다. 재즈 보컬에 관심이 많던 시절이었기 때문에 정리도 할 겸해서 1920년대 시골 블루스, 흑인 영가부터 시작해서 1970년대 보컬까지 시기별로 선곡해 재즈 보컬의 전체적인 흐름을 들려주는 시간을 만들었다. 요즘이야 음원, 유튜브 등으로 다양한 곡을 원할 때마다 들을 수 있지만 그때만 해도 음반을 사지 않으면 듣고 싶은 곡을 쉽게 듣기 힘든 시절이었다. 소장하고 있는 시디에서 사용할 곡을 선정하고 컴퓨터를 이용해서 음원으로 바꾼 후 공시디에 구워서 가지고 갔다.

　토요일 저녁에 지하 카페에서 20-30명의 재즈 동아리 회원들이 모여서 재즈 보컬을 감상했다. 나는 노래

소개하랴, 음원 틀어주랴 정신이 없었다. 운영진이 잘 도와주어서 무리 없이 정감을 마칠 수 있었고 회원들의 피드백도 아주 좋은 편이었다. 재즈 보컬에 대해 잘 알 수 있는 시간이었다는 평이 주를 이루었다. 그래도 재즈 보컬들의 대표곡 위주로 선곡을 하다 보니 귀에 익은 곡도 많고 1-2시간 동안 보컬만 들으면 지루해진다. 역시 마치는 시간이 다가오면서 다들 지루해하기 시작했다. 이런 상황에 대비해서 마지막 곡은 독특한 곡을 선정했다.

분위기가 많이 가라앉은 시점에 마지막 곡을 소개하면서 "마지막 곡은 누구의 곡인지 소개하지 않고 그냥 들어보겠습니다. 아주 신나는 곡인데요. 한번 즐겨보시죠?" 하고 바로 노래를 틀었다. 그전까지 고루한 분위기의 재즈-팝 보컬에 익숙하던 회원들이 졸음을 확 깰 만한 곡이었다. 펑키한 리듬에 전기 기타 연주와 강력한 드럼 비트가 나오면서 분위기가 확 바뀌었다. 다들 어리둥절해서 '이게 뭐야? 재즈 보컬 시간인데…' 이런 분위기가 느껴졌다. 운영진은 선곡이 잘못된 게 아닌가 눈짓을 보냈다. 짧고 강렬한 전주에 이어 등장한 진한 음색의 *"It's a summertime…"*으로 시작된 보컬이 나오자 다들 환호성을 질렀다. "와우, 이 곡 뭐야?" "서머타임인데…이런 곡도 있었나?" 놀라고 감탄하는 말들이 들렸다. 정감 마지막 곡으로 탁월한 선택이었다. 노래가 마치고 다들 "도대체 누구예요?" "이 곡도 재즈예요?" 등등 아주 시끄러웠다.

1960-70년대 재즈 기타를 대표하던 조지 벤슨의 1966년 음반인 〈It's Uptown〉에 수록된 곡이었다. 펑키, 블루스에 기반한 조지 벤슨의 기타 연주와 노래는 큰 인기를 끌었다. 'Summertime'뿐만 아니라 'A Foggy Day' 'Stormy Weather' 곡도 펑키한 분위기의 노래들이다. 1960년대 인기있던 오르간 연주자 로니 스미스(Lonnie Smith)가 참여해서 펑키하고 리듬 앤드 블루스적 분위기를 한껏 전달해준다. 조지 벤슨의 인기 있는 음반은 아니지만 나에게는 재미있는 추억이 있는 음반이다.

[George Benson, It's Uptown,
Columbia(CL2525), 1966]

The Most
Exciting New
Guitarist
OnThe Jazz
Scene Today

It's Uptown
With the
George Benson
Quartet

째째한
이야기

요절한 최고의 트럼펫터,
클리포드 브라운

재즈를 오랜 기간 듣다 보니 가장 좋아하는 연주자 또는 좋아하는 음반에 대한 질문을 받으면 좀 난감하다. 그 수많은 연주자 중 누구를, 그 엄청난 음반 중에 어떻게 하나만 선택하라는 말인가. 너무 막막한 질문이다. 그래도 누가 가장 애착이 가느냐 묻는다면 단연 클리포드 브라운(Clifford Brown)이다. 시디로 나온 음반도 거의 다 모았고 엘피도 거의 다 모은 것 같다. 왜 좋아하냐고 묻는다면 사실 특별한 이유는 없다. 음반이 좋고 마약과는 거리가 먼 생활, 동료 연주자들의 사랑 등 모든 것이 맘에 들었다.

　재즈 동아리에서 '단명한 재즈 연주자'라는 제목으로 정감을 주최한 적이 있다. 정감을 준비하면서 자료를 찾아보고 공부를 하다 보니 많은 연주자들을 알게 되어 나에게 큰 도움이 되었다.

　클리포드 브라운, 에릭 돌피(Eric Dolphy), 폴

클리포드 브라운

챔버스, 부커 리틀(Booker Little), 스콧 라파로(Scott LaFaro), 덕 왓킨스(Doug Watkins), 장고 라인하르트(Django Reinhardt) 등 20-40대에 사망한 연주자들을 찾아서 그들의 대표곡과 인생을 짧게 언급했다. 그중 가장 관심이 갔던 인물이 클리포드 브라운이었다. 정감을 통해 알게 된 후 시디를 하나둘씩 구입하기 시작했다. 〈Study in Brown〉 음반을 시작으로 엠아시(EmArcy)에서 나온 음반들을 계속해서 사 모으기 시작했고 나중에 박스반까지 구입하기에 이르렀다.

클리포드 브라운에 관한 글은 다 찾아서 읽어보았다. 1956년 6월 25일 굳이 마지막 공연을 할 필요는 없었지만 클럽 매니저와의 약속을 깨기 싫어서 따로 공연을 했고 성공리에 마쳤다. 다음 공연이 시카고에서 있었기에 피아니스트 리치 파웰(Richie Powell)과 함께 자동차로 이동했다. 하지만 하필 폭우가 내려서 다음 공연 장소까지 이동이 순탄치 않았다. 하는 수 없이 리치 파웰의 아내 낸시 파웰까지 야간 운전을 해야 했다. 폭우가 내리는 밤이라 운전은 쉽지 않았고, 결국 펜실베니아의 턴파이크(Turnpike)라는 곳에서 미끄러져 차가 구르는 사고가 났다. 차량은 굴렀고 그 사고로 뒷좌석에서 자고 있던 브라운, 리치, 운전하던 낸시 세 명 모두 즉사했다. 너무나 안타까운 사고였고 재즈사의 큰 손실이었다. 많은 재즈 연주자들이 클리포드 브라운의 죽음에 충격을 받았다. 마약과 술의 유혹에서 완전히 벗어난 깨끗한 생활로 많은 연주자들의 존경을 받았던 젊은 연주자의 죽음은 모든 이

들의 마음을 아프게 했다.

엘피를 모으기 시작하면서 가장 큰 목표가 클리포드 브라운의 엘피를 다 모으는 것이었다. 10여 년간 한장 한장 모으다 보니 이제는 거의 다 모은 것 같다. 1950년대 초반의 연주 음반을 제외하고 전성기 시절의 음반은 다 모았다. 클리포드 브라운의 연주는 언제 들어도 따스함과 깨끗함이 느껴지는 연주라 너무나 좋다.

클리포드 브라운의 연주는 역시 전성기인 '클리포드-로치 5인조 (Clifford-Roach Quintet)' 시절이 가장 좋다. 엠아시의 연주 음반을 구해서 들어보기를 권한다. 원반이 좋지만 가격도 비싸고 상태 좋은 음반을 구하기 어렵기 때문에 가성비 면에서 일본반이 가장 좋다.

[Clifford Brown, Study in Brown,
EmArcy(MG 36037), 1955]

행크 모블리의 보사노바,
그 흥겨움에 대하여

1998년 우리나라를 대표하던 색소폰 연주자 이정식 님이 재즈 음반을 발표했다. 〈사랑을 그대 품안에〉라는 드라마의 성공 이후 이태원의 유명한 재즈 카페뿐만 아니라 여러 재즈 연주 클럽이 성황리에 운영되고 있었다. 홍대도 젊은이의 거리답게 크고 작은 재즈 카페와 연주 클럽이 많이 있었다.

 재즈 동아리 정감을 카페나 클럽에서 자주 개최하다 보니 재즈 공연도 가끔 구경하곤 했다. 공연에서는 관객들이 쉽게 알 수 있는 곡들 위주로 선곡을 해서 편하게 들을 수 있었다. 많은 재즈 스탠더드 곡들이 있지만 당시 가장 좋아했던 곡이 바로 'Recado Bossa Nova'였다. 당시 재즈라는 장르가 큰 인기를 끌면서 많은 방송과 광고에 재즈 곡들이 사용되었는데 이 곡도 방송에서 자주 접했던 곡이다. 재즈 카페 공연에서도 빠지지 않고 연주되던 곡이다. 보사노바 리듬이 가미되어 경쾌하고

신나서 재즈 동호인들과 함께 즐기기엔 아주 좋은 곡이었다.

시간이 지나면서 이 곡은 기억에서 잊혀졌다. 시디를 즐겨 듣다가 2000년대 중반 행크 모블리(Hank Mobley)라는 연주자를 알게 되었다. 그의 대표 음반인 〈Soul Station〉(Blue Note, 1960)을 좋아하다 보니 다른 음반도 관심이 생겨서 찾아보던 중 1960년에 발표된 〈Dippin'〉이란 음반을 알게 되었고 이 음반에 바로 'Recado Bossa Nova' 곡이 대표곡으로 수록되어 있었다. 시디로 바로 구해서 많이 들었다. 역시 원반을 구해서 들어보고 싶었다. 이베이를 검색해보니 가격이 너무 비싼 음반이었다. 할 수 없이 가성비 좋은 일본반(도시바)으로 구해서 들었다. 음악만 즐기면 될 텐데 사람 욕심이란 끝이 없다. 이 음반은 꼭 원반으로 구하고 싶다는 생각에 몇 년을 기웃거리다가 2012년 손상된 재킷의 음반을 적당한 가격에 구했다. 다행히 음반은 들을 만한 상태였고 블루노트 뉴욕반이라 재반이다. 초반은 수십만 원이나 하기에 일찌감치 포기하고 재반만 구해도 감동받기에는 충분했다.

행크 모블리는 1950-60년대를 대표하던 테너 연주자이지만, 당시 워낙 출중한 연주자가 많았던 탓에 일류 연주자로 분류되지는 않는다. 하지만 최근 가장 고가에 거래되는 엘피 음반 중 상당수가 행크 모블리의 음반이다. 개성이 뛰어나거나 혁신적인 연주력을 보이지는 않지만 비밥, 하드 밥에 가장 잘 어울리는 연주를 들려주어 어느 음반

이든 편안하게 들을 수 있다. 행크 모블리의 추천 음반은 항상 〈Soul Station〉이지만 나에게는 추억이 있는 곡이 수록된 〈Dippin'〉이 추천 음반이다. 이 음반의 또 다른 매력은 행크 모블리의 자작곡이 4곡이나 수록되어 있다는 사실이다. 좋은 음반이라고 해도 스탠더드 곡만 수록되어 있으면 지루해지기 쉽다. 연주자로서뿐만 아니라 작곡가로서의 능력도 엿볼 수 있는 멋진 음반이다. 리 모건의 멋진 연주는 보너스다.

[Hank Mobley, Dippin', Blue Note(BLP 4209), 1966]

10년 만에 가진
클리포드 브라운의 초반

클리포드 브라운에 대한 관심이 커지면서 책을 보면서 많이 언급되는 음반들 위주로 모아보기로 하였다. 〈Study in Brown〉〈Jam Session〉〈With Strings〉 등이 자주 보여서 이 음반들 위주로 구해보기로 하였다. 당시에 국내에 엘피로는 발매가 되질 않아서 서울에 있는 거의 모든 레코드 가게를 돌아다녀봐도 보이질 않았다. 음반을 외국에서 비싸게 살 여유는 없었기에 저렴한 음반들 위주로 찾았지만 쉽지 않았다. 당시 재즈 음반은 주로 홍대 인근에 있는 레코드 가게에서 구했다. 지금도 있는 메타복스라는 중고 가게를 자주 갔다. 중고 시디를 많이 구했지만 엘피에도 관심이 있어 비싸지 않은 일본반 위주로 구입했다. 보컬에 관심이 크던 시절이라 재즈, 재즈-팝 음반이 주였다. 그 음반들은 지금까지 잘 가지고 있다.

　음반 가게 구경이 습관처럼 되어 있던 어느 날 메타복

스에 새로운 음반이 많이 들어왔다는 소식을 듣고 달려갔다. 이런저런 음반을 구경하고 몇 장을 구입하려고 골라놓았다. 그 순간, 내 시선을 휘어잡는 음반이 하나 있었다. 그 음반은, 바로 책에서나 보던 클리포드 브라운의 〈With Strings〉 원반이었다.

아마 엠아시의 원반이었던 것으로 기억한다. 일본반이 2만 원 정도였는데, 이 음반은 6만 원이었다. 아주 비싼 가격은 아니었지만 문제는 상태가 재킷/음반 둘 다 Good/Good(잡음이 상당히 있는 상태)이었다. 구입하던 일본반이 Near Mint(새것과 유사한 깨끗한 상태)였던 것과 비교하면 도저히 들어줄 수 없는 상태인 것이다. 이 음반을 언제 다시 만날 수 있을까 하는 불안감과 상태 나쁜 음반을 6만 원에 사야 할까 하는 아쉬움이 서로 싸웠다. 20-30분을 들었다 놓았다 반복하고 헤드폰으로 청음을 해보았지만 결국 많은 잡음 때문에 눈물을 머금고 포기했다. 분명 잘한 결정이었지만 몇 년간 이 음반을 볼 수 없었기에 그때 사놓지 않은 것을 약간 후회했었다. 그리고 10년 정도 지나고 나서야 비로소 일본반으로 구할 수 있었다. 시디로는 참 많이 들었는데, 엘피로 들으니 느낌이 더 좋았다. 원반을 구하고자 열심히 노력했지만 워낙에 인기반이다 보니 가격이 비싼 편이고 엠아시의 음반으로 상태가 좋은 것을 구하기는 더 어려웠다.

2011년 미국에서 지내던 시기에 이베이로 머큐리(Mercury)의 재반을 구했는데 역시 일본반보다 좀 더 자연스러운 소리가 나서 좋았

다. 열심히 구하다 보니 2012년 엠아시의 초반을 구할 수 있었다. 통상 드러머(Drummer) 로고인데 가장 초기반은 빅 드러머다. 음반이 도착하고 첫 곡을 듣는 순간 클리포드 브라운이 앞에서 트럼펫을 연주하는 듯한 착각이 들 정도였다. 너무 오랜 기간 구하고 싶었던 음반이다 보니 연주, 음질을 따지기보다는 그냥 원 녹음을 들을 수 있다는 사실이 너무나 기뻤다. 'Yesterday' 'Smoke Gets in Your Eyes' 'Laura' 등 귀에 익숙한 스탠더드 곡이지만, 클리포드 브라운의 서정적이고 감미로운 트럼펫 연주로 재탄생했다. 재즈적인 그루브나 스윙감은 적지만, 현악 반주와 함께하는 트럼펫 솔로 연주 음반으로 반드시 들어봐야 할 음반이다. 가지고 있는 음반 중 가장 소중한 음반이기도 하다.

왼쪽부터 [Clifford Brown, With Strings, EmArcy(MG 36005), 1955],
빅 드러머(Big Drummer) 로고,
스몰 드러머(Small Drummer) 로고

존 콜트레인을
좋아하세요?

재즈를 오랫동안 즐기고 있지만 모든 재즈를 다 좋아하기는 어렵다. 딕시랜드(Dixieland), 스윙(Swing), 비밥, 쿨 재즈, 하드 밥, 보사노바(Bossa Nova), 포스트 밥(Post Bop), 프리 재즈, 퓨전 재즈까지 다양한 스타일이 있다 보니 그때그때 취향이 조금씩 달라지는 것 같다. 지금도 1970년대 이후의 재즈는 거의 듣지 않고 1970년대 이전 음반들을 구입해 듣고 있다.

보사노바, 리듬 앤드 블루스, 펑키 재즈 등이 1960년대 초 큰 인기를 끌면서 하드 밥으로 대표되던 흑인들 위주의 정통 재즈는 설 자리가 점점 좁아졌다. 게다가 사회적으로 흑백 갈등, 흑인 인권에 대한 요구 등이 강하게 등장하면서 정통 재즈계에서 기존의 틀에 박힌 재즈보다는 형식, 스타일을 파괴하는 움직임이 시작되었다. 이러한 움직임은 미국의 젊은이를 중심으로 인기를 끌었다. 오넷 콜맨(Ornette Coleman), 돈 체리(Don Cherry),

**째째한
이야기**

존 콜트레인, 에릭 돌피, 세실 테일러(Cecil Taylor) 등 여러 젊은 연주자들이 좀 더 자유스러운 형태로 재즈 연주를 하면서 프리 재즈라는 음악 장르로서 한 단계 발전된 형태를 띄게 되었다.

하지만 기존 재즈에 익숙한 팬들에게 새로운 형태의 프리 재즈는 참기 어려운 고통이기도 했다. 나도 하드 밥, 쿨 재즈 등에 익숙해져 있었는데, 재즈 책에서 읽은 프리 재즈에 대해 궁금증이 생기면서 프리 재즈의 유명한 음반들을 구해서 들어보았다. 하지만 듣는 동안 '무슨 음악이 이래?' '도대체 주제부가 어디야' '들려주고자 하는 바가 뭐지?' 등 많은 질문이 머리를 떠나지 않았다. 몇 개월이 지나도 가슴에 와닿지 않고 겉돌기만 했기에 결국 프리 재즈는 듣지 않았다. 음악이 즐거움을 찾기 위해 듣는 것이지 공부를 하기 위해서 듣는 게 아니기에 과감히 포기했다.

재즈 동아리에서 정감을 하면서 다양한 재즈를 접했고 뒷풀이로 술 한잔하면서 이런저런 이야기를 나누기도 했다. 그럴 때 자주 나오는 얘기 중 하나가 바로 "존 콜트레인 좋아하세요? 아니 콜트레인을 안 좋아한다구요? 어떻게 재즈를 듣는 분이 콜트레인을 좋아하지 않을 수 있죠?"였다. 처음엔 내가 너무 재즈를 모르는 건가 싶어서 나름 이것저것 알아보고 들어보고 했지만 귀와 가슴에서 거부하는 것을 어쩌겠는가?

그 외에도 "프리 재즈 안 들으세요? 하드 밥이나 쿨 재즈는 다 비슷

해서 재미가 없어요. 프리 재즈가 진짜 재밌죠. 한번 들어보세요. 스윙 재즈도 들어요? 난 그런 재즈는 한 번도 들어본 적 없어요" 등 다양한 이야기가 오간다.

나는 재즈 음악의 형식이나 연주는 잘 모르지만 역사를 공부하고 배경 지식을 알게 되면서 재즈를 더욱 좋아하게 되었다. 그런데 프리 재즈와 몇몇 연주자를 모른다는 이유로 고개를 숙여야 하는 것인가? 이런 고민도 했었다. 시간이 흐르면서 나만의 스타일로 재즈를 듣자고 마음먹고 주변에서 하는 이야기는 그냥 흘려듣기로 했다. 내가 좋아하는 스타일의 재즈는 더욱 자주 듣고 책을 읽으면서 관심을 더 키웠다. 반대로 프리 재즈나 프리 재즈 연주자들에 대해서는 이유 없이 반감이 생겼다. 이런 현상은 20여 년이 지난 지금까지 이어지고 있다. 많은 재즈 음반을 구입했지만 프리 재즈 음반은 몇 장 되지 않는다.

물론 존 콜트레인을 좋아하지만 주로 1960년 이전의 하드 밥 시기만 듣는다. 비로소 재즈를 들은 지 30년이 넘은 2019년이 돼서야 그 유명한 존 콜트레인 최고의 명반인 〈A Love Supreme〉을 원반으로 구했다. 예전 같았으면 제대로 듣지 못했을 음반인데 들어보니 예상했던 것보단 당황스럽지 않아 다행이었다. 하지만 아직도 1960년대 중반 임펄스(Impulse)의 프리 재즈 음반들에는 선뜻 손이 나가지 않는다.

재즈를 들었던 지난 30년 동안 지켜온 나만의 룰은 '내가 듣고 싶

은, 내 귀가 거부하지 않는 재즈를 즐기자!'인데 지금까지 잘 따르고 있다. 음악을 스트레스 받으면서 들을 필요는 없다고 생각한다. 가슴과 몸이 가는 대로 즐기는 게 재즈 아니던가.

[John Coltrane, A Love Supreme, Impulse(AS 77), 1965]

신촌 카페에서 재즈 듣기

대학 졸업 1년 후에 군대를 갔다. 여전히 재즈는 나에게 큰 힘이 되는 친구였다. 엘피와 시디를 같이 즐기던 시절이었다. 이후 결혼을 하면서 바라던 좋은 오디오 기기를 가지게 되었다. 기존에 듣던 저렴한 기기와 비교할 수 없는 너무나 좋은 소리로 신세계가 열리는 것 같았다. 그러다 보니 시디뿐만 아니라 엘피도 다시 구입하기 시작했다. 때마침 예음사의 재즈 음반들이 새로이 발매되기 시작해 무수히 많은 명반들이 판매되었다.

재즈 기타에 대한 관심이 많고 좋아했기 때문에 퓨전 재즈를 좋아하던 시기엔 래리 칼튼(Larry Carlton), 리 릿나워, 얼 클루, 팻 머시니(Pat Matheny), 쳇 앳킨스(Chet Atkins) 등 다양한 기타 연주자들의 음반을 들었다. 정통 재즈 음반을 조금씩 알아가고 있었다.

친한 친구 두 명과 자주 만났는데 나와 한 친구는 재즈를 좋아했고, 나머지 한 친구는 프로그레시브 록을 좋

째째한
이야기

아했다. 세 명 다 많은 시디와 엘피를 경쟁적으로 구입하고 있었다. 술을 한잔하면서 음악 이야기, 앞으로 무엇을 할지, 나이 들어서 음반 판매 가게를 하면 어떨지 같은 이야기로 시간 가는 줄 몰랐다.

연말 분위기가 한층 고조되어가던 12월 말의 어느 토요일에 신촌의 단골 음악 카페에서 친구를 만나 술을 마시며 수다를 떨기로 했다. 친구를 만나기 전에 음반점에 들러 새로 발매된 예음사 음반을 몇 장 샀다. 많이 추천되던 기타 음반을 드디어 구해서 기분이 좋았다. 재즈를 틀어주기도 했던 카페였기에 자신 있게 직원을 불러서 오늘 새로 구입한 재즈 엘피인데 좀 틀어달라고 했다. 직원은 흔쾌히 음반을 들고 갔고 잠시 후 재즈 기타 트리오 연주가 카페에 울려 퍼졌다. 친구들과 나는 기타 연주에 귀를 기울이면서 음악에 취해 있었다. 하지만 연말의 시끌벅적한 실내 분위기, 옆 테이블의 수다 등 음악을 제대로 듣기 어려운 상황이었다. 한 곡이 끝나고 음악은 바로 경쾌한 팝으로 교체되었다. 직원이 음반을 들고 오더니 "죄송해요. 평소 같으면 한 면을 다 틀어드리겠는데, 연말이라 시끄럽고 몇몇 손님이 술맛이 안 난다고 신나는 음악을 틀어달라고 해서 어쩔 수 없이 바꾸었습니다. 양해 바랍니다" 하고 갔다. 어쩔 수 없지 않겠는가? 기타 트리오를 들으며 흥겹게 술을 마시기는 힘들다는 사실을 나도 알고 있기에.

그날 왁자지껄한 카페에서 들어보려 했던 음반은 바로 바니 케셀(Barney Kessel), 레이 브라운, 셸리 맨(Shelly Manne)이 참여한 〈The

Poll Winners〉음반이다. 기타 트리오 음반으로는 많이 알려지고 자주 추천되는 음반이다. 제목에 나와 있듯이 매년 시행하는 인기 투표에서 악기별 1위를 차지한 연주자들을 모아서 음반을 발매했는데 1958년도에 발표한 음반이다. 1950년대를 대표하던 기타 연주자 중 한 명인 바니 케셀은 트리오뿐만 아니라 다양한 연주 형태를 들려주었는데, 이 음반은 귀에 익숙한 재즈 스탠더드 곡 위주의 연주를 들려준다. 스윙감이 있는 기타 연주에 레이 브라운의 진한 베이스, 셸리 맨의 통통 튀면서 파워풀한 드럼 연주가 자칫 심심할 수 있는 트리오 연주를 아주 신나고 긴장감 있게 만든다. 첫 곡 *'Jordu'*를 필두로 *'It Could Happen to You' 'You Go to My Head'* 등 너무나 유명한 곡으로 세 악기가 연주하고 싶은 모든 것을 들려준다. 기타 연주를 좋

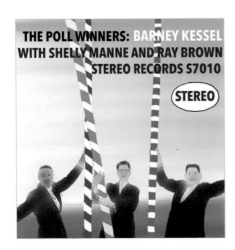

[Barney Kessel, The Poll Winners, Contemporary(C 3535), 1957]

아한다면 꼭 들어보아야 할 트리오 명연주 음반이다. 모노 음반으로는 진한 기타 음색을 즐길 수 있고, 스테레오 음반으로는 괜찮은 무대감과 맑은 기타 소리를 즐길 수 있다. 원반도 가격이 많이 비싸지 않은데, 가성비로 따지면 일본반이 아주 좋은 소리를 들려준다. 하지만 술 안주로 듣기엔 너무 잔잔하다.

지루한 장마엔
먼델 로우의 진한 기타를

2000년대 초반은 재즈 시디를 많이 주문하던 시기였다. 특히 잘 알려지지 않은 연주자들의 음반을 찾는 재미에 빠져 있었다. 기타 연주자를 유독 좋아했는데 흑백톤의 연주자 사진이 아주 마음에 드는 음반을 발견하고 바로 주문했다. 며칠 후 장마비가 지루하게 내리던 주말에 시디가 왔다. 그때 마침 아내가 일 때문에 지방에 가야 해서 혼자만의 시간을 즐기고 있었다. 도착한 시디 중 먼저 먼델 로우(Mundell Lowe)의 〈The Mundell Lowe Quartet〉을 들었다. 예상했던 부드러운 음색의 기타 연주가 너무나 좋았다. 저녁에 혼자 음악을 들으며 맥주 한잔하는데, 비 내리는 소리와 먼델 로우의 기타 소리가 너무나 잘 어울려서 분위기에 취하고 연주에 취했다. 아주 맑고 경쾌한 기타 음색은 아니지만 내리는 빗소리와 잘 어울리는 부드럽고 진한 음색의 기타 연주였다. 그날의 좋은 기억과 빗소리 때문인지 이후 비 오

제째한
이야기

는 날에는 먼델 로우의 음반이 가끔 생각난다.

먼델 로우의 연주는 차분하면서 부드러운 음색이라 듣는 이를 편하게 해준다. 이 음반에서 딕 하이먼(Dick Hyman)이 피아노와 오르간을 연주하는데, 기타와 잘 어울리면서도 색다른 분위기를 만들어준다. 첫 곡인 'Will You Still Be Mine?'은 기타와 함께 등장하는 오르간의 조화가 잘 어울리는 곡이다. 이후 먼델 로우의 기타 솔로가 담백하면서도 맑고 경쾌하게 진행된다. 1960년대에는 재즈에서 오르간이 중요한 악기로 자리를 차지하지만, 1955년에는 오르간이 음반에 자주 등장하지는 않던 시기다. 딕 하이먼의 피아노뿐만 아니라 오르간의 흥겨운 연주가 곡의 분위기를 아주 신나게 만들어준다. 그 외에

왼쪽부터 [Mundell Lowe, The Mundell Lowe Quartet, Riverside(RLP 12–204), 1955],
화이트 라벨 초반

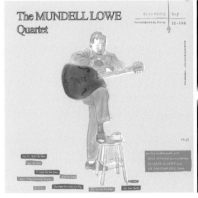
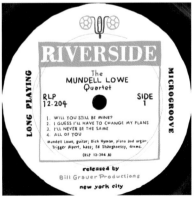

'I'll Never Be the Same' 'Cheek to Cheek' 'All of You' 등 귀에 익은 스탠더드 연주와 자작곡이 적절히 섞여 있어 편안하게 감상할 수 있다. 엘피를 주로 듣게 되면서 먼델 로우의 기타 음반도 원반으로 듣고 싶었다. 인기가 많던 연주자가 아니라 생각보다는 저렴하게 초기반을 구했다. 리버사이드 음반 중 1955년 발매된 화이트 라벨이 초반이며, 역시 초반답게 먼델 로우의 기타의 울림이 아주 맑고 진하다. 재즈 기타 연주를 좋아한다면 먼델 로우는 지나칠 수 없는 연주자다.

째째한
이야기

폭우 속 따스함을
안겨준 재즈 데이트

아내와는 연애 시절부터 계속해서 재즈를 같이 들어왔다. 아내는 음악을 거의 듣지 않지만 내가 워낙 좋아하다 보니 공연도 많이 따라다니곤 했다. 2002년 재즈 기타리스트이자 가수였던 조지 벤슨의 내한 공연이 예술의전당에서 있었다. 기쁜 마음에 아내와 같이 공연을 보러 갔다. 아주 신나는 공연은 아니었지만 기타 연주와 노래를 직접 들을 수 있다는 기쁨에 흥겹게 공연을 즐기고 있었다. 근데 어느 순간부터 한쪽 어깨에 묵직함이 느껴지는 게 아닌가! 뭐지, 하고 보니 글쎄 클래식 공연도 아니고 신나는 재즈 공연인데 아내는 편안하게 잠을 자고 있었다! 연주가 끝나고 불이 들어오자 아내를 깨우기 바빴다. 이날 본 공연보다 아내를 깨울 때의 기억이 더 선명하다. 이후 아내와는 재즈 공연에 같이 가지 않기로 했다.

바쁜 생활에 평일 휴가가 있어서 애들을 맡기고 아내

와 바람을 쐬러 광릉수목원에 갔다. 아이들 없이 가는 여행이라 가벼운 마음으로 산책을 즐겼다. 산림욕 겸해서 편안하게 이런저런 이야기를 하면서 한두 시간 느긋하게 돌아다녔다. 그런데 갑자기 날이 어두워지더니 비구름이 생기고 폭우가 내리기 시작했다. 급하게 달려서 차 안으로 대피했다. 산에서 맞이하는 폭우라 약간 무섭기까지 했다. 비가 너무 내려서 운전도 할 수 없어 비가 그칠 때까지 차 안에 있어야 했다. 거세게 내리는 비로 밖이 제대로 보이지 않을 정도였다. 차 안에서 꽤 오랜 시간 있어야 할 듯해서 내리는 비와 잘 어울리는 재즈 시디를 골라서 틀었다. 평소에 자주 듣던 음반인데 그날 내리는 폭우 소리와도 잘 어울렸다. 3-4곡을 듣는 동안에도 계속 비가 내렸다.

이날 선택한 시디는 행크 모블리의 가장 유명한 음반인 〈Soul

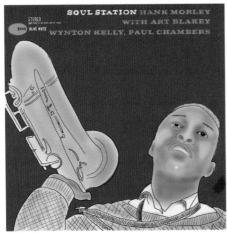

[Hank Mobley, Soul Station,
Blue Note(BLP 4031), 1960]

째째한
이야기

Station〉이었다. 블루이지한 느낌과 소울이 진하게 묻어나는 연주이며 끈적이는 느낌이 있던 음반인데 이날 내리는 비와 참 잘 어울렸다. 첫 곡 'Remember'는 윈튼 켈리(Wynton Kelly)의 피아노가 잔잔하게 등장하고 잠시 후 행크 모블리의 부드러운 테너 색소폰이 감미롭게 등장한다. 비 내리는 바깥과 다르게 따스한 느낌을 주는 곡이라 너무 좋았다. 흥겹고 멜로디가 쉬워서 같이 흥얼거리기에 딱 좋은 곡이었다. 추위를 잘 타는 아내도 곡이 따스해서 좋다고 했다. 중간에 아트 블래키(Art Blakey)의 화려한 드러밍이 곡을 신나게 만들어준다.

두 번째 곡 'This I Dig of You'는 좀 더 경쾌하게 시작한다. 행크 모블리는 역시 부드럽고 풍성한 톤으로 테너 색소폰을 연주한다. 행크 모블리는 쿨 재즈의 주트 심즈(Zoot Sims)와 비슷한 느낌이다. 앞으로 많이 나서지 않고 조용히 뒤에서 묵직하고 부드러운 톤으로 연주한다. 타이틀 곡인 'Soul Station'은 소울풀한 미디엄 템포의 블루스 곡이다.

비 내리는 차 안에서 듣기에 너무 잘 어울리는 연주였다는 기억 덕분에, 이후 폭우가 내리는 날 운전을 할 때면 행크 모블리의 〈Soul Station〉 음반이 생각난다. 이 음반을 들을 때마다 아내에게 물어본다. "이 음반, 예전에 수목원 놀러 갔다가 갑자기 비 왔을 때 차 안에서 같이 들었던 거 기억해?" "글쎄, 비 와서 차 안에 있었던 건 기억이 나는데, 연주는 당연히 기억을 못 하지!"

최근 들어 행크 모블리의 엘피는 대부분이 고가에 거래된다. 기본 1000달러가 넘어가기 때문에 초기반은 구입이 거의 불가능하다. 이 음반 역시 행크 모블리의 대표 음반인 만큼 손에 넣기 힘든 고가에만 판매된다. 그나마 구할 수 있는 게 1960년대 중반에 발매된 리버티(Liberty)의 음반인데 가격이 적당하고 음질도 좋다. 그 외에 일본 킹(King)이나 도시바(Toshiba) 음반이 가격 대비 아주 좋다. 나에겐 비와 함께 차 안에서 아내와 같이 있었던 시간으로 기억되는 음반이다. 소울풀하고 블루이지한 연주를 좋아한다면 구입해야 할 음반이다.

권투 선수의 통통 튀는
재즈 피아노

예음사에서 나온 음반은 뒷면에 한글로 된 라이너 노트가 있어서 음악을 들으면서 음반 관련 내용을 알 수 있어 좋다. 연주자나 수록곡에 대한 자세한 해설이 있어서 재즈에 대한 자료가 부족했던 당시에 단비와 같은 존재였다.

재즈를 배워가던 초기에 가장 기억에 남는 음반이 바로, 레드 갈런드의 〈Groovy〉 음반이다. 다소 촌스러운 디자인이 많았던 재즈 재킷 중에서 단연 눈에 띄었다. 처음 본 순간 '이건 뭐지? 무슨 재킷이 이렇게 멋있지? 재즈 재킷 같지 않은데?'라며 잘 알지도 못하는 연주자의 음반을 이끌리듯 집어 들었다. 집에 와서 들어보는데 첫 느낌은 '엥, 피아노 소리가 왜 이렇게 달달하지? 오스카 피터슨은 힘 있고 박력 있는데 이 음반의 피아노는 부드럽고 통통 튀는데!'였다. 익숙치 않은 피아노 음색에 고개를 갸우뚱하면서 전체를 다 들었다. 라이너 노트

를 읽어보니 재미있는 내용이 나왔다.

레드 갈런드는 1940년대에 잠깐 동안 웰터급 권투 선수로 활동했었다. 미국의 유명한 복서인 슈가 레이 로빈슨과도 경기를 치른 것으로 유명하다. 권투를 했던 사람이 피아노를 연주한다면 뭔가 박력이 있고 강렬한 연주를 들려줄 것 같은데 의외로 레드 갈런드의 연주는 고역을 부드럽게 연주하고 가볍게 통통 튀는 연주를 주로 들려준다. 대표곡인 'C Jam Blues'라는 재즈 명곡을 이 음반을 통해서 알게 되었고 이후 애청곡이 되었다. 그 외에도 'Will You Still Be Mine' 'If I Were a Bell' 'Willow Weep for Me' 등 귀에 익은 스탠더드 곡들이 수록되어 있고 베이스에 폴 챔버스가 참여해서 멋진 베이스 솔로를 들려준다. 왕성한 활동을 했던 드러머 아트 테일러(Art Taylor)의

왼쪽부터 [Red Garland, Groovy, Prestige(PRLP 7113), 1957],
뉴저지 재반,
1960년 스테이터스 염가반

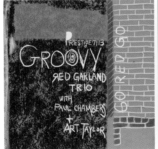
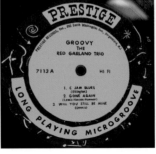

깔끔한 드럼 연주가 부드러운 레드의 피아노와 잘 어울린다.

이 음반은 레드 갈런드의 음반 중 가장 인기가 높은 음반이라 원반으로 구하기가 만만치 않고, 초기반은 상당히 고가에 거래된다. 재반이나 1960년대 프레스티지에서 염가반으로 발매된 스테이터스(Status) 음반이 적당한 가격에 구해서 들어볼 만하다. 가성비가 가장 좋은 것은 역시 일본반이다. 오랜 기간 구하려고 했지만 번번이 비싼 가격에 아쉬움을 뒤로 했다가 2015년에 스테이터스 음반을 구했고 2017년에 뉴저지 재반으로 구입했다. 오래전에 구입한 예음사 음반보다 음질은 훨씬 좋지만 그 느낌은 비슷하다. 피아노 트리오를 좋아하는 분들이라면 꼭 들어보길 바란다.

2
장

BEST
Quality

더 좋은 소리를 위한
욕심은 끝이 없다

아날로그 재즈 라이프의
설레는 시작

20년 전 결혼하면서 고급 오디오를 가질 수 있게 되었다. 오디오에 대한 정보를 구하기가 어렵던 시절이라 잡지를 통해서 이런저런 기기를 보았다. 하지만 예산이 많지 않았기 때문에 신품 구매는 망설여지는 일이었다. 그렇다고 중고로 사기에는 기기를 잘 알지도 못하니 신혼 기분도 낼 겸 결국 신품으로 구입하기로 했다. 다행히 결혼 당시 군인의 신분이라서 지금은 사라지고 없는 용사의 집이라는 곳에서 40% 정도 할인된 가격에 신제품을 구입할 수 있었다.

당시 국내 오디오 회사에서는 하이엔드 오디오를 제작하는 게 붐이었다. 태광에서 발매한 아너(Honor) 시리즈가 대표적인 모델이다. 외관도 심플하고 소비자의 평가도 꽤 좋았다. 신품 가격이 비싸서 고민하던 차에 할인된 가격에 제품을 구할 수 있다고 해서 찾아가 들어본 후 구입했다. 아너 풀 세트를 선택했는데 인티 앰프

(A-90), 튜너, 시디 플레이어(TCD-1), 스피커(TSP-1)의 구성이었다. 턴테이블은 나중에 샀는데, 아남전자에서 나온 제품(AP-6010)이다. 기존에 들었던 기기들과는 차원이 다른 소리를 들려주어 만족스러운 재즈 라이프를 즐길 수 있었다.

이곳저곳 검색해 적당한 가격에 구할 수 있는 턴테이블을 알아보았고, 제한된 예산에서 구할 수 있는 가성비 좋은 턴테이블이 바로 토렌스(Thorens TD 320 mk II)였다. 중고 시장을 몇 달 알아보던 차에 상태가 좋은 것을 발견해 예약을 하고 구입하러 갔다.

근무가 끝나고 차를 타고 일산으로 향했다. 그날은 비가 내리고 있어서 분위기는 아주 좋았다. 새로운 턴테이블이 생긴다는 설레는 맘에 저녁도 먹지 않고 퇴근길의 정체도 가뿐히 무시하고 도착했다. 중고 기기를 처음 사보았고 다른 분의 집을 방문하는 것도 처음이라 상당히 긴장을 하고 집으로 들어섰다. 판매자 분은 50대 중반이었고 이

왼쪽부터 아너 인티 앰프(A-90),
토렌스 턴테이블

것저것 자세하게 설명해주어 아주 편하게 확인할 수 있었다. 그분은 뮤지컬 피델리티(Musical Fidelity) 인티 앰프에 토렌스 턴테이블, 모델명은 모르지만 15인치 우퍼의 탄노이 스피커로 거실에서 듣고 있었다. 턴테이블에 대한 기본적인 점검과 설명 후에 가요, 국악, 재즈 등을 엘피로 들려주었다. 당시 집에서 듣던 소리와는 너무나 다른 엘피 소리에 많이 놀랐다.

'엘피에서도 이런 진한 저역이 나오는 구나!'

'가요가 이렇게 깨끗한 소리를 내다니!'

'집에서 듣던 스탄 게츠의 색소폰 소리가 아닌데?'

여러 생각으로 혼란스럽기까지 했다. 기쁜 마음에 한달음에 집으로 와서 바로 연결하고 소리를 들어보았다. 그런데….

한 시간 전에 들었던 진한 엘피 소리는 어디로 날아갔단 말인가? 스탄 게츠의 색소폰이 우리집에선 왜 이리 소리가 가볍지? 이문세 목소리도 아까 듣던 소리가 아닌데?

좋은 턴테이블을 구입하면 당연히 소리가 크게 좋아질 것이라는 희망에 기기를 들였지만 기기는 새로운 숙제만 잔뜩 안겨주었다. 옆에서 아내가 한마디한다. "왜? 아까 전화할 때 무지 좋다고 하지 않았어? 표정이 왜 그래? 소리가 맘에 안 들어? 좋았다가 인상 썼다가, 뭐야?"

"으응, 소리가 맘에 안 든다는 게 아니라…. 응, 소리는 좋아. 기기도

맘에 들고."애서 좋다고 에둘러 말하고 말았다. 이때부터 새로운 방황이 시작되었다.

'뮤지컬 피델리티 인티 앰프를 새로 들여야 하나?'

'스피커가 작아서 그런 건가?'

'카트리지를 교체해야 하나?'

'포노 앰프를 저가형으로 써서 그럴 수도 있어!'

매일매일 이런저런 생각 때문에 음악에 집중할 수가 없었다.

쉬운 것부터 해결하자는 생각에 첫 번째로 포노 앰프를 입문용으로 많이 사용하는 NAD의 포노 앰프로 교체하니 소리가 이전보다는 조금 좋았다. 다음은 저가형 카트리지를 슈어 카트리지로 교체했고 소리가 좀 더 좋아졌다. 이렇게 해서 나의 아날로그 라이프는 제2의 고난기에 접어들게 되었다.

MC 카트리지의 세계로
진입하다

토렌스 턴테이블을 들이고 새로운 아날로그 라이프가 시작되면서 가장 많이 변한 것이 바로 카트리지다. 슈어 (Shure) M44-7, 골드링 엘렉트라(Goldring Elektra), 슈어 75ED, 슈어 M97XE 등을 사용했다. 지인들에게 물어보니 MC(moving coil) 카트리지를 들어보라는 이야기에 고민하다가 신제품으로 미국에서 벤츠 마이크로 골드(Benz Micro Gold) 고출력 카트리지를 들였다. 직구가 국내에서 구입하는 것보다 훨씬 저렴해서 카트리지, 신품 음반들은 주로 미국에서 직구로 어렵지 않게 구할 수 있었다. 그동안 사용하던 저가 카트리지에 비하면 가격이 3배 정도 되다 보니 조심스럽게 장착하고 소리를 들어보았다.

내 시스템에서 이런 고급진 소리가 나다니! 첫 MC 카트리지 구입은 아주 성공적이었다. 몇 개월은 MC 카트리지에 푹 빠져서 열심히 들으면서 음반 구입에 집중했

째째한
이야기

다. 하지만 사람 마음과 귀가 얼마나 간사한지 조금씩 단점들이 보이기 시작했다. 저역의 양감과 베이스의 진함이 부족하다는 생각에 지인들을 불러 청음을 해보니 비슷한 진단이 나왔다. 앰프, 포노 앰프, 카트리지, 턴테이블 등 교체해야 할 것이 너무 많아 고민하다 우선 고출력 카트리지는 한계가 있으니 저출력 카트리지를 구해보라는 조언에 재즈에 좋은 카트리지를 알아보던 중 선택한 게 골드링의 에로이카(Eroica) 카트리지다. 국내 수입상에서 할인된 가격에 구입하고 들어보니 고출력 벤츠 카트리지에서 느꼈던 불만이 어느 정도 해결되었다. 물론 포노 앰프도 진공관을 사용하는 광우 MUSE 포노 앰프로 교체했다. 이후 1-2년 정도 에로이카 카트리지는 메인 카트리지로 재즈를 잘 재생해주었다. 지금도 재즈에 좋은 카트리지로 골드링 카트리지를 자주 추천한다.

Goldring Eroica LX

벤츠 골드 고출력 카트리지를 중고로 팔기로 하고 한 분이 구입 의사를 보여서 청음을 하고 판매하기로 했다. 중고 구입은 몇 번 했지만 판매는 처음이었다. 어떤 음반으로 청음을 해야 하나 고민하다가 선택한 음반이 바로 스탄 게츠(Stan Getz)의 명반인 〈Getz/Gilberto〉 음반이었다. 당시 원반을 구입하지 못하고 음질이 좋다는 180그램 중량반으로 미국에서 구입해 열심히 들었던 때라 청음에 좋을 듯했다. 손님이 오고 바늘 상태를 확인하고 한 곡 들어보고 싶다고 해서 준비해두었던 스탄 게츠의 음반을 틀었다. 열심히 아는 대로 중량반이 어떻고 소리가 어떻고 하면서 떠드는데 손님은 크게 관심이 없어 보여서 머쓱했다. ‘The Girl from Ipanema’ 곡을 다 들은 후 손님은 “네, 바늘

[Stan Getz, Getz/Gilberto, Verve(V 8545), 1964]

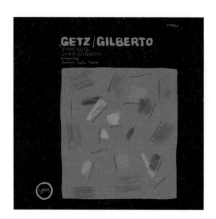

쩨쩨한
이야기

상태 좋네요" 하면서 계산했다. 배웅하는데 웃으며 한마디를 남겼다. "스탄 게츠의 〈Getz/Gilberto〉는 어느 바늘로 들어도 소리가 좋아요. 오늘도 소리 좋았어요. 나중에 원반으로 들어보세요. 훨씬 좋을 겁니다. 감사합니다" 하고 차를 타고 갔다. 잠시 멍했다.

이런 아픈(?) 기억이 있어서 많이 듣기도 했지만 스탄 게츠 음반은 요즘은 1년에 한 번이나 듣나 싶다. 잘 알려진 대로 1962년 찰리 버드와 스탄 게츠가 함께한 〈Jazz Samba〉(Verve, 1962) 음반의 성공 이후 보사노바는 전 세계적으로 큰 인기를 끌었고, 1964년 후앙 질베르토, 안토니오 카를로스 조빔(Antonio Carlos Jobim)과 함께 노래가 포함된 〈Getz/Gilberto〉를 발표했다. 이 음반은 1965년 그래미(Grammy)

왼쪽부터 딥 그루브가 있는 스테레오반, 딥 그루브가 없는 스테레오반

3개 부문에서 수상하며 최고의 히트 음반이 되었다. 나중에 스탄 게 츠는 보사노바 연주를 아주 즐기지는 않았다고 회고한다. 당시 보사 노바 음반을 많이 발매한 것은 스탄 게츠가 세금을 피하기 위해 덴마 크로 도피한 후 미국 국세청에게 세금을 갚아야 했었기 때문이라는 후문이 있다.

중량반도 좋은 소리를 들려주지만 원반도 구입이 어렵지 않으니 원 반을 구해서 들어보길 권한다. 버브 음반으로 초기반은 딥 그루브가 있으니 딥 그루브가 있는 음반으로 찾아보길 바란다. 모노도 좋지만 역시 스테레오가 좀 더 화려한 소리를 들려준다.

MC(moving coil) 카트리지 〜 READ MORE...

MC 카트리지는 출력 전압에 따라 저출력 및 중출력(0.2-0.7mV)과 고출력(1.5-3.5mV)으 로 나눠진다. 고출력 카트리지는 출력 전압이 높아 앰프의 포노 단자에 바로 연결해서 소리 를 들을 수 있다. 하지만, 저출력 및 중출력 카트리지는 출력 전압이 낮아 소리를 듣기 위해 서는 증폭을 시켜줄 승압 트랜스나 승압 앰프가 따로 필요하다.

*째째한
이야기*

이파네마의 소녀는 누구일까?

가장 매혹적인 보사노바 곡이자 가장 유명한 곡이 바로 'The Girl from Ipanema'다. 'The Girl from Ipanema'가 차트의 정상에 도달한 후 수년간 전 세계적으로 무수히 많은 팝, 재즈 가수들이 녹음을 했다. 그리고 곡이 어디에서 작곡되었고 어떤 상황에서 만들어졌는지에 대한 구전이 시작되었다. 이러한 구전은 이파네마 관광객들과 보사노바 팬들을 위해서 만들어진 것 같다.

Helo Pinheiro

당시 Helo의 모습

가장 인정받고 있는 이야기는 안토니오 카를로스 조빔과 작곡가인 디 모라에스가 바(Bar)에서 매일 한 소녀를 지켜보면서 작곡했다는 것이다. 안토니오 카를로스 조빔과 비니시우스는 1962년 겨울 벨로소(Veloso) 바에 앉아 있을 때 여러 번 그녀가 지나가는 것을 지켜보았다. 하지만 그녀가 항상 해변을 갔던 것은 아니었고 학교, 옷 가게, 심지어 치과를 가는 길이기도 했다.

Helo라는 이름으로 더 알려진 소녀의 풀네임은 Heloisa Eneida Menezes Paes Pinto, 나이는 18세, 키는 172cm에 녹색 눈동자, 길고 흩날리는 머릿결을 가지고 있었고, Rua Montenegro에 살고 있었다. 그녀는 이미 벨로소의 사람들 사이에서 상당히 인기가 있었고, 그곳에 엄마의 담배를 사려고 가끔 들르기도 했었다-남자들의 음흉한 휘파람을 뒤로 하고서.

그러면 Helo는 현재 어떻게 되었을까? 결혼 후 이름은 Heloisa Pinheiro 이며 현재 상파울루에서 옷 가게를 운영하고 있다.

포노 앰프를 바꾼다고
될 일이 아니야

몇 년 동안 중저가 포노 앰프를 여러 개 구해서 들어보았다. NAD 포노 앰프를 시작으로 광우 MUSE 진공관 포노 앰프를 지나서, 당시 인기 있었던 REAR 복각 포노 앰프도 구해서 들어보았다. 중고 앰프 말고 신품 앰프를 사용해보고 싶어서 프로젝트(Project)의 포노 앰프도 들어보았다. 고역의 화사함이 좋다는 실바웰드(Silvaweld)의 포노 앰프도 써보았다. 진공관 포노 앰프는 구형 초단관이 좋다고 해서 텔레풍켄(Telefunken), 뮬러드(Mullard), RCA, 암페렉스(Amperex) 등 구형 진공관을 다양하게 교체해서 들어보았다.

2006년경으로 기억한다. 그동안 사용하던 포노 앰프들을 다 팔고 이태리 감성이 묻어나는 신세시스(Synthesis)의 브리오(Brio) 포노 앰프를 들였고 소리가 맘에 들어 몇 년간 사용했다.

그러던 중 국내 제작품인 오스 오디오의 포노 앰프도

째째한
이야기

소리가 좋다는 소문에 중고품을 구하기로 하고 판매자 집을 방문했다. 판매자는 대학생이었고 방에서 음악 감상을 하고 있었다. 턴테이블은 가라드(Garrard) 301이었고 베이스는 대리석으로 되어 있어서 상당히 고급스러웠다. 나는 당시 프로젝트의 RPM-4, 엠파이어(Empire) 698 턴테이블을 사용하고 있었다. 말로만 듣던 가라드를 직접 보니 괜히 마음이 설레었다. 카트리지는 오토폰(Ortofon)의 SPU G 타입이었던 것으로 기억한다. 청음을 하고 싶다고 부탁했고 재즈 음반을 2장 들고 갔다. 당시에 원반을 조금씩 미국에서 구입하던 시기라 음질이 좋은 음반들이 좀 있었다. 그날 청음에 사용한 음반은 여성 오르간 연주자 셜리 스콧(Shirley Scott)과 트럼펫 연주자 클락 테리(Clark Terry)가 함께 한 〈Soul Duo〉라는 음반이었다. 스테레오 음반이라 클락 테리의 트럼펫 소리와 오르간 소리가 아주 진하면서 화사하게 들려서 좋은 시스템에서 어떤 소리가 날지 궁금했다. 구입하려던 포노 앰프는 어느새 뒷전이었다.

1966년 녹음이라 리듬 앤드 블루스, 소울, 펑키한 분위기의 연주로 셜리 스콧의 오르간 연주는 스윙감 넘치며 소울적인 흐느낌이 있고, 클락 테리의 트럼펫 연주는 재미있고 익살스럽게 진행된다. 가장 좋아하는 곡이 A면 세 번째 곡인 'This Light of Mine'이다. 이 곡은 자주 꺼내서 듣던 곡으로 좋은 턴테이블에서 어떤 소리가 나는지 꼭 확인해보고 싶었다. 역시 시작과 동시에 등장하는 셜리 스콧의 오르간

소리가 생생하고 힘이 넘친다. 이후 클락 테리의 트럼펫은 노래하듯이 흐느적거리면서 소리를 내지르는 듯 높은 고역까지 넘나든다. 이 곡의 클라이맥스가 진행되고 클락 테리의 트럼펫 연주가 마지막 고역을 내지를 때의 귀를 찌르는 소리를 기대했는데 시원스럽게 귀를 후벼파주었다. 역시 속이 시원해지는 소리였다. 하지만 동시에 나의 마음은 답답해졌다. 턴테이블을 바꿔야 하는 건가? 아니면 카트리지를 교체할까?

판매자도 한마디한다. "이 음반 뭐예요? 우리 집에서 들은 재즈 연주 중에 최고에 들어가는데요. 사실 소리가 맘에 들지 않아서 턴테이블을 바꿀까 고민하고 있거든요. 이 음반 사야겠는데요!"

왼쪽부터 [Shirley Scott & Clark Terry, Soul Duo, Impulse(AS 9133), 1967], 스테레오 초반

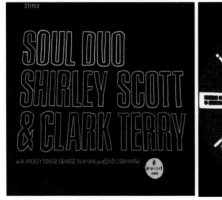
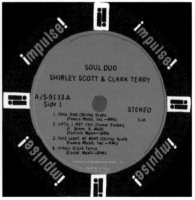

소리의 감동에 젖은 채 무의식중에 포노 앰프를 들고 집에 돌아왔다. 포노 앰프는 그럭저럭 괜찮은 소리를 들려주었으나 이미 나의 마음속에서는 '가라드, 가라드, 가라드!'만 외치고 있었다.

오르간 연주를 좋아하는 분들이라면 셜리 스콧의 음반을 꼭 들어봐야 한다. 오르간의 대표 연주자인 지미 스미스(Jimmy Smith)에 비해 가볍고 스윙감 넘치는 연주를 들려주어 듣기가 좀 더 편하다. 클락 테리의 트럼펫 연주도 이 음반의 소울적인 분위기를 한층 고조시킨다. 임펄스 음반답게 재반도 좋은 음질을 들려준다. 이 음반은 셜리 스콧의 음반 중 많이 알려진 음반이 아니라 초기반도 저렴한 편이다. 모노, 스테레오 둘 다 음질이 좋다.

모노는
뭐가 다른가요?

2003년 구입한 토렌스 턴테이블이 판도라의 상자를 열어버렸다. 오토폰 OM5 카트리지로도 잘 들었지만 턴테이블이 좋아지니 따라서 카트리지도 바뀌고 결국 MC 카트리지까지 들이게 되었다. 포노 앰프도 저가형을 사용하다가 진공관 포노인 신세시스 브리오까지 구입했다. 턴테이블도 토렌스에서 듀얼 골든(Dual Golden), 엠파이어 698, 테크닉스(Technics), 롯데 LP 2000, 프로젝트 RPM-4까지 변화의 소용돌이를 거쳤다. 이외에도 앰프, 스피커도 덩달아서 계속 교체했다.

음반 구입이 늘면서 미국에서 중량반을 구했는데 아주 맘에 드는 음질이라 이후 미국의 여러 가게에서 재발매된 음반들을 주문하기 시작했다. 어느 순간부터 음악 소리가 답답하기도 하고 소리가 맘에 들지 않았다. 이런저런 기기를 바꿔봐도 크게 달라지지 않았다. 여기저기 알아봐도 뚜렷한 답이 없어 답답하던 차에 아는 지인이

"혹시 그 음반들 모노 아니야?"라고 물어본다. "모노요? 모노는 뭐가 다른가요?" 지금 생각해보면 웃기는 이야기이지만 당시는 상당히 심각한 문제였다. 인터넷 카페와 음악 관련 사이트에도 물어보다가 마침내 해답을 찾았다. 내가 주로 구입했던 음반들이 1950-60년대 음반이다 보니 대부분 모노 음반이었던 것이다. 이럴 수가! 이런 기본적인 내용도 모르고 음악을 들었단 말인가! 이날부터 모노에 대한 정보를 구하고 공부를 시작했다.

우선, 모노 음반을 듣기 위한 카트리지를 구했다. 검색해보니 많이 추천하는 것이 오토폰 모노, 그라도(Grado) 모노, 데논(Denon) DL102 모노, 오디오 테크니카(Audio Technica) 모노 카트리지였다. 다른 카트리지도 몇 가지 있었지만 너무 고가의 카트리지라서 포기했다. 재즈 음악만 듣기 때문에 무난하게 들을 수 있는 그라도 모노 카

그라도 모노 카트리지

트리지를 미국에서 샀다. 일주일 후 카트리지가 도착했고 긴장 속에 장착해서 예전에 듣던 모노 음반들을 꺼내서 듣기 시작했다. 아주 큰 차이는 아니었지만 스테레오 카트리지로 들을 때와 비교해서 조금은 진해지고 저역의 양감이 더 많아졌다. 이것이 앞으로 펼쳐질 모노 음반 세계로의 첫걸음이었다.

째째한
이야기

가지고 있는 것만으로
행복한 모노 초반

모노에 발을 들이지 말았어야 했는데… 늪지대에 발을 디딘 것 같았다. 내가 좋아하는 70년대 이전의 재즈 음반이 대부분 모노 녹음이라는 사실을 알고 나서 깊은 고민에 빠졌다. 그냥 적당히 지금처럼 저렴한 카트리지로 들을 것인가 아니면 모노에 좀 더 투자해서 좋은 소리로 들을 것인가? 여러 사이트에 질문도 올려보고 지인들에게 문의도 해보았지만, 명확한 답은 없었다. 당시만 해도 모노 음반에 대한 관심이 그리 많지 않던 시기라서 그런지 뚜렷한 해답을 찾지 못해 한참을 고민한 끝에 홀로 결론을 내렸다.

"길의 끝에 뭐가 있든지 한번 가보자!"

내가 좋아하는 재즈를 죽을 때까지 듣는다고 생각하면 언젠가는 음반도 원반으로 구할 것이고 그럼 좀 더 좋은 소리를 듣고 싶을 테니 지금부터 조금씩 준비해보자고 속으로 다짐했다. 외국 사이트를 참고해서 그라도

모노 카트리지를 비롯해 하나씩 마련한 지 1년 후….

턴테이블은 토렌스(Thorens) 124 MK 1, 톤암(Tonearm)은 SME 3009, 카트리지는 데논 DL102 카트리지로 바뀌었다. 앰프는 피셔 (Fisher) 500C로 바꾸었다가 벨(Bell) 6060 빈티지 인티 앰프로 바꿨다. 스피커는 JBL C36을 사용했다. 모노에 관심을 가지다 보니 자연스레 기기들이 빈티지 기기들로 서서히 교체되었다. 소리는 예전과 비교해보면 괄목할 만하게 좋아졌다.

신품 위주의 중량반을 많이 듣던 시기에 처음 듣고 바로 반해버린 음반이 있다. 처음 보는 연주자였는데 연주가 너무 매력적이었다. 아틀랜틱(Atlantic)에서 발매된 180그램 중량반이고 연주자는 토니 프루셀라(Tony Fruscella)였다. 디지 길레스피나 로이 엘드리지처럼 높은 음역을 많이 연주하지 않고, 마일즈 데이비스나 해리 에디슨처럼 뮤트를 많이 쓰지도 않고, 클리포드 브라운, 리 모건(Lee Morgan)처럼

왼쪽부터 JBL C36,
Denon DL 102

쩨쩨한
이야기

속주도 아니고, 바로 앞에서 조용히 앉아서 속삭이듯 연주하는 게 너무 마음에 들었다. 찾아보니 약물 중독으로 고생하다가 42세의 이른 나이에 사망했기 때문에 리더 음반이 한 장밖에 없었다. 대표곡인 *I'll Be Seeing You*는 많이 알려진 곡인데, 잔잔한 분위기의 발라드 곡이며 토니의 허스키한 트럼펫 음색이 곡의 분위기와 너무 잘 어울린다. 이어지는 빌 트리글리아(Bill Triglia)의 피아노 연주도 곡의 분위기를 아주 부드럽게 해준다. 트럼펫 연주가 있는 4중주가 몇 곡이고, 2-3곡은 테너 색소폰, 바리톤 색소폰, 트럼본이 함께하는 7인조의 전형적인 쿨 재즈를 들려준다. 쿨 재즈이지만 연주를 듣다 보면 따스한 차 한 잔이 생각나는 음반이다.

이 음반은 꼭 원반으로 가지고 싶었던 음반이지만, 재즈광들의 마음이 비슷한지 원반은 보기도 힘들뿐더러 가격도 상당히 비싼 편이라(200-300달러) 번번이 사지 못했다. 차선책으로 일본반으로 구할 수도 있었지만 원반으로 꼭 구하고 싶어 오랜 기간 기다렸다. 마침내 2018년에 판매자가 음반 상태가 좋지 않으니(Good) 유의하라고 주의를 주었지만, 원반에 대한 욕구가 더 컸기에 무리를 해서 구입했다. 처음 관심을 가진 지 13년이나 지나서였다. 약 2주가 지나 도착해서 기쁜 마음에 음반을 올리고 들어보았는데 이런…, 가장 좋아하는 곡이 들어 있는 A면이 전체적으로 음골이 손상돼서 바늘이 음골을 읽지 못하고 계속해서 튀었다. 몇 번을 돌려보아도, 다른 바늘로 들어보아

도 결과는 같았다. 좋지 않다는 것을 알고 구입했지만 이렇게 나쁠 줄
은 몰랐다. 그나마 다행인 것은 B면은 그런대로 들을 만했다. 잡음이
있지만 들을 수 있다니 그것만으로도 기뻤다.

옆에서 지켜보고 있던 아내가 한마디한다.

"그 음반은 못 듣겠는데. 그런 음반을 왜 샀어? 알고 산 거야? 이해
가 안 돼, 이해가 안 돼."

그래도 난 좋다. 이 음반을 가지고만 있어도 행복한 것을 어쩌겠는
가? 인정하기 싫지만 중증인 것 같다. 지성이면 감천이던가? 결국 이
베이를 뒤져서 2019년 여름 영국 판매자에게 캐나다 발매 원반을 구
했다. 미국 원반만 못하겠지만 이것에 만족한다.

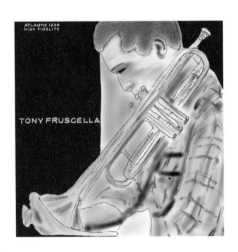

[Tony Fruscella, Tony Fruscella,
Atlantic(1220), 1955]

째째한
이야기

1950년대의 소리를 들려주는
빈티지 기기들

미국에서 지내는 동안 오디오는 간단하게 듣고, 음반만
좀 구입하려고 결심했는데 그게 쉽지 않았다. 원반을 많
이 구하고 좋은 소리를 듣다 보니 좀 더 좋은 소리에 대
한 갈증이 생겼다. 카트리지는 더 업그레이드하기 힘든
데 어떻게 하면 모노 소리를 잘 들을 수 있을지가 난제
였다. 이곳저곳 검색하던 중 1950-60년대에는 모노 턴
테이블에 모노 앰프, 모노 스피커로 음악을 들었다는
이야기를 우연히 읽게 되었다. 내가 주로 듣는 음악이
1940-60년대 재즈다 보니 제대로 준비하면 모노 시
대의 소리를 재현할 수 있지 않을까 싶어서 그날부터 인
터넷으로 모노 시스템 구축이라는 주제로 정보를 구하
기 시작했다.

첫째, 모노용 앰프를 구하는 것이었다. 미국에선 역
시 좋은 앰프를 구하기 힘들었다. 2-3회 정도 1950년
대 모노 프리 앰프나 모노 인티 앰프를 이베이로 구해보

았다. 몇 개는 제대로 작동하지 않아 반품했다. 지역이 너무 넓다 보니 직접 앰프를 보고 구입한다는 것은 불가능했다. 이런저런 어려움이 있었지만, 결국 파이로트(Pilot AA-920) 모노 인티 앰프를 구했다. 모노 인티 앰프를 이용해서 모노용 시스템을 구축했고 듣고 있던 KLH 스피커의 한쪽을 이용해서 모노 음반들을 들어보았다. 생각보다 소리가 진하게 나와서 모노용 시스템 구성에 자신감을 가졌다.

둘째, 모노용 스피커를 구하는 것이다. 한국에 있을 때부터 재즈에는 JBL이 좋다는 얘기를 듣고 C36 바론(Baron)을 2년 정도 사용했었다. 좀 더 큰 사이즈의 스피커를 구해보고자 검색을 하던 중 이베이에 C34 하크니스(Harkness)가 좋은 가격으로 올라왔다. 아내를 설득해서 한번 가보기로 했다. 여기서 잠깐, 한국 상황으로 생각하면 큰 오산이다! 당시 내가 살고 있던 곳은 미네소타주였고 판매자는 캔자스주라서 대충 거리를 따지면 1000km에 차로도 무려 9시간이 넘는 거리였다. 스피커를 한 조 구입하려면 차로 가족이 다같이 가서 하루를 호텔에서 자고 캔자스주 관광을 하고 와야 했다. 간신히 아내를 설득하

파이로트 모노 인티
앰프 AA-920

째째한
이야기

고 며칠이 지나서 이베이에 들어가 보니 아뿔싸, 스피커가 그 사이에 팔렸다. 많이 아쉬웠지만 오히려 잘된 일이라는 생각이 들었다. 그 멀리까지 사러 갔는데 스피커가 마음에 들지 않으면 오히려 손해였기에 그냥 넘어가기로 했다. 하지만 내 기준은 이미 JBL 스피커로 맞춰져 있었다. 아쉽게도 거리가 가까운 주에서는 판매자가 나타나지 않았다. 주로 서부 캘리포니아 지역에서 매물이 많았는데 거기까지는 이동이 불가능했다.

미국에서 중고 물품을 거래할 때 많이 이용하는 곳이 '크레이그리스트(Craiglists)'다. 당일에 다녀올 수 있는 몇 개 주까지 검색해서 틈틈이 찾아보던 중 미네소타 주도인 미네아폴리스에 물건이 올라왔다. 기뻐서 보니 JBL C34 스피커 중 하나였다. 원래는 세트로 구입하고 싶었지만 상태도 좋은 것 같고 거리가 가까워서 주인과 연락해 청음하러 가기로 했다. 1시간 거리라 일요일에 혼자 차를 몰고 방문했다. 60대 아저씨였고 아주 친절했다. 그분 주변에 한국인 친구들이 있어서 한국에 대해서도 잘 안다면서 이런저런 이야기를 나누었다. 창고에 가보니 오디오 기기로 꽉 차 있었다. 나이가 들어서 가지고 있던 기기를 하나씩 내다 판다고 했다. 하크니스는 상태도 좋았고 유닛도 좋았다. 소리는 음원으로 팝송을 몇 곡 들어보았다. 소리는 예상대로 진하고 좋았다. 나는 엘피로 음악을 듣는다고 했더니 놀라면서 자기 친구 중에도 엘피만 듣는 친구가 있다며 사용하는 시스템이 무엇

인지 물어보았다. 소리는 어떤지, 음반은 어디에서 구하는지 등 이런 저런 이야기를 나눈 후, 스피커를 차에 싣고 기쁜 마음으로 돌아왔다.

힘겹게 모노 스피커를 설치하고 소리를 들어보니 역시 이거였구나! 싶은 소리가 나온다. 1950-60년대에 재즈 소리는 이렇게 나오지 않았을까, 하는 생각을 하면서 밤새 음악을 듣다 잠을 청했다. 나의 모노 시스템 구축 프로젝트는 이렇게 시작되었다.

모노 JBL C34 하크니스 스피커

째째한
이야기

이젠 초창기
78회전의 세계로

재즈를 엘피로 즐기기 시작한 지 10년 정도 지나니 음반을 보는 안목도 조금 생겼다. 미국이라는 재즈 음반의 천국에서 지내니 여러 면에서 축복받은 느낌으로 음악 듣는 취미 생활을 할 수 있었다. 구하기 어려웠던 재즈 초반을 쉽게 구하고, 말도 안 되는 저렴한 가격에 원반을 구하면서 행복한 시간을 보냈다. 10인치 음반의 세계에 발을 들이고 초기 재즈를 듣고 음반을 구하는 재미를 알게 되었다. 이후 45회전 7인치 음반까지 즐기다 보니, 단순히 청취만 하던 입장에서 음반을 모으는 컬렉터로 바뀌어가고 있었다. 10인치와 7인치 음반을 모으다 보니 자연스레 인터넷으로 음반에 대한 정보를 얻게 되고 몇몇 연주자의 초기 녹음은 78회전이 오리지널이라는 사실을 알게 되었다.

78회전반이라! 흔히 얘기하는 '돌판', 축음기에서 흘러 나오는 비 내리는 소리 같은 잡음

루이 암스트롱

등 막연히 먼 나라 이야기였다. 78회전 음반에까지 발을 들여야 하나? 하면서 시간 나는 대로 틈틈이 78회전 음반에 대한 정보를 검색하기 시작했다. 78회전반의 특징, 재생은 어떻게 해야 하는지, 주의할 점은 무엇인지, 지금 내가 78회전 음반에 발을 들이는 게 잘하는 것인지 등 인터넷과 한국의 지인들을 통해서 이런저런 정보를 모았지만, 다들 경험이 없어서인지 말리지도 부추기지도 않았다.

"니가 첨 가보는 길이니 한번 가보고 정보를 알려줘."

"78회전반이라고 뭐 크게 다르겠어. 축음기 소리 유튜브에서 들어보면 나름 분위기 있던데."

"빌리 홀리데이 노래는 78회전으로 들어야 진정한 빌리를 알 수 있다는데."

이런 다양한 의견을 듣고 고민하던 중, "빌리 홀리데이를 제대로 들으려면 78회전반으로 들어봐야 한다'라는 말이 계속 머리 한구석에서 맴돌았다. 그때까지만 해도 빌리 홀리데이(Billie Holiday)를 좋아하긴 했지만 다른 가수들에 비해 손이 자주 가지는 않았다. 당시 구입한 〈Music for Torching〉 음반 덕분에 빌리 홀리데이에 대해 새로 눈을 뜨고 있던 때였다.

일단 78회전 음반을 재생하려고 보니 준비해야 할 것이 꽤 많았다.

첫째, 78회전 음반 재생을 위해 축음기를 구해야 했다. 크기가 큰 콘솔형, 작은 탁상형, 들고 다닐 수 있는 이동형 등이 있다. 축음기용

바늘은 보통 1-2곡을 재생하고 나면 버리거나 새로 갈아서 사용해야 한다. 상태 좋은 축음기를 구입할 자신도 없고 바늘을 갈고 있는 모습을 상상하니 발을 들이지 않는 게 나을 듯해서 포기했다.

둘째, 78회전 전용 카트리지 바늘이 필요하다. 일반 스테레오 음반의 경우 18마이크로미터(micrometer, 0.7mil)로 재생하고, 1950년대 모노반은 25마이크로미터(1.0mil)로 재생한다. 1930-40년대 78회전반은 음골이 더 넓어서 최소 65마이크로미터(2.5-3.5mil) 정도의 굵은 바늘로 재생해야 하고, 침압도 5-15그램까지 많이 줘야 한다. 가

카트리지 바늘의 굵기 단위 65 _READ MORE..._

0.7mil = 0.7/1000inch = 17.78μm

1mil = 1/1000inch = 25.4μm

2.5mil = 2.5/1000inch = 63.5μm

이동형 축음기

지고 있는 모노 카트리지로는 재생할 수 없으니 음반을 구해봐야 들을 수가 없다. 그래서 일단 저렴한 78회전용 카트리지를 알아보았다. 슈어 78회전용 카트리지가 가장 구하기 쉽고 저렴해서 이베이를 통해서 먼저 바늘을 구입했다.

셋째, 78회전 음반을 듣기 위해서는 커브 보정(Curve Equlization)을 해줘야 하기 때문에 커브 보정이 가능한 포노 앰프가 따로 있어야 한다. 스테레오 음반의 경우 미국에서는 RIAA(Recording Industry Association of America)라는 규격으로 통일해서 음악을 보정하기 때문에 포노 앰프에서 RIAA 커브에 맞게 재생이 된다. 하지만 1950년대 모노 음반의 경우 제작사에 따라 저역과 고역을 약간씩 다르게 보정해서 녹음했기 때문에, 커브 보정이 되는 프리 앰프나 포노 앰프를 구해야 좀 더 제대로 된 모노음을 들을 수 있다. 다행히 재즈 모노반의 경우 대부분 RIAA로 제작되어 커브 보정을 해주지 않아도 큰 문제가 없다. 78회전의 경우는 시기적으로 더 이전 시기라서 각 음반사마다 커브가 다 달랐다. 78회전반을 재생할 때는 반드시 커브 보정을 해줘야 한다. 모노를 듣기 위해 구입했던 모노 앰프들이 많지는 않았지만, 5개 정도의 커브가 보정이 가능해서 그래도 사용할 수 있었다.

넷째, 78회전 음반을 구입하는 것이다. 대부분 1930-40년대 스윙 재즈 음반이 많은데 잘 듣지 않다 보니 막상 구입하기가 꺼려졌다. 접근하기 쉬운 게 보컬 음반이라 몇 장 구해보았다. 냇 킹 콜, 페기 리, 루

이 암스트롱, 베니 굿맨 등의 음반을 구했다. 장당 5달러 정도의 저렴한 것으로 구하다 보니 표면 잡음이 꽤 있어서 듣기 편하진 않았지만, 생각보다 생생한 음질에 놀랐다. 많이 구입하긴 어렵겠지만 듣고 싶은 연주자의 음반은 구할 만하다는 결론을 내리고 78회전 음반 사냥에 나섰다.

영어 공부 겸 재즈 공부를 하기 위해 재즈 관련 다큐멘터리인 켄 번즈(Ken Burns)의 〈Jazz〉를 자주 보았는데, 루이 암스트롱을 이야기하면서 '스캣(scat)'을 설명하고 들려준 음반이 있었다. 바로 1926년에 오케(Okeh)에서 녹음된 'Heebie Jeebies'라는 곡이었다. 소문으로는 녹음 당시 악보를 떨어뜨렸고 가사를 까먹은 루이 암스트롱이 즉흥적으로 "두 비 두바 두두두 비…"처럼 목소리로 악기 연주하듯이 부른 것이 스캣의 시초라고 한다. 어쨌든 스캣송으로 알려진 가장 오래된 음반 중 하나인 것은 맞다.

이 다큐멘터리를 보고 '오호, 이 음반 들어보고 싶은데 구할 수 있으려나' 싶었다. 바로 검색에 들어갔고 원 녹음인 오케의 음반은 구하기가 어려웠지만, 1940년대 컬럼비아에서 재발매한 음반은 구할 수 있었다. 1940년대에도 요즘처럼 재발매하는 음반이 있었다. 다큐 영상에서도 1940년대 컬럼비아 음반으로 재생했다. 78회전 음반은 한 면에 한 곡씩 총 2곡이 수록되어 있다. 그렇다 보니 좀 비싼 음반은 구입하기가 꺼려진다. 루이 음반도 싸진 않아서 15달러 정도에 구했다.

음반이 도착하고 슈어 바늘로 들어보니 유튜브에서 들었던 것보다 훨씬 소리가 생생하게 나왔다. 루이 암스트롱의 굵직한 음성도 좋았지만, 암스트롱의 높은 고역의 트럼펫 연주가 너무 사실적이라 감탄했다. 1926년에 녹음된 루이의 연주와 노래를 집에서 들을 수 있다는 생각만으로도 살짝 흥분되었다. 이런 연주는 음질을 논하는 게 무의미하다. 그냥 70년 전으로 시간 여행을 떠난 것만으로도 좋은 경험이었다. 기쁜 나머지 핸드폰으로 영상을 녹화해서 유튜브에도 올렸다. 지금 보면 허접한 영상에 좋지 않은 음질이지만, 그날의 기쁨이 느껴진다. 지금도 우리집에 방문하는 지인들에게 가끔 들려주는 음반이 바로 루이 암스트롱의 이 음반이다.

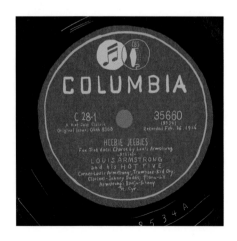

[Louis Armstrong, Heebie Jeebies, Columbia(C28-1), 1940]

짜째한
이야기

음반만큼 소중한
나의 오디오 친구들

턴테이블

토렌스 320 턴테이블을 시작으로 다양한 턴테이블을
사용했다. 주로 듣는 음악이 1940-60년대 재즈라서 깨
끗하고 해상도가 높은 소리보다는 진한 소리가 나는 기
기를 찾다 보니 빈티지 기기들이 하나씩 늘어갔다. 엠
파이어 턴테이블을 거쳐서 토렌스 124-1을 사용했다.
하지만 진한 저역과 색소폰의 깊은 저역을 재생하는 데
한계를 느끼고 선택한 턴테이블이 바로 가라드 301이
다. 아이들러형 턴테이블답게 묵직하고 차분한 소리라
서 재즈를 재생하는 데 안성맞춤이다. 10여 년 이상 가
라드 턴테이블은 나의 메인 기기였다.

　그러던 중 턴테이블 전문점에서 우연히 본 턴테이블
이 나의 눈을 사로잡았다. 가라드 턴테이블보다 더 큰 함
마톤의 바디와 큰 베이스가 너무나 매혹적이라 보자마자
부탁해서 대여했다. 들어보고 예상대로 바로 구입했다.

가라드와 동일하게 아이들러형인 커먼웰스(Commonwealth) 12D/4 턴테이블이다. 모터는 가라드 301 모터의 2배 정도 크다. 묵직한 플래터와 튼튼한 모터가 구동하는 아이들러형이다 보니 가라드보다 더 묵직한 소리를 들려준다. 플래터를 감싸는 바디는 플래터의 회전을 가려주어 마치 거대한 리무진을 보는 듯하다. 커먼웰스 턴테이블이 들어오자마자 나의 메인 턴테이블이 되었다. 다만, 큰 모터로 인해 약간의 소음이 발생할 수 있고, 2-3시간 이상 작동 시 본체에 열이 발생할 수 있다. 구하기는 어렵지만, 상태만 좋다면 가라드 턴테이블과 어깨를 견주는 훌륭한 턴테이블이다.

사용 중인 턴테이블, 암대 및 카트리지

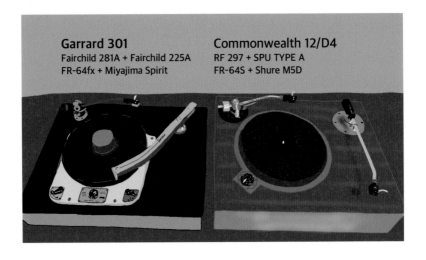

Garrard 301
Fairchild 281A + Fairchild 225A
FR-64fx + Miyajima Spirit

Commonwealth 12/D4
RF 297 + SPU TYPE A
FR-64S + Shure M5D

째째한
이야기

앰프

초기에 중저가형의 포노 앰프를 사용하다가 제대로 된 기기를 사용한 것이 매킨토시(McIntosh) C20 프리 앰프였다. 재즈에 아주 매력적인 소리를 들려주었는데 고질적인 볼륨단의 문제와 빈티지 기기의 좌우 밸런스 불균형 문제로 인해 오랜 기간 사용하지는 못했다. 하지만 재즈를 듣는 사용자라면 거쳐가야 할 앰프인 것은 분명하다. 매킨토시 앰프의 음색이 맘에 들어 선택한 앰프가 모노, 모노로 구성된 매킨토시 C8 앰프였다. 오래된 구형 앰프의 소리가 좋아 오랜 기간 사용했고, 현재는 좀 더 오래된 매킨토시 C4 프리 앰프를 사용하고 있다.

빈티지 기기의 한계를 극복하고자 선택했던 앰프가 마란츠 7을 복각한 앰프 중 잘 알려진 국내 제작품 아디지오(Adagio)였다. 마란츠 7 앰프가 대표적으로 포노단이 좋은 앰프이지만 상태가 좋은 기기를 구하기가 어렵다. 가격도 만만치 않아 대신 선택했던 아디지오 앰프

스포르잔도 프리 앰프

〈현재 사용 중인 기기들〉
턴테이블 : 가라드 301, 커먼웰스 12D/4 턴테이블
프리 앰프 : 피셔 80C, 스코트 121 모노 프리 앰프, 매킨토시 C4 프리 앰프
파워 앰프 : 피셔 100 모노 파워, JBL SE400 파워, 매킨토시 240 파워 앰프

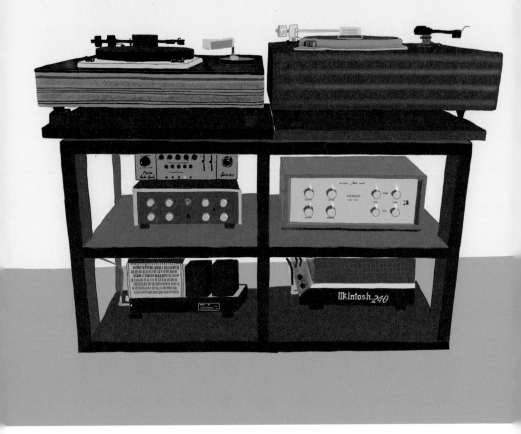

째째한
이야기

가 수년간 주력 앰프 역할을 했다. 몇년 후 우연히 아는 가게에서 보게 된 멋진 프리 앰프가 개인적으로 가장 오랜 기간 사용한 앰프인데, 바로 벨기에산 스포르잔도(Sforzando) 프리 앰프다. 진공관이 15개가 사용되고 좌우가 완전 분리된 형태의 앰프다. 전면 디자인도 조정 단자가 많아 보기에도 아주 멋진 앰프였다. 아다지오 뒤를 이어 사용했는데, 10년 정도 나를 즐겁게 해준 앰프다. 최근에 다시 아다지오를 들여서 사용 중이다.

모노 시스템은 미국에서 구한 JBL C34 모노 스피커를 구동하기 위한 기기들로 현재는 스코트(Scott) 121 모노 프리, 피셔(Fisher) 80C 모노 프리 앰프를 사용 중이다. 스코트는 많은 수의 커브 보정이 가능해서 모노반을 들을 때 아주 유용하다. 소리도 해상도가 좋고 밝은 편이다. 그에 비해 피셔 프리의 소리 성향은 좀 더 진하고 묵직하다. 1950년대의 진한 모노 소리를 재생하는 데, 전혀 무리가 없는 오래된 앰프들이다.

모노 카트리지

그동안 모노 카트리지는 그라도 ME+, 데논 DL 102, 미야지마 스피릿(Miyajima Spirit) 고출력, 벤츠 마이크로(Benz Micro) ACE 중출력 등을 사용했다. 고가의 카트리지들이 있고 몇 번 청음을 해보았지만, 내가 좋아하는 진한 모노의 소리와는 음색이 달라서 점점 오래된 카

트리지를 찾게 되었다.

현재 주력으로 사용하는 카트리지는 1950년대 판매되었던 페어차일드(Fairchild) 220A, 225A, 슈어(Shure) M5D, 미야지마 스피릿 저출력이다. 페어차일드 중에서도 225A는 1950년대 중반을 대표하는 모노 카트리지로 팁은 1mil(25㎛)이며 출력은 5mV로 MM 포노단에 바로 사용 가능하다. 전용 승압 트랜스인 페어차일드 235 승압 트랜스(약 5배)의 사용을 권하고 있다. 승압 트랜스를 사용하면 소리에 윤기가 좀 더 흐르고 진한 소리가 재생된다. 220A 카트리지는 좀 더 이전에 나온 것인데, 팁은 역시 1mil(25㎛)이지만 225A와 달리 댐퍼가 없어 캔틸레버를 받쳐주는 받침대가 있다. 오래된 카트리지이고 캔틸레버와 받침대가 붙어 있어 재생 시 음이 찌그러지는 경우가 있으니 전문가의 점검이 필수다.

왼쪽부터 페어차일드 220A, 225A, 슈어 M5D, 교체 바늘

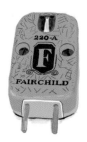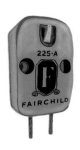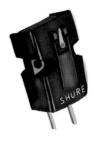

째째한
이야기

1950년대 대표 카트리지 제작사인 슈어에서 모노 전용 카트리지를 발매했는데 바로 M5D 카트리지다. 팁은 1mil(25μm)이며 MM 카트리지 형태라서 바늘을 교체할 수 있다. 출력이 충분해서 일반 포노단에 바로 연결해서 사용할 수 있다. 소리 성향은 페어차일드보다 좀 더 밝고 진한 소리를 들려준다. 구입이 어렵지만 빈티지 모노 카트리지 중에서는 가성비가 가장 좋다.

해상도 좋고, 음장감이 괜찮은 고가의 모노 카트리지들이 최근에 많이 판매되고 있다. 비싸다고 무조건 좋은 것은 아니니, 본인이 좋아하는 모노 소리에 맞춰서 카트리지를 찾아가야 한다.

스피커

재즈를 듣다 보니 저역이 자연스럽게 나와야 해서 구경이 큰 스피커를 듣게 되었다. JBL C36을 듣다가 통의 크기에 한계가 있어서, 알텍 604E를 구입해서 2-3년 정도 잘 들었다. 뒤이어 탄노이 골드 15인치로 교체했고, 역시 4-5년 정도 잘 들었다. 마침내 JBL C35를 구한 뒤에는 JBL C34와 함께 JBL로 통일했다. 재즈를 듣기엔 대구경에 혼이 있는 스피커가 가장 재생을 잘해주는 것 같아 이 상태로 계속 들을 것 같다.

3
장

Yeah

태평양을 건너
재즈의 본고장으로

클래식 피아니스트가
재지스트였다니

재즈를 듣고 엘피를 모으기 시작하면서 항상 재즈 원반 구입에 대한 욕심은 있었지만, 가격이나 상태에 대한 우려가 있어 구입이 쉽지 않았다. 국내 중고 음반 장터에서 비싼 돈을 들여서 몇 번 원반을 구입해보았지만, 음반 상태에 대한 명확한 기준이 없다 보니 내가 생각했던 것보다 한두 단계 나쁜 음반들이 대부분이었다. 울며 겨자 먹기라고 반품도 어렵다 보니 그냥 안 듣고 처박아두곤 했다. 그래서 원반을 중고 장터에서 구입하는 것은 일찌감치 포기했다. 리이슈나 일본반으로 만족하며 들을 수 밖에 없었다. 그러던 나의 재즈 인생에 큰 변화의 파도가 다가오고 있었다.

2011년 미국으로 2년간 연수를 가게 되었는데, 미국 중부의 최북단에 위치한 미네소타주의 로체스터라는 도시였다. 인구 10만 명 정도의 크지 않은 조용한 도시였고 물가가 저렴하고 안전해 생활하기에도 좋았다.

쩨쩨한
이야기

미국으로 가면서 재즈 원반을 구입할 수 있을 거라는 기대에 떠나는 발걸음이 가벼웠다. 제한된 예산안에서 음반을 많이 사지 않겠다고 아내와 약속하고 미국 생활을 시작했다. 이베이를 통해 저렴한 리시버, 빈티지 스피커를 구했고 턴테이블은 한국에서 저렴한 듀얼(Dual) 1009를 사서 들고 갔다. 배송료가 싸서 구입하는 음반이 조금씩 늘어나기 시작했다. 음식과 생활용품을 사러 한국 슈퍼가 있는 미네소타주의 주도인 미네아폴리스에 자주 갔다. 검색해보니 미네아폴리스에 좋은 음반 가게가 꽤 있었고, 갈 때마다 잠깐씩 들러 음반을 구입했다. 가장 자주 들렀던 가게가 바로 하이미(Hymie) 빈티지 레코드숍인데, 미국에서 레코드숍 Top 20에 드는 곳이다. 많은 원반을 10달러 내외로 구입할 수 있으니 나에겐 천국 같았다. 2년 동안 한 달에 한두 번 갔으니 50번은 방문했던 것 같다. 이곳에서 7인치 도넛 음반, 78회전 음반 등 많은 원반을 구할 수 있었다.

하이미에서 초반을 흔하게 보았는데 주로 버브, 컨템포러리(Con-temporary), 퍼시픽(Pacific) 등의 레이블에서 나온 음반들이 많았다. 그중 음질, 연주 면에서 좋았던 것이 바로 컨템포러리의 음반들이다. 이것저것 청음을 해보았는데, 저렴한 카트리지이지만 소리가 아주 생생하고 좋았다.

음반을 뒤적이고 있는데 유독 눈에 많이 띄는 음반이 있었다. 바로 앙드레 프레빈(Andre Previn)이었다. 어디서 본 듯한 이름인데 하면서 검색을 해보니 클래식 지휘자, 영화음악 작곡가, 피아노 연주자 등으로 나온다. 그런데 왜 재즈 코너에 있지, 하고 한두 장을 가게에서 들어보았다. 피아노 트리오인데 의외로 연주가 깔끔하고 듣기에 부담이 없는 연주였다. 게다가 초반 같은데, 가격이 10달러도 안 되는 가격이어서 고민 없이 2장을 들고 왔다. 집에 와서 들었는데 음질도 좋고 연주 또한 듣기에 부담이 없어서 놀랐다. 그날 저녁 음악을 들으면서 검색해보니 앙드레 프레빈의 음악적인 시작은 놀랍게도 재즈였다. 10대 후반에 피아노 음반을 녹음하고 1950년대 중반에 컨템포러리에서 유명 뮤지컬 곡을 재즈로 편곡한 음반이 빅 히트를 치면서 큰 인기를 끌어 이후 몇 년 동안 최고의 전성기를 누렸다. 이후 팝과 클래식을 같이하면서 재즈와는 거리가 멀어졌다고 한다.

그날 구입한 음반이 바로 그 전성기 시절의 음반이었다. 첫 번째 구입한 음반이 앙드레 프레빈 음반 중 가장 인기 있었던 〈My Fair Lady〉였다. 이 음반은 1958-59년 빌보드가 선정한 베스트셀러 음반에서 당당히 1위를 차지한 음반이다. 인기 뮤지컬이었던 〈My FairLady〉의 수록곡을 재즈로 편곡했는데, 스윙감 있고 경쾌한 연주를 들려준다. 베이스에 르로이 비네거(Leroy Vinnegar), 드럼에 셸리 맨이 참여했다. 모노 초반이라는 것을 처음으로 구해서 들어보았는

데, 그 음질에 많이 놀랐다. 가장 좋아하는 곡이 A면 2, 3번 수록곡 *'On the Street Where You Live' 'I've Grown Accustomed to Her Face'*인데 두 곡 다 잔잔하게 시작한 후 트리오의 전형적인 연주로 진행된다. 앙드레 프레빈의 피아노 연주는 주제부를 지나면서 속주와 변주가 적당히 섞이면서 아주 흥겨운 스윙감과 전위적인 분위기도 간간이 느껴진다. 르로이 비네거의 베이스와 셸리 맨의 드럼이 잘 조화를 이루고, 긴장감과 스윙감이 잘 섞여서 흔한 팝적인 연주와 차별화된다. 이 음반을 들으면서 연주도 좋았지만 음질이 1958년 녹음이라고 믿지 않을 만큼 너무 좋았다. 찾아보니 녹음 엔지니어가 로이 두난(Roy DuNann)이었다. 루디 반 겔더(Rudy Van Gelder)와 함께 최

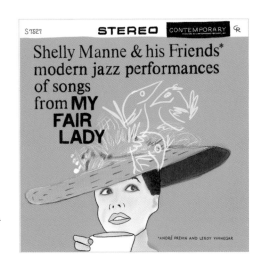

[Shelly Manne, My Fair Lady,
Contemporary(S 7527), 1956]

고의 재즈 엔지니어 중 한 명이 바로 로이 두난이었다. 로이 두난 덕에 컨템포러리의 음질이 많은 재즈 팬들에게 인정받고 있다. 이후 오프라인 상점에서 보이는 대로 앙드레 프레빈의 음반은 다 구입했다. 자주 듣지는 않지만, 음질 좋은 피아노 트리오가 생각날 때 가끔 꺼내서 듣곤 한다. 피아노 트리오를 좋아한다면 앙드레 프레빈의 컨템포러리 음반은 필청 음반이다.

작은 재즈 가게에서 얻은
득템의 즐거움

가끔은 하이미 말고 미네아폴리스의 다른 음반 가게도 들렀다. 하루는 한 번도 가보지 않은 구역의 가게를 찾아갔다. 규모가 크지 않은 가게가 2-3곳 붙어 있어 쇼핑하기는 좋았다. 한 가게에 들어갔는데 의외로 재즈 음반이 많아서 10여 장의 원반을 장당 10-20달러의 가격으로 구입했다.

뭔가 아쉬워서 기웃기웃 보고 있는데 우연히 크고 두터운 박스반이 눈에 들어왔다. 박스는 오래되어 뜯어져 있었지만 12인치 음반이 5장, 7인치 음반이 한 장 들어 있는데 상태가 아주 좋았다. 음반 설명 책자도 깨끗했다. 가격은 25달러였다. 바로 핸드폰으로 이베이에서 검색해보니 글쎄 상태 좋은 박스반이 100-150달러로 되어 있는 게 아닌가! 오호 이건 무조건 사야 해, 하면서 들어보지도 않고 바로 샀다. 주인장이 박스가 뜯어졌는데 괜찮겠느냐고 물었다. "아무 문제 없다. 이 가수 너무

좋아한다. 이 박스를 발견해서 너무 좋다"며 이야기를 나누었다. 고맙게도 주인장은 거기에 더 깎아주었다. 그날은 너무 기뻐서 1시간 반 거리를 어떻게 운전해서 집에 왔는지도 잘 모르겠다.

그 음반이 바로 엘라 피츠제럴드(Ella Fitzgerald)의 〈Ella Fitzgerald Sings the George and Ira Gershwin Song Book〉이었다. 엘라 피츠제럴드는 최고의 여성 가수답게 버브에서 따로 번호를 부여해서 엘라 피츠제럴드의 음반만 별도로 발매했다. 유명 작곡자들의 송북(song book) 시리즈가 많이 발매되었고 이것도 그중 하나다. 재즈의 대표 작곡자 형제인 조지와 이라 거쉰 형제의 곡들을 총망라한 음반이라 가치가 있다. 이 음반은 〈죽기 전에 들어봐야 할 재즈 음반 1001〉에 포함되어 있고, 수록곡 'But Not for Me'는 1960년 그

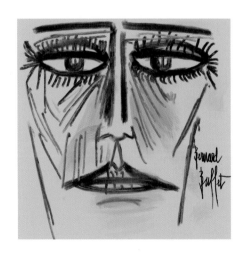

[Ella Fitzgerald, Ella Fitzgerald Sings the George and Ira Gershwin Song Book(5LP), Verve(MG V 4025), 1959]

째째한
이야기

래미상을 수상했다.

이 음반은 재킷에 프랑스 화가인 베르나르 뷔페(Bernard Buffet)의 그림이 사용되어 더 가치가 있다. 덕분에 베르나르 뷔페의 그림을 좋아하게 되었고 국내에서 열린 전시회도 가보았다.

이 음반은 낱장으로도 다섯 장으로 넘버링되어 모노, 스테레오 둘 다 발매되었다. 가능하다면 박스반으로 구하기를 권한다. 음질도 좋지만 구성품이 너무나 좋다. 나중에 발매된 프랑스반이나 일본반들도 고가에 팔리곤 한다. 가능하면 미국 원반으로 구해서 들어보길 권한다. 무수히 많은 엘라의 음반 중 가장 아끼는 음반이다.

재즈에 웬
오보에?

재즈 기타를 좋아하면서 예음사에서 발매된 음반으로 바니 케셀을 알게 되었고 이후 재즈 기타 연주자 중 가장 먼저 좋아했던 게 바니 케셀이었다. 시디로 음악을 듣던 시절에 바니 케셀의 초창기 음반은 거의 다 구했다. 이후 엘피를 듣기 시작하면서 한두 장씩 사 모았다. 리이슈도 음질이 좋아 감상하는 데 크게 문제가 없었지만, 원반을 듣자 원반에 대한 욕구가 점점 커졌다. 미국에서 지내면서 중고 음반 가게에서 컨템포러리 음반을 어렵지 않게 구할 수 있었다. 자연스레 바니 케셀의 음반도 많이 모았다. 처음엔 기타 트리오가 좋아서 트리오 음반 위주로 구했는데 초창기 발매반들 중 혼 악기가 같이 들어 있는 연주가 꽤 있었다.

　그중 기억에 남는 음반이 1956년 발매된 〈Kessel Plays Standards(Barney Kessel, Vol. 2)〉다. 1954년에 10인치로 발매되었고 평론가들에게 별 5개의 만점을

받고 큰 인기를 끌었다. 이후 4곡의 미발표곡을 추가해서 1956년에 12인치로 발매했다. 제목대로 재즈 스탠더드 곡을 바니 케셀이 다양한 형태의 연주로 들려준다.

'Speak Low' 'Love Is Here to Stay' 'My Old Flame' 'A Foggy Day' 등 귀에 익숙한 스탠더드 곡에 스윙감 넘치는 편곡이라 듣기에 부담이 없고 편안한 음반이다. 바니 케셀의 기타는 아주 맑고 깨끗한 음색으로 여러 악기들과 조화를 잘 이룬다. 첫 곡 'Speak Low'는 기타와 혼 악기로 연주를 시작한다. 다음으로 기타 솔로가 나온 후 맑고 깨끗한 혼 악기가 등장한다. '첨 듣는 맑은 소리인데, 무슨 악기지?' 그동안 들었던 관악기와는 사뭇 음색이 다르다. 플룻, 클라리넷과 다른 좀 더 가볍고 맑은 톤이다. 찾아보니 오보에였고 연주자는 밥 쿠퍼(Bob Cooper)였다. 오보에는 클래식에 사용되는 악기가 아니던가? 플룻까지는 들어봤지만 오보에가 재즈에 사용된 적이 있나? 재즈를 들은 지 20년이 다 되어가는데 오보에가 재즈에 사용된다는 것을 모르고 있었다니. 수록곡 중 8곡에서 테너 색소폰 또는 오보에가 연주되었다. 테너 색소폰 연주는 흔히 접할 수 있어서 익숙한데, 오보에는 역시 색다른 느

위로부터 밥 쿠퍼
버드 �솅크

낌을 줬다. 테너 색소폰과 함께하는 기타 연주에 비해 오보에와 함께
하는 기타 연주가 훨씬 더 경쾌하고 가볍다.

이 음반을 통해 연주자 밥 쿠퍼를 알게 되었는데, 1950년대 유명한
블론디 보컬 가수인 준 크리스티(June Christy)의 남편이다. 이후 밥 쿠
퍼의 오보에 연주를 듣고 싶어 몇 장의 음반을 구했다. 그중 플룻과 오
보에라는 클래식 악기로 이루어진 재미있는 음반이 있다. 밥 쿠퍼와
버드 쉥크(Bud Shank)가 함께 1957년 퍼시픽에서 녹음한 〈Flute 'n
Oboe〉 음반이다. 웨스트 코스트 재즈에서 중요한 역할을 하던 두 연
주자가 함께한 색다른 분위기의 음반이다. 웨스트 코스트 재즈를 대
표하는 레이블이 바로 퍼시픽재즈(Pacific Jazz)이니 잘 모르는 연주자

왼쪽부터 [Barney Kessel, Plays standards, Contemporary(C 3512), 1956],
[Bob Copper & Bud Shank, Flute 'n Oboe, Pacific Jazz(PJ 1226), 1957]

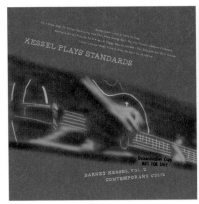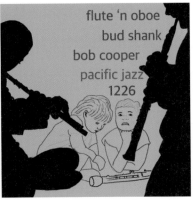

라도 퍼시픽 레이블이면 웨스트 코스트 재즈로 보면 된다. 라이너 노트에는 "웨스트 코스트 재즈가 뭔가요?"라는 질문과 그에 대한 설명이 적혀 있다. 서부의 날씨가 큰 역할을 하고 연주되는 악기가 이 음반처럼 "클래식에 사용되는 악기들이 사용되었던 게 차이"라고 설명한다. 그러면서 "동부의 클럽에서 이런 악기들이 연주되지는 않았을 것"이라고 덧붙인다.

밥 쿠퍼는 연주자뿐만 아니라 편곡가, 지휘자로도 큰 역할을 했는데, 이 음반도 밥 쿠퍼가 편곡한 음반이다. 피아노는 빠지고 기타, 베이스, 드럼이 반주 악기로 등장하고 현악 반주가 간간이 등장한다. 수록곡은 재즈 스탠더드 곡과 밥 쿠퍼의 자작곡으로 구성되어 있다. 'They Didn't Believe Me' 'Gypsy in My Soul' 'I Want to Be Happy' 'I Can't Get Started' 등은 귀에 익숙한 곡들이라 듣기에 좋다. 플룻과 오보에가 리드하는 듀엣 연주라서 재즈적인 긴장감이나 블루이지한 느낌은 거의 없고 듣기 편안한 이지 리스닝 음악과 비슷한 분위기다. 비밥이나 하드 밥에 지칠 때 가볍게 들을 만하다.

50년 전의 빌리를
지금의 내가 듣고 있다니

재즈 보컬을 좋아하던 차에 미국에서 많은 가수들의 음반들을 원반으로 살 수 있었다. 특히 블론디 보컬의 음반은 종류도 많고 가격도 아주 저렴해서 많이 구입했다. 재즈 보컬을 대표하는 가수인 빌리 홀리데이의 노래도 좋아하긴 했지만 제대로 된 녹음을 들어보지 못해서 그런지 그 매력을 충분히 느끼지는 못하고 있었다. 몇 장의 원반을 구해서 빌리 홀리데이의 매력을 조금씩 알아가고 있었다. 한번은 우연히 이베이에서 상태가 좋은 음반을 한 장 구입했다. 그 음반이 1956년 클레프(CLEF)에서 발매된 음반 〈Music for Torching〉이었다. 재킷은 몇 번 보았던 음반이라 눈에 익었는데 클레프라는 레이블은 잘 알지 못했고 버브만 알고 있던 시기였다. 검색해보니 클레프와 노그란(NOGRAN)은 1950년대 초반부터 음반을 발매했고, 1950년대 중반에 버브로 인수합병되면서 이후엔 버브에서 재발매되었다. 아주 기

째째한
이야기

쁜 마음에 음반을 받아보니 상태도 너무나 좋았다. 50여 년이 지난 음반인데 어찌 이렇게 상태가 좋은 음반이 남아 있단 말인가!

당시 미국에서 살던 집은 타운 하우스로 2층 집이었고 거실에서 작은 호수가 내다보이는 전망이 아주 좋은 집이었다. 하루는 비가 내리는 오전이었고 휴가를 받아 집에서 쉬는 날이었다. 도착한 빌리 홀리데이의 음반을 세척하고 첫 곡을 들어보았다. *It Had to Be You*였는데 잔잔한 반주에 이어 등장하는 빌리 홀리데이의 다소 느긋한 보컬은 이전까지 들었던 빌리의 목소리와 너무나 달랐다. 1956년도 녹음인데, 잡음 하나 없이 너무나 깨끗한 녹음이었다. 좋아하는 알토 연주자 베니 카터(Benny Carter)의 연주도 너무 좋고, 해리 에디슨의 뮤트 트럼펫 연주도 노래와 너무나 잘 어울려서 첫 곡을 듣는 내내 감동의 도가니였다. 게다가 JBL 하크니스 스피커 하나로 듣는 보컬은 집중도 면에서 이전보다 몇 배는 좋았다. 뒤이어 나오는 *Come Rain or Come Shine* 역시 느린 발라드로 빌리 홀리데이의 목소리는 반 박자 느리게 밴드와 잘 어울려서 흘러간다. 해리 에디슨의 뮤트 트럼펫이 이 곡에선 너무나 잘 어울린다. A면은 잔잔한 분위기로 노래가 이어진다. *A Fine Romance*가 B면을 여는데 미디엄 템포에 간간이 들리는 바니 케셀의 기타가 재미있게 노래를 받쳐준다. 빌리 홀리데이의 노래가 끝나고 등장하는 바니 케셀의 길지 않은 기타 솔로 연주는 울림이 좋아 감동 그 자체였다. 피아노 반주자 지미 롤스(Jimmy

Rowles)의 깔끔하고 경쾌한 피아노 반주도 너무나 감미롭다. 50여 년이 지난 음반이 각 악기의 소리를 이렇게 명쾌하고 깨끗하게 낼 수 있는지 너무나 궁금했다. 최근에 녹음된 것이라고 해도 믿을 만한 음질을 들려주었다. 버브 음반이 블루노트나 프레스티지에 비해서 음질이 아주 좋지는 않아서 관심을 많이 가지진 않았는데, 클레프 음반은 너무 좋은 소리를 들려주었다.

이 음반의 충격 이후 빌리 홀리데이를 정복하려는 시도가 시작되었다. 1956년도 노래가 이 정도라면 그 이전의 빌리 홀리데이의 목소리는 어떤 목소리이며 재즈 책에 자주 등장하는 20대 젊은 시절의 빌리 홀리데이가 청중을 압도했다는데 그 목소리는 1956년과 얼마나 다를지 궁금해졌다. 빌리 홀리데이를 좋아하고 궁금한 분들이라면 말년의 빌리 홀리데이를 제대로 즐기기에 이 음반만큼 좋은 음반이 없다. 구하기 어렵고 비싸지만 클레프반으로 구해서 들어보길 권한다. 왜 빌리가 최고의 재즈 보컬로 인정받는지 느낄 수 있을 것이다.

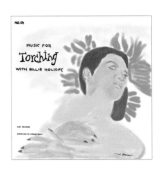

[Billie Holiday, Music for Torching, CLEF(MG C 669), 1955]

빌리는 어떻게 'Lady Day'로 불리게 되었을까?

레스터 영은 많은 동료 연주자들의 별명을 잘 지어냈다. 카운트 베이시는 'The Holy Man', 줄여서 'Holy'라고도 불렀다. 왜냐하면 베이시가 그룹의 리더였고 돈을 주는 사람이었기 때문이다. 나중에는 'Chie'라고도 불렀다. 해리 에디슨은 'Sweet'이라고 불렀는데 그의 아름다운 솔로 연주뿐만 아니라 장난기 넘치는 성격도 한몫했다. 가장 유명한 일화가 바로 빌리 홀리데이를 'Lady Day'라고 부른 것이다. 빌리는 레스터를 'The President'라고 부르며 화답했다.

빌리의 이야기를 들어보자. "젊은 남자 혼자 뉴욕의 호텔에서 지내는 게 얼마나 위험한 일인지 레스터가 이야기했을 때 엄마와 나는 아주 크게 웃었다. 레스터는 '어머니, 제가 집에 들어와서 같이 지낼 수 있을까요?'라고 물었고 답은 정해져 있었다. 엄마는 그에게 방을 주었고 같이 살게 되었다. 레스터는 엄마를 처음 'Duchess'라고 불렀고 이는 엄마가 무덤까지 가져간 별명이 되었다. Log Cabin 시절에 다른 여자애들이 나를 'Lady'라고 놀렸다. 왜냐하면 내가 뛰어나서 테이블에 있는 고객들의 돈을 쓸어간다고 생각했기 때문이다. 하지만 'Lady'라는 별명은 시간이 흘러 잊혀갔다. 레스터가 다시 'Day'를 붙여서 'Lady Day'라고 부르기 시작했다. 난 항상 그가 최고의 연주자라고 느끼고 그의 이름 역시 최고라고 생각한다. 당시 최고의 남자가 프랭클린 루스벨트였고 그는 대통령이었다. 그래서 난 레스터를 'The President'라고 부르기 시작했다. 그의 별명은 줄여서 'Pres'가 되었고 이는 미국에서 최고의 남자를 의미했다."

세 장의 보컬 명반과
클리포드 브라운

가장 좋아하는 재즈 연주자가 누구냐고 물으면 나는 클리포드 브라운이라고 대답한다. 연주, 스타일, 마약이나 술과 거리가 먼 깨끗한 개인 생활, 동료들의 존경 등 너무나 매력이 넘치다 보니 좋아할 수밖에 없다. 브라운이 녹음한 보컬 음반이 3장 있는데 이 음반들 모두 보컬 음반의 명반이며 최고의 보컬 음반에 항상 소개된다. 바로 헬렌 메릴(Helen Merrill), 사라 본(Sarah Vaughan) 그리고 다이나 워싱턴(Dinah Washington)의 음반이다. 시디를 듣던 시절에 참 많이 들었으며, 주변의 지인들에게 항상 권하는 음반이기도 했다. 3장의 음반 모두 1954년에 녹음했고 클리포드 브라운이 23세 때 녹음한 것이다.

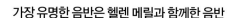

클리포드 브라운

가장 유명한 음반은 헬렌 메릴과 함께한 음반

재킷도 너무 멋지며 헬렌의 대표 얼굴 표정이 될 정도로 인기가 높다. 헬렌 메릴이 후반

째째한
이야기

기에 일본에서 생활했기 때문에 특히 일본에서의 인기가 엄청 높다. 이 음반은 원반의 경우 1000달러가 넘는 가격에 판매되고 있어 원반을 구하기 힘든 보컬 음반 중 하나다. 7인치 도넛 음반(한 면에 1곡씩 수록)조차도 최근에 100달러가 넘는 가격에 거래되고 있을 정도다. 나는 운 좋게 잡음은 좀 있지만 머큐리(Mercury)의 재반을 몇 년 전에 겨우 구입했다. 뭐니 뭐니 해도 가성비로 보면 일본반이 가장 좋다. 아니면 80년대 미국 트립(Trip)에서 재발매한 모노 음반도 가성비 좋고 음질도 좋은 편이라 구해볼 만하다.

1950년대 미국의 블론디 가수 중 가장 재즈적인 노래를 불렀던 가수가 헬렌 메릴이고 이 음반에 수록된 곡들 모두 스탠더드 곡들이다. 잔잔한 배리 갤브레이스(Barry Galbraith)의 기타와 지미 존스(Jimmy Jones)의 피아노로 시작되는 첫 곡 'Don't Explain'은 빌리 홀리데이의 대표곡이지만 헬렌의 허스키한 보이스가 아주 잘 어울린다. 헬렌의 음성 뒤에서 간간이 들리는 클리포드 브라운의 뮤트 트럼펫 연주와 대니 뱅크(Danny Bank)의 플룻 연주는 노래의 우울하고 슬픈 분위기를 더욱 애잔하게 만들어준다. 이후 나오는 클리포드 브라운의 솔로는 건조하면서도 따스한 분위기를 전해주는 묘한 매력이 있다. 속주 트럼펫 연주가 클리포드 브라운의 매력이지만, 발라드 연주에서 더욱 빛을 발한다. 그의 서정적인 연주는 헬렌의 음성과 하모니가 너무나 좋다. 애정하는 명곡인 'You'd Be So Nice to Come Home

to'는 곡의 분위기에 맞게 밝고 경쾌한 분위기로 시작하며 헬렌의 목소리 역시 훨씬 밝게 진행된다. 지미 존스의 스윙감 있고 경쾌한 피아노 반주에 이어 등장하는 클리포드 브라운의 경쾌하고 맑은 트럼펫 연주는 첫 곡과는 사뭇 다른 분위기를 전해준다. 내지르지 않으면서 절제된 고역이 아주 인상적이다. 이후 이어지는 곡에서도 헬렌과 브라운의 환상적인 하모니를 즐기는 재미가 있다. 재즈 보컬을 좋아한다면 반드시 들어봐야 할 음반이다.

독보적인 발성법을 가진 사라 본

클리포드 브라운이 참여한 음반은 사라 본의 대표 음반으로 수많은 평론가나 잡지로부터 최고의 보컬 음반으로 선정되었고 1999년에 그래미 명예의 전당에 오르기도 했다. 사라 본 최고의 음반답게 사라 본의 음반 중 가장 인기가 높고 가장 비싼 음반이기도 하다. 헬렌 메릴의 음반만큼은 아니지만 초기반의 경우 상태가 좋으면 200-300달러까지 가격이 올라간다. 상태가 좋은 엠아시 초기반을 구하기가 쉽지 않다. 재즈 3대 디바에 선정되는 사라 본의 매력은 노래를 하면서 동시에 연주를 하는 듯 독특한 비브라토다. 기존의 가수들과 확연히 구분되는 특징이다. 그렇기 때문에 사라 본의 발성법을 싫어하는 사람도 많아 호불호가 갈린다. 엘라 피츠제럴드의 정석적인 노래와 비교해보면 쉽게 구분된다.

째째한
이야기

1954년 머큐리 레코딩 스튜디오를 잠깐 들여다보자

헬렌 메릴의 인터뷰 일부

Q. 1954년 12월 클리포드 브라운과 유명한 음반을 녹음했죠.

A. 브라운도 경력은 나와 비슷했어요. 연주자들 사이에선 알려졌지만 대중적으론 유명하진 않았죠.

Q. 그날 녹음은 어땠나요?

A. 난 내성적인 성격이라 낯을 좀 가렸어요. 심장마비가 올 것 같았어요. 클리포드도 그랬었구요. 하지만 그날 클리포드는 차분하게 최고의 연주를 들려주었어요.

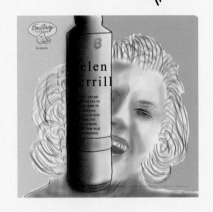

[Helen Merrill, Helen Merrill, EmArcy(MG 36006), 1955]

Q. 클리포드 브라운은 어떤 사람이었나요?

A. 그는 잘 보이지 않지만 부드러운 면을 가지고 있던 사랑스러운 친구였어요. 하지만 악기만 들면 완전히 달라지죠. 사실 그날 얘기를 많이 나누지는 못했어요. 서로 쳐다보면서 많이 웃기만 했어요. 우리는 말이 필요 없었죠.

Q. 표지 사진을 처음 보았을 때 어땠나요?

A. 울었어요. 내가 노래할 때 그런 표정은 아니라고 생각했어요. 여자로서 더 예뻤을 거라고 생각했거든요. 하지만 나에게는 아주 획기적인 음반이에요. 많은 연주자들이 나에게 "헬렌, 당신은 계속 재즈를 해야 해요"라고 했지만 바로 다음 음반은 현악 반주와 함께하는 음반이었어요. 그 음반도 나쁘지는 않았지만 순수 재즈 음반을 좀 더 녹음했어야 했다고 생각해요.

사라 본을 대표하는 곡이 바로 첫 곡 '*Lullaby of Birdland*'이다. 클리포드 브라운과 허비 만(Herbie Mann, 플룻) 둘이서 만들어내는 혼 악기의 앙상블이 너무나 매력적인 곡이다. 사라 본의 노래에 이어지는 지미 존스의 잔잔한 피아노와 이후에 등장하는 사라 본의 스캣에 허비 만의 날렵한 플룻 연주가 답을 하고, 뒤이어 사라의 노래에 클리포드 브라운의 절제된 트럼펫 연주와 뮤트 연주가 답을 하면서 사라 본도 같이 연주를 한다. 아마 '*Lullaby of Birdland*'를 대표하는 최고의 곡이 아닌가 싶다. 이어지는 '*April in Paris*'는 잔잔한 발라드로 지미 존스의 서정적인 피아노 연주가 아주 매력적인 곡이고, 테너 연주자 폴 퀴니쳇(Paul Quinichette)의 감미로운 연주와 클리포드 브라운의 뮤트 연주가 곡의 분위기를 한껏 고조시켜준다. 나머지 곡들 모두 스탠더드 곡으로 익숙한 곡이지만, 사라 본의 독특한 발성 덕에 새로

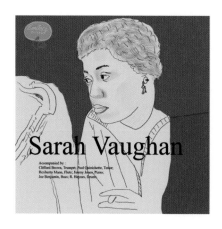

[Sarah Vaughan, Sarah Vaughan, EmArcy(MG 36004), 1955]

운 분위기의 곡으로 변모하게 된다.

이 음반도 일본반으로 구하는 게 가성비로는 최고이며 미국 트립의 모노 재발매반도 가성비가 아주 좋은 음반이다. 개인적으로 가장 좋아하는 보컬 음반이다 보니 상태가 다양한 초기반을 6장 정도 가지고 있다. 상태가 좋은 가장 초기반을 구하고 싶지만 얘기한 대로 상태가 좋은 초기반은 점점 구하기 어려워지고 있다.

블루이지하고 진한 음색으로 유명한 다이나 워싱턴

다이나 워싱턴은 39세에 일찍 사망해 다른 가수에 비해 발표 음반이 많지는 않지만, 블루스, 리듬 앤드 블루스 스타일로 큰 인기를 끌었다. 1954년 8월 15일에 녹음된 클리포드 브라운의 〈Jam Session〉(EmArcy, 1954)에서 다이나 워싱턴의 보컬 곡만 따로 모아서 발표한 것이 〈Dinah Jams〉 음반이다. 그만큼 다이나 워싱턴의 인기가 높았다는 방증이다. 다이나 워싱턴의 매력은 파워풀한 음색, 귀를 찢을 듯한 고역, 스윙감과 블루스를 잘 버무린 감성 등이다. 재즈 보컬의 어머니로 불리는 베시 스미스(Bessie Smith)를 연상시키는데, 나중에 배시 스미스에게 헌정하는 음반도 발표한다.

이 음반은 라이브 음반답게 아주 시끄럽고 거친 노래와 연주가 들려야 한다. 엘피를 들으면서 짜릿한 전율을 느꼈던 음반이 바로 이 음반이다. 시디로는 이미 무수히 많이 들었던 음반이라 아주 익숙한 음

반이었는데도 엘피를 듣기 시작하면서 이 음반의 엄청난 매력에 푹 빠져버렸다.

'Lover, Come Back to Me'에서 맥스 로치(Max Roach)의 드럼과 리치 파웰의 피아노로 경쾌하게 시작하면서 다이나 워싱턴의 맑고 힘 있는 보컬이 이어진다. 뒤이어 경쾌하고 신나는 트럼펫이 등장하는데 바로 이 음반의 백미인 클락 테리, 메이너드 퍼거슨(Maynard Ferguson), 그리고 클리포드 브라운, 세 명의 트럼펫터가 등장하는 것이다. 세 명의 트럼펫 연주 경합이 아주 재미있고 세 명의 트럼펫 연주를 구분해보는 것 또한 색다른 재미다. 스윙감 넘치고 익살스러운 연주는 클락 테리가, 속주와 진한 연주는 클리포드 브라운이, 가장 맑고 빠르며 찢어지는 고역을 들려주는 것은 바로 메이너드 퍼거슨이다. 잼 세션이다 보니 실제 다이나 워싱턴의 보컬보다 각 연주자들의 솔로 연주가 중심이고 그 솔로 연주를 듣는 게 이 음반의 매력이다.

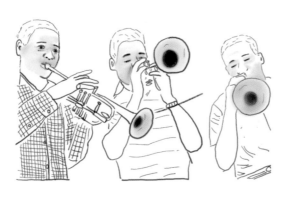

왼쪽부터 Clark Terry,
Maynard Ferguson,
Clifford Brown

쿨 재즈에서 잘 알려진 맑고 경쾌한 알토 연주자 허브 겔러(Herb Geller)의 연주에도 귀 기울여보기를 바란다. 브라운-로치 퀸텟의 주요 멤버였던 테너 연주자 해럴드 랜드(Harold Land)는 진하고 빠른 속주로 유명한데 라이브에서 더 빛을 발한다. 각 멤버들의 속이 뻥 뚫리는 솔로 연주가 끝나면 기다렸다는 듯이 천둥치듯 몰아치는 맥스 로치의 드럼이 곡의 클라이맥스를 만들어준다. 열기를 진정시키는 리치 파웰의 스윙감 넘치는 피아노 반주에 이어 마지막으로 다이나 워싱턴이 힘 있는 노래로 곡을 마무리 짓는다. 이 노래를 듣고 귀가 아프고 머리가 띵하고 정신이 없어야 제대로 감상한 것이다. 시디에서 일본반으로, 다시 머큐리 재반으로, 이후 엠아시 초기반에서 감동받고 가장 초기반을 구해서 완전한 라이브 연주를 접하게 되면 실제로 1954년 잼 세션 공연장에 있는 듯한 착각이 든다.

다음엔 해럴드 랜드의 잔잔한 테너 발라드 연주가 매력적인 ‘*Alone Together*’가 나오고 뒤이어 등장하는 ‘*Summertime*‘은 내가 가장 좋아하는 연주다. 재즈 지인들이 집에 청음하러 올 때면 주로 들려주는 곡이다. 너무나 귀에 익은 곡이지만 메이너드 퍼커슨의 찢어지는 듯한 고역의 트럼펫 연주는 이전에는 결코 들어보지 못한 아주 신선한 연주였다. 처음 들었을 때도 감동을 받았지만 엘피로 들었을 때는 감동을 넘어 카타르시스를 느꼈다. 뒤이어 등장하는 ‘*Come Rain or Come Shine*’ ‘*I've Got You Under My Skin*’ 등 어느 한 곡 빼놓

을 수 없는 명연주와 노래들이다. 라이브 보컬 음반 중 가히 최고에 들어갈 음반이다. 1954년 녹음이지만, 워낙 녹음이 잘되어 있어 생생한 현장감이 그대로 살아 있다. 일본반과 미국 트립의 음반이 가성비 면에서 최고이지만 꼭 초기반으로 들어보길 바란다. 재즈 라이브 음반이란 이런 것임을 제대로 보여주는 교과서적인 음반이다.

[Dinah Washington, Dinah Jams,
EmArcy(MG 36000), 1955]

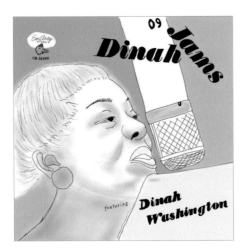

나만의 최애 음반,
콜맨 호킨스의 소울

처음 재즈를 듣기 시작하고 재즈가 익숙하지 않을 때 쉽게 좋아하는 방법이 귀에 익숙한 노래를 자주 듣는 것이다. 재즈 대표 악기가 색소폰이다 보니 재즈 색소폰의 아버지라 불리던 콜맨 호킨스는 책에서 자주 접했고, 그래서 꼭 들어봐야 하는 연주자가 되었다. 1990년대 초 예음사 음반 두 장을 구했다. 콜맨 호킨스의 대표 명연주 음반으로 알려진 〈The Hawk Flies High〉(Riverside, 1957)와 〈Soul〉(Prestige, 1958)이었다. 재즈 초보이다 보니 〈Soul〉을 들었는데 색소폰과 기타가 포함된 5인조 연주라 깔끔하고 듣기가 좋았다. 앞면을 듣고 뒷면을 듣는데 기타 연주가 시작되고 '어, 이건 뭐지? 멜로디가 귀에 익은데?' 싶었다. 뒤이어 나온 진한 색소폰 연주를 들으니 더더욱 익숙한 느낌이었다. 뭐지, 하고 앨범 뒷면을 보니 'Greensleeves'(traditional)라고 나와 있었다.

'Greensleeves'는 영국 민요로 경음악이나 이곳저곳

에서 자주 들어서 귀에 익은 곡이라 너무 반가웠다. 이런 곡도 재즈로 연주하는구나!, 하고 놀랐다. 곡 도입부의 기타 소리가 너무 좋아서 찾아보니 케니 버렐(Kenny Burrell)이었다. 아마도 이 연주가 케니 버렐과의 첫 만남이 아닌가 싶다. 이후 나에게 재즈 기타는 바니 케셀과 케니 버렐로 양분되었다. 처음으로 듣던 날, 이 곡만 5번 넘게 들었던 것 같다. 부드럽고 가벼운 민요였는데 콜맨 호킨스의 진한 테너 색소폰이 연주하는 'Greensleeves'는 한이 서려 있는 듯한 연주로 느낌이 많이 달랐다. 뒤이어 등장하는 레이 브라이언트(Ray Bryant)와 케니 버렐의 잔잔한 듀엣 연주는 동요적인 느낌으로 분위기를 가라앉히고, 마지막에 콜맨 호킨스의 솔로가 한 번 더 진하게 토해낸다. 이어 나오는 'Sunday Mornin''은 경쾌한 스윙곡으로 저절로 어깨를 흔들게 만들어준다. 콜맨 호킨스와 케니 버렐이 주고받는 연주가 아주 매력적인 곡이다. 〈Soul〉 음반은 이후 나에게 콜맨 호킨스의 대표 음반이 되었다.

'Greensleeves'를 제대로 들어보고 싶어 원반을 찾기 시작했는데 구하기가 쉽지 않았다. 예음사 음반을 듣고 10여 년이 지나고 나서야 1960년대에 발매된 재반을 구했는데, 유사 스테레오라 예음사 음반으로 받았던 감동을 다시 느끼기 힘들었다. 시간이 지나고 2012년 미국에서 지내는 동안 상태가 좋지 않은 초기반을 구했다. 기쁜 마음에 'Greensleeves'에 바늘을 올렸는데 여름 장마도 아니고 계속해서

들리는 표면 잡음에 도저히 음악을 들을 수가 없었다. 음골이 완전히 손상된 음반이었다. 'Greensleeves' 만나기가 이렇게 어렵단 말인가? 거금을 들인다면 구하지 못할 음반은 아니지만 스스로 정한 음반 구입의 기준을 넘고 싶지 않아서 제한된 범위에서 구입을 하려다 보니 쉽지 않았다. 잊고 지내다가 2015년에 초기반을 한 장 더 구할 수 있었다. 역시 상태는 보통이었는데 세척을 열심히 했더니 음감에는 크게 지장이 없을 정도는 되었다. 우선 'Greensleeves'를 들었는데, "아, 역시 이 맛이야!" 20여 년 전에 예음사로 처음 들었을 때의 감동이 다시 한 번 훅 하고 들어왔다. 몇 번을 반복해서 들어보아도 역시 나에겐 최고의 곡이었다. 요즘도 일요일 아침에 가끔씩 꺼내 듣는데 이만한 곡이 없다. 〈Soul〉은 미국의 음악 리뷰 사이트 All Music Guide에서 별 2.5개를 받은 평균 정도의 음반이고 "58세의 나이에 젊은 친구들과 연주한 평범한 그저 그런 음반"이란 평을 받았다. 이런들 어떠하리 저런들 어떠하리 내가 듣기 좋으면 최고의 음반이지.

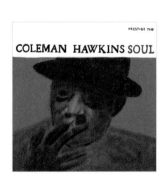

[Coleman Hawkins, Soul,
Prestige(PRLP 7149), 1958]

짧아서 아쉬운
45회전반의 생동감

미국에서 지내기 시작하면서 엘피의 세계에 새롭게 눈을 떴고 저렴한 기기로 들어도 1950-60년대 재즈를 더 좋아하게 되었다. 모노 음반을 모으기 시작하면서 모노 소리를 제대로 들어보고 싶은 마음이 점점 커졌다. 가능한 방법 중 하나가 바로 좋은 음반을 많이 구입하는 것이었다. 시간이 날 때마다 미네아폴리스의 가게에 가서 모노 원반들을 구입했고 이베이를 통해서도 적당한 가격의 원반들을 모았다.

하루는 자주 가는 가게 한쪽에 "Donuts records sale" "7 inch records sale" "$1 each records" 등 다소 유치한 문구를 붙여놓은 코너가 보였다. '오호, 저것이 말로만 듣던 7인치 도넛 음반인가 보네. 한번 구경이나 해볼까?' 이렇게 생각지도 못한 상황에서 늪 속으로 한 발 들여놓았다. 재즈, 팝 보컬로 구분된 곳을 훑어보는데 눈에 익은 음반들이 계속해서 나왔다. 테스트가 가능해서 한두

장씩 꺼내 45회전용 어댑터를 끼워 들어보았다. 그런데 '어라, 소리가 왜 이리 생생하지? 도넛은 싱글곡만 있고 주크박스에 끼워서 간단히 듣던 것 아닌가? 왜 집에 있는 도리스 데이 12인치 음반보다 더 생생하지?' 노래를 들으면서 많은 생각이 스쳐지나갔다. 다른 가수들의 음반들도 들어보니 비슷한 느낌이었다. 12인치 엘피와 비슷하거나 어떤 노래는 더 생생했다. 다만 한 곡 듣고 꺼내야 해서 좀 불편하기는 했다. 고민고민하다가 일단 보컬 음반으로 도리스 데이, 프랭크 시나트라(Frank Sinatra), 냇 킹 콜(Nat king cole) 음반 등이 저렴해서 구입했다. 집에 와서 가지고 있던 45회전 음반용 어댑터를 끼우고 12인치 음반과 7인치 음반을 비교하기 시작했다. 6곡을 비교했는데 4곡 정도는 7인치가 좀 더 생생한 노래를 들려주었고 2곡은 큰 차이를 느낄 수가 없었다.

7인치 음반과 45회전반이 왜 좋은지는 예전에 몇 번 들었지만 실제로 경험해본 것은 처음이었다. 알아보니 33회전에 비해 45회전이 정보량이 많아 재생 시 다이나믹하고 저역에서 장점이 있다고 한다. 이때부터 몇 개월 동안은 7인치 음반을 주로 검색하기 시작했다. 내 관심사는 12인치 음반 이전에 발매된 1950년대 초의 7인치 음반들이었다. 12인치 초기반 중 상당수가 1950년대 초에 발표된 싱글 곡을 모으거나 10인치 음반의 곡들을 모아서 재발매한 것들이기 때문에 7인치 음반이 12인치 음반보다 더 초기 녹음인 경우가 많았다.

초기에 구입했던 7인치 음반 중 기억에 남는 음반이 있는데 재즈 기타의 아버지라 불리는 찰리 크리스찬(Charlie Christian)의 음반 중 초기 녹음 모음집인 컬럼비아의 〈With Benny Goodman Sextet〉 이다. 12인치 모노음반으로 구해서 듣고 있었다. 녹음이 1939-41년 도라 소리가 그리 맑지는 않지만, 78회전 곡으로 제작을 한 것 치고는 들을 만했다. 혹시나 하고 검색해보니 역시 7인치 음반이 있어서 바로 구매했다. 저녁에 퇴근하고 기쁜 마음에 음반을 올려서 들어보았다. 아들이 영어 과외를 하고 있던 터라 크게 틀지는 못하고 조용히 들었는데도 12인치로 듣던 것에 비해 좀 더 생생하고 저역이 더 좋게 들린다. 통상 7인치는 싱글로 1곡만 수록되어 있는데 재생 시간이 너무 짧아 판매되고 있던 10인치 음반과 대항하기 위해 한 면에 2-3곡을 수록한 7인치를 EP(extended playing)라는 이름으로 재킷과 함께 발

12inch 10inch 7inch

매했다. 찰리 크리스찬의 음반은 EP로 한 면에 2곡씩 수록되어 있다. 한 면을 다 듣고 뒷면을 듣는데 역시 좋았다. 마침 영어 교사인 브라이언이 과외를 마치고 2층에서 내려오면서 한마디했다.

"지금 나오는 연주는 누구인가요? 찰리 크리스찬인가요?"

"와우, 재즈 아세요?"

"네, 재즈 아주 좋아해요. 물론 지금은 요즘 재즈만 듣지만 예전엔 찰리 크리스찬, 찰리 파커, 마일즈 데이비스, 존 콜트레인도 많이 들었어요."

"그렇군요. 나는 1960년대 이전 재즈만 주로 들어요. 보시다시피 엘피로 듣고 있어요."

"예전부터 물어보고 싶었는데 엘피를 많이 가지고 계시네요. 한국에서도 엘피로 들으셨어요?"

"예. 재즈 들은 지 20년 정도 됐고 엘피로 듣기 시작한 지는 10년 정도 됐어요."

"와, 대단하네요. 제 주변에도 엘피 듣는 친구가 있어서 엘피가 소리가 더 좋다고 하는데 저는 들어도 잘 모르겠더라구요."

"엘피나 시디나 다 같은 재즈죠. 전 어쩌다 보니 엘피 소리가 더 좋아서 듣는 거고 미국에 와보니 음반이 저렴해서 엘피만 듣게 되네요."

"근데 지금 나오는 이 음반은 정말 좋네요. 예전에 듣던 아주 오래된 느낌의 찰리 크리스찬의 기타 연주하고는 좀 달라서 너무 궁금했

어요."

"그쵸? 저도 사실 12인치도 있는데, 이 음반이에요. 재킷은 같은데 크기만 달라요. 요즘 도넛 음반에 빠져서 구해서 들어보는데 찰리 크리스찬 음반은 오늘 도착해서 저도 처음 들어요. 12인치보다 더 생동감 있고 기타 소리가 생생하네요."

"몇 년도 녹음인가요?"

"아마 1939년 녹음일 거에요. 아주 유명한 곡이죠. 'Seven Come Eleven'이라고 베니 굿맨의 인기곡이에요."

"와우, 1939년 녹음이 이렇게 깨끗한가요? 너무 놀라운데요."

"그쵸, 저도 놀랐어요."

브라이언은 나도 3개월 정도 영어를 배웠던 교사라 제법 친했기에 이런저런 대화를 나누곤 했었다. 브라이언이 재즈를 좋아하는지는 처음 알았다. 커피를 마시면서 한 곡을 더 듣고 브라이언은 돌아갔다.

이후 45회전 7인치에 빠져서 많이 구하기 시작했고, 몇 개월 만에 100여 장을 구했다. 싱글이 반, EP나 박스반이 반이었다. 하지만 짧은 재생 시간 때문에 시간이 지나면서 7인치에 대한 관심은 식어갔다. 한국에 돌아와서는 7인치는 먼지만 먹으면서 엘피장의 상단에 몇 년째 잠자고 있다. 그러던 중 2017년부터 10인치 음반에 다시 관심이 생기면서 고가라서 구하기 어려운 10인치 음반의 경우 7인치 EP로 한두 개씩 다시 모으기 시작했다. 찰리 파커, 마일즈 데이비스 등

명반을 대신할 음반으로 조금씩 사서 듣고 있는데 역시 7인치의 매력은 상당하다. 다만 유명 연주자의 것은 구하기도 어렵고 상대적으로 가격이 비싸다는 문제가 있다. 그래도 아주 고가인 음반의 경우 7인치 EP로 대신 경험해볼 수 있다.

왼쪽부터 [Charlie Christian, With Benny Goodman Sextet, Columbia(B 504), 1955], [Charlie Christian, With Benny Goodman Sextet, Columbia (CL 652), 1955]

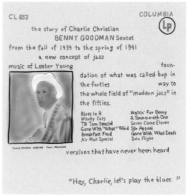

거장 파커의 연주에
눈뜨다

재즈와 관련된 책이나 다큐멘터리를 보는 것은 재즈를 이해하는 데 도움이 된다. 미국에 있는 동안 재즈 관련 다큐멘터리를 영어 공부 겸해서 보곤 했다. 켄 번즈의 〈Jazz〉를 미국 공영방송 중 하나인 PBS에서 보았다. DVD나 블루레이로도 판매되고 있는 듯했다. 재즈의 시작부터 현재까지를 자료와 함께 자세히 설명한다. 재즈에 관심이 있는 분이라면 한번 볼 만하다.

찰리파커

비밥의 대표 연주자인 찰리 파커와 디지 길레스피에 대한 이야기가 상당히 큰 비중을 차지하고 있었다. 찰리 파커의 음반은 예음사 음반으로 〈Jazz at Massey Hall〉 이외에는 없었고 시디로는 사보이, 다이알(Dial) 시기의 음반들로 가끔씩만 들었던 터라 1940-50년대 파커의 실제 녹음이 정말 좋았는지 궁금했다. 시디나 유튜브로 쉽게 접할 수 있지만 소리가 힘도 없고 생기가 없다. 찰리 파커의 알토 색소폰

째째한
이야기

연주는 빠르기만 하고 약간 시끄럽게 들리다 보니 정말 찰리 파커가 대단한가 의구심이 들기도 했다. 그래도 모든 연주자가 추앙하는 연주자인 만큼 한번 제대로 들어보자는 생각이 들었고 음반을 찾기 시작했다. 이것저것 자료를 찾아보니 역시 초기 음반으로 들어봐야 제대로 경험할 수 있을 것 같았다. 하지만 생각보다 음반 가격이 비싸서 선뜻 구입하기 어려웠다.

그러던 중 자주 구입하는 시카고의 한 온라인 가게에서 찰리 파커 음반 한 장을 비싸지 않은 가격에 구입할 수 있었다. '이번 음반도 음질이나 연주가 별로면 파커는 그냥 패스해야지'라는 생각이었다.

도착한 음반은 클레프에서 발매된 〈The Genius of Charlie Parker, Volume 1〉이었다. 시간이 지나고 알았지만 1950년대에 버브에서 〈The Genius of Charlie Parker〉 시리즈와 〈Charlie Parker Story〉 시리즈가 발매되었다. 1940-50년대 연주를 연주 형태별로 나누어 발매했고 초기 음반은 클레프 음반이다. 클레프 음반의 음질이 좋은 것은 경험을 통해 알고 있어서 기대를 하고 구입했다. 도착 후 바로 턴테이블에 올리고 긴장한 상태에서 첫 곡 *'Night and Day'*를 들었다. 경쾌한 현악 반주가 나온 후 등장하는 찰리 파커의 알토 색소폰 솔로 도입부에서 바로 무너졌다. 맑고 경쾌한 찰리 파커의 솔로 연주는 이전까지 들어보았던 얇고 날카로운 고역의 알토 색소폰 연주가 아니었다. '역시 이게 초기 음반의 소리인가? 지금까지 난 뭘 들었

던 거지?' 이런저런 생각에 할 말을 잃었다. 찰리 파커의 솔로는 중역대의 묵직한 톤에 빠른 속주로 결코 귀가 아프지 않은 멋진 연주였다. 두번째 'Almost Like Being in Love'도 다소 시끄러운 현악 반주에 이어 등장하는 찰리 파커의 맑고 경쾌한 알토 색소폰 연주는 귀에 익은 곡이지만, 재미있게 편곡돼서 아주 흥겹고 신나게 진행되었다.

60년이 훨씬 넘은 녹음인데 어찌 이리도 생생하게 녹음이 된 거지? 1950년대 초기 음반을 제대로 들어보려면 결국 초기 녹음반을 구해야 한단 말인가? 찰리 파커 음반 한 장이 가져온 큰 변화의 바람은 너무나 커 허리케인급이었다. 현악 반주에 이어지는 재즈라 재미없을 수도 있는데, 파커의 솔로가 그런 밋밋함을 완전히 날려버린다. '내

왼쪽부터 [Charlie Parker, Night and Day, CLEF(MG C 5003), 1956], 클레프 레이블

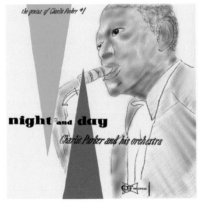
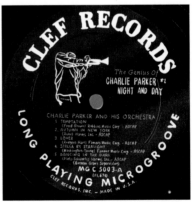

째째한
이야기

솔로 연주 한번 제대로 들어볼래?'라고 잘난 체하듯 전체 연주를 압도한다. 앞, 뒷면을 한 번 다 듣고는 감동의 파도에서 헤어나지 못하고 한 번 더 아내를 앉혀놓고 같이 들어보았다. 생생한 찰리 파커의 연주에 압도당한 채 조용히 앉아 있었다. 그날 밤 늦게까지 찰리 파커의 버브, 클레프 음반들을 검색했다.

이후 현재까지 파커의 클레프-버브 Genius 시리즈와 Story 시리즈, 박스반 등을 모두 구입했다. 리이슈나 일본반도 들을 만하지만 역시 파커의 제대로 된 솔로 연주를 감상하려면 초기반을 구해서 들어봐야 한다. 1960년대 음반 중 유사 스테레오 음반들이 있는데 무조건 모노 음반으로 구해서 들어야 한다.

비밥과 쿨 재즈의
초기 녹음을 듣고 싶다면

모노의 세계에 발을 들이고 모노 카트리지에 모노 앰프,
마지막으로 모노 스피커까지 갖추고 나니 모노의 세계
로 더 깊숙히 들어가고 싶어졌다. 초기 음반을 구하면
그 음반의 녹음 연도를 알아보고 이전에 녹음된 것이 있
는지 확인하는 버릇이 생겼다. 그러면서 7인치 45회전
음반을 접하게 됐고 새로운 세계의 문을 열었다. 7인치
음반에 대항하는 음반이 바로 10인치 음반이었다. 자연
스레 10인치 음반에 대한 관심이 점점 커졌다. 인터넷
으로 종종 검색하면서 눈에 익혀두고 자주 가던 음반 가
게에서 판매하고 있는 10인치 음반도 뒤적이게 되었다.
하지만 가지고 싶었던 음반들은 10인치로는 거의 볼 수
가 없고 대개가 1930-40년대 스윙 재즈가 대부분이었
다. 가게에서 청음해보아도 스윙 재즈이다 보니 그리 매
력적으로 들리지 않고 12인치 음반과 비교해 장점이 없
어 보였다. 하지만 7인치에 대한 관심이 사그러지면서

째째한
이야기

풍선효과로 10인치에 대한 관심은 점점 커져갔다.

그러다가 이베이에서 좋아하는 기타 연주자 바니 케셀의 10인치 음반을 구했다. 바니 케셀의 초기 음반을 여러 장 구해서 열심히 듣고 있던 때라서, 12인치 음반과 동일한 음반의 10인치 음반이다 보니 비교해보고 싶은 생각이 들었다. 음반이 도착하고 12인치 초기반 데모반과 10인치 음반을 비교해보았다. 음반은 1956년 발매된 〈Barney Kessel Vol. 1, Easy Like〉였다.

12인치 음반도 초반에 데모반이기에 음질이 아주 좋은 음반이다. 기타가 리더지만 버드 쉥크의 플룻과 알토 색소폰 연주가 포함되어 일반적인 트리오 연주보다 좀 더 스윙감 있고 생동감 있는 연주를 들려준다. 바니 케셀의 기타 음색은 진하고 부드럽게 진행된다. 중간에 나오는 버드 쉥크의 알토 연주 또는 플룻 연주와의 협연 또한 잘 어울린다. 자주 듣던 음반이라 귀에 많이 익숙한 음반이었다. 마침내 10인치 음반을 간단히 세척하고 턴테이블에 올렸다. 첫 곡 'Salute to Charlie Christian'을 듣는데 바니 케셀의 기타 음색이 12인치 음반에 비해서 좀 더 진하게 나오고 고역이 좀 더 개방감이 있는 것이 '이게 10인치의 매력인가?'라는 생각이 우선 들었다. 몇 장 가지고 있던 스윙 음반으로는 차이점을 느끼기가 힘들었는데, 역시 1950년대 음반으로 들으니 차이를 조금 느낄 수 있었다. 두 번째 곡인 'I Let a Song Go Out of My Heart'는 첫 곡과 달리 버드 쉥크의 알토 색소

폰이 등장한다. 기타 연주만으로 차이를 느끼는 것과 비교해 알토 색소폰이 등장하니 10인치가 좀 더 생생한 소리를 들려주었다. 나머지 수록곡들 모두 재즈 스탠더드 곡들이라 부담없이 들을 수 있었다. 다 듣고 나니 속이 뻥 뚫리는 느낌이 들었다. 오랜만에 느껴보는 느낌이었다. '10인치 음반이 이런 매력이 있었단 말인가? 초기 녹음반이라서 더 좋은건가?' 등 이런저런 생각을 하면서 음반을 보니 10인치는 1953년 11월과 12월 녹음이었다. 10인치 수록곡에 1956년 2월에 녹음한 4곡을 추가해서 12인치 음반을 발매했다. 결국 10인치 음반이 처음 발매한 음반이고 12인치는 추가곡을 빼고는 재발매반인 셈이다. 12인치 원반도 충분히 좋은 음질을 들려주지만 처음 발매한 음반에 비해서는 조금 못하다는 느낌이다.

그럼 10인치 음반이 무조건 좋을까 싶지만 반드시 그렇지는 않은 것 같다. 10인치 음반의 단점은 구입이 쉽지 않고 상태가 좋은 것을 구하기가 어렵다는 점이다. 바니 케셀 음반만 해도 12인치의 상태는 아주 좋다. 하지만 10인치 음반이 소리는 더 생생하지만 12인치에 비해서 표면 잡음이 좀 있다. 현재 10인치 음반을 300여 장 보유하고 있지만 상태가 좋은 음반이 많지는 않다. 10인치 구입 시 상태가 중간 정도(very good)만 되어도 구입을 하는 편이다. 1950년대 중반에 발매된 12인치 음반들의 경우 상당수의 음반이 7인치나 10인치 음반이 첫 발매반인 경우가 많다. 초기 녹음을 찾다 보니 자연스레 10인치

음반 사냥에 나서게 되었다. 바니 케셀의 음반처럼 10인치와 12인치가 재킷 사진이 동일하면 쉽게 알 수 있는데 많은 경우 10인치 음반과 12인치 음반의 재킷이 아주 다르다 보니 동일 음반인 것을 모르고 구입하는 경우도 생긴다. 거장들의 초기 녹음을 듣고 싶고 12인치 원반이 맘에 든다면 스윙 시대 음반 말고 1950년대 초반에 발매된 비밥, 쿨 재즈 10인치를 들어보기를 권한다.

[Barney Kessel, Vol. 1, Contemporary(C 2508), 1954]

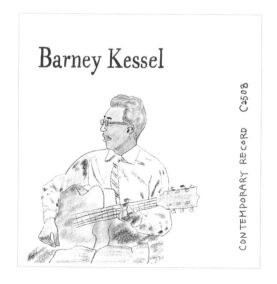

재즈의 본고장도
시골에선 엘피가 골동품?

재즈가 미국의 주류 음악 장르이다 보니 아무래도 쉽고 저렴하게 음반을 구입할 수 있는 장점이 있다. 가까운 가게를 뒤져서 찾아내는 음반들이 재미가 있고, 저렴한 경우가 많아 발품을 파는 보람이 있다. 로체스터는 그리 크지 않은 도시이다 보니 음반을 판매하고 있는 전문 소매점은 없는 상태이고 골동품과 잡화점을 파는 가게가 한두 군데 있었다. 한번은 심심해서 집 근처 제법 큰 잡화점을 갔는데 한쪽에 먼지만 먹고 있는 엘피 음반들이 수천 장이나 방치되어 있었다. 미국이지만 엘피를 듣는 사람이 별로 없다 보니 중고로 들어오는 음반들은 많은데, 팔리지 않아 쌓여가는 것이다. 캘리포니아나 뉴욕 등 대도시의 경우 엘피 전문점도 많고 고가에 거래되는 곳도 많다. 하지만 중부의 시골 가게에는 엘피를 찾는 손님이 거의 없는 듯했다.

재즈와 팝 음반만 수천 장이 있어 앉아서 천천히 구경

째째한
이야기

했다. 주인은 60대 할아버지로 한 번 와서 "엘피 들어요? 젊은 사람인데 재미있네요" 하곤 가버렸다. 마음 편하게 앉아서 훑어보는데 유명한 음반들은 거의 보이질 않고 주로 보컬 음반들이 많았다. 그나마 가끔 보이는 괜찮은 음반들은 상태가 완전히 폐기처분급이었다. 보컬 음반 몇 장 사볼까 하고 고르다 보니 블론디 보컬 음반은 꽤 좋은 것들이 있었다. 프랭크 시나트라, 도리스 데이, 페기 리 등 당시 미국에서 인기 있는 재즈-팝 가수들의 음반은 5달러 이하의 가격에 초반을 구할 수 있었다. 거의 듣지 않아 새것이나 다름없는 상태의 음반들이 많아서 속으로 환호성을 지르며 고르기 시작했다.

괜찮은 프레스티지, 블루노트, 버브 정도는 한두 장 있으면 좋겠는데…, 하면서 2000-3000장을 보고 있는데 범상치 않은 재킷이 갑자기 눈에 걸려들었다. 이건 뭐지?, 하면서 꺼내보았는데 글쎄 이베이에서도 잘 보이지 않던 음반이 떡하니 눈앞에 나타난 것이다. 아마도 음반 상태는 폐기처분급일 거야!, 하면서 꺼내보았다. 그런데 웬걸 속지도 깨끗한 것이 아닌가? 오잉, 이건! 혹시 노다지급인가? 떨리는 손으로 음반을 꺼내보았다. 눈부신 음반이 등장! 이것만 해도 놀랄 만한데, 글쎄 스테레오가 큼지막하게 찍혀 있는 게 아닌가? 오 마이 갓! 설마 스테레오 초반인가? 기타 연주자 허브 엘리스(Herb Ellis)의 〈Thank You, Charlie Christian〉 음반이었다. 가슴이 뛰고 놀란 상태로 핸드폰을 꺼내서 바로 검색했다.

1960년대 발매반이니 버브 레이블이고 스테레오 음반은 상단에 스테레오라고 크게 찍혀 있었다. 가격은 30-50달러 사이. 이런 이런, 하면서 음반을 자세히 확인하고 손으로 표면을 만져보고 스핀들도 확인해보았다. 그런데 몇 번밖에 듣지 않았는지 스핀들 마크도 거의 없었다. 이를 어쩐다, 하하하. 스테레오 초반인 듯하고 라벨에 딥 그루브가 아주 선명하고 깊게 파여 있는 게 아닌가. 그리고 재킷 전면을 보고 가격을 확인했다. 요건 초반이니 좀 비싸겠지? 그래도 사야지, 하면서 가격표를 봤는데, 한 번 더 오 마이 갓! 가격이 고작 3달러였다! 잘못 보았나 싶어 몇 번이고 가격표를 문질러보고 비벼보고 들춰보고 확인했다. 혹시라도 잘못 붙인 가격표이면 계산할 때 낭패를 볼 수 있기에 조심조심 확인했는데 아주 견고하게 붙어 있는 게 아닌가.

이후 나머지 음반들은 대충 구경하고 나중에 몇 번 더 오자고 다짐하며 보컬 음반 10여 장과 이 음반을 들고 계산대로 갔다. 당연히 주인장이 음반을 확인하고 "어라, 이 음반에 왜 3달러가 붙어 있지? 아시죠? 이 음반 초반이라 잘못 붙인 거에요. 30달러입니다." 이런 시나리오를 예상하고 두근거림을 감춘 채 태연한 척 서 있었다. 음반값을 확인하더니 나를 쳐다보고 말을 건넸다. "어디에서 왔어요? 젊은 것 같은데 엘피를 듣는군요. 재즈 좋아해요? 요즘 재즈 듣는 사람 많지 않은데?" 등등 예상했던 질문은 나오지 않고 일반적인 질문들이었다. 계산을 마치고 주인에게 크게 인사를 하고 나왔다. 집에 와서 간단히

세척하고 들어보니 음반 상태는 생각보다 더 좋았다. 3달러라니! 너무나 기쁜 하루였다. 이후에도 몇 개월에 한 번씩 가게에 들러서 보컬 음반 위주로 몇 장씩 구입했지만 더이상 득템은 없었다.

허브 엘리스는 오스카 피터슨 트리오에서 활동하면서 큰 인기를 끌었던 기타 연주자다. 예전에 시디를 듣던 시절에 〈Thank you, Charlie Christian〉 음반을 열심히 들었던 기억이 나서 이 음반도 구입했는데 역시 아주 좋았다. 허브 엘리스 퀸텟으로 기타, 베이스, 첼로, 피아노, 드럼으로 구성되어 있다. 첼로와 베이스는 그냥 들어서는 구분이 잘 되질 않지만 같이 연주를 하다 보니 음색이 약간 달라서 차이를 감지할 수 있었다. 1960년대 발매반이라 스테레오반이지만 아주 자연스럽게 녹음이 되어서 연주도 좋고 음질도 아주 좋았다. 모노반이라면 기타 소리가 좀 더 진하겠지만 스테레오라서 악기가 좌우로 분리되어 맑은 기타 소리를 제대로 들려준다.

우선 첫 곡으로 '*Thank You, Charlie Christian*'을 들어보았다. 허브 엘리스의 기타의 자연스러운 연주로 시작하고 세션들과 함께 스윙감 있는 연주를 들려주며 허브의 솔로 연주에서 기타 음색이 아주 맑고 화사하게 진행된다. 주로 1950년대 녹음에서는 기타가 진하고 부드럽게 들리는데 1960년대 스테레오 시기이다 보니 훨씬 깨끗하고 고역이 맑게 들린다. 이어서 등장하는 프랭크 스트라제리(Frank Strazzeri)의 피아노는 아주 맑고 울림이 좋게 들린다. 이후 해리 바

바신(Harry Babasin)의 첼로 솔로가 이어지는데 베이스보다는 소리가 높고 가벼워서 뒤이어 진한 분위기의 묵직한 베이스 솔로가 나오다 보니 첼로와 베이스 음색 비교는 쉽게 되었다. 모든 재즈 기타 연주자들에게 영향을 미쳤던 찰리 크리스찬에게 고마움을 표시한 곡으로 이전에 소개한 바니 케셀의 '*Salute to Charlie Christian*'과 비슷하게 찰리에게 헌정하는 곡으로 찰리 크리스찬의 위대함을 느낄 수 있었다. 이어 나오는 '*Alexander's Ragtime Band*'는 제목 그대로 오래된 래그타임 분위기의 경쾌한 곡이다. 사라 본과 빌리 엑스타인(Billy Eckstine)이 듀엣으로 부른 곡으로 워낙 귀에 익숙해서 쉽게 접근할 수 있다. 나머지 곡들도 듣기 편한 곡들로 스윙감이 좋고 듣기 편

왼쪽부터 [Herb Ellis, Thank You, Charlie Christian, Verve(MG VS 6838), 1960],
딥 그루브가 있는 스테레오 라벨

째째한
이야기

안한 연주다. 혼 악기가 없다 보니 극적인 연주는 없지만 허브 엘리스가 들려주는 잔잔하면서 경쾌한 기타 연주가 1930-40년대 찰리 크리스찬이 활동하던 시기의 분위기를 그대로 들려주려고 했던 게 아닌가 싶다. 기타를 좋아한다면, 그리고 허브 엘리스의 연주를 좋아한다면 꼭 들어봐야 할 음반이다.

화이트 크리스마스 같은
설레는 재즈 보컬

블론디 보컬을 좋아하다 보니 자연스레 남성 보컬도 찾아보게 되었다. 남성 보컬 하면 가장 유명한 음반이 바로 〈Johnny Hartman with John Coltrane〉(Impulse, 1963) 음반일 것이다. 중저음의 조니 하트만과 존 콜트레인이 들려주는 잔잔한 발라드는 언제 들어도 멋진 노래와 연주다. 1940-50년대 활동한 가수로는 빌리 엑스타인, 얼 콜맨(Earl Coleman), 조 윌리엄스(Joe Williams) 등이 있고 백인으로 멜 토메(Mel Torme), 프랭크 시나트라, 조 데리스(Joe Derise), 토니 베넷(Tony Bennett) 등이 있다. 여성 보컬보다는 매력이 떨어져서인지 남성 보컬은 큰 인기가 없었다.

재즈 엘피를 모으기 시작한 초기에 가끔 회현동 지하상가에 새로 들어온 음반들이 풀릴 때 가서 몇 장씩 구입하곤 했었다. 한번은 영국에서 음반이 새로 들어왔다는 소식을 듣고 갔다가 눈에 띄는 가수가 있어서 한 장

째째한
이야기

구입했다. 크리스마스에 항상 등장하는 '*White Christama*'를 불렀던 빙 크로스비(Bing Crosby)였다. 설마 빙 크로스비가 재즈를 불렀을까? 하는 의구심에 뒷면을 보니 재즈 스탠더드 곡들로 구성되어 있고 밴드도 아는 연주자가 몇 명 소속되어 있는 스윙 밴드였다. 영국 음반이라 검색을 해도 잘 나오지 않아서 그냥 빙 크로스비의 편집 음반이려니 생각하고 크게 기대를 하지 않았다. 시디 듣던 시기에 빙 크로스비의 음반은 딱 한 장 가지고 있었는데, 버브에서 1956년에 발표한 〈Bing Sings Whilst Bregman Swings〉라는 음반이었다. 신나는 스윙 반주에 달콤한 빙 크로스비의 보컬이 좋았던 음반으로 음색은 좋았다.

첫 곡을 듣는데 아주 신나는 스윙 반주가 등장하면서 곧 이어 나오는 빙 크로스비의 목소리가 너무 좋고 신났다. 근데 '왜 이 곡이 익숙하지? 어디선가 들어본 것 같은데? 워낙에 유명한 곡이라서 그런가?' 의문을 가지고 곡을 들었다. 다음 곡 '*Mountain Greenery*'는 많이 좋아했던 곡인데, '어라! 이 곡도 나오네. 분명히 들었던 곡 같은데 어디서 들었지?' 하면서 혹시나 싶어 시디장을 뒤져서 버브 음반을 찾아냈다. 그리고 곡명과 연주자들을 비교해보니 이런, 같은 연주자와 수록곡이 아닌가! 그럼 이 영국 음반이 버브 음반하고 같은 음반이란 건가? 인터넷을 뒤져서 찾아보니 역시 영국 발매반이었다. 아마도 초기반은 아니고 1970년대 발매된 모노 음반이었다. 음반사도 생소한

월드레코드클럽(World Record Club)이라는 곳이었다. 그래도 좋아하던 음반을 엘피로 듣게 되니 너무 좋았다. 시디에서 아주 시끄럽게 들리던 스윙 밴드의 연주도 엘피로 들으니 좀 더 부드럽고 풍성한 소리였다. *'Cheek to Cheek' 'Deed I Do' 'Heat Wave' 'Have You Met Miss Jones?'* 등 너무나 익숙한 스탠더드 곡들이 빙 크로스비의 달콤하고 진한 음색으로 부드럽게 흘러갔다. 브레그만의 편곡도 스윙감 좋고 부드럽게 아주 잘 어울렸다. 한 잔의 따스하고 달콤한 코코아를 마시는 기분이 드는 그런 연주와 노래였다. 이후 이 음반은 자주 듣고 손님들이 왔을 때 들려주는 나만의 레퍼토리 음반이 되었다. 그러면서 나중에 버브의 원반을 구해야겠다고 생각했지만, 다른 음반들에 우선순위가 밀리면서 몇 년간은 잊고 지냈다.

　미국에서 지내는 동안 보컬 음반들을 많이 구입하다 보니 빙 크로스비의 음반이 생각나서 다시 찾기 시작했다. 음반 가게에선 찾을 수 없어서 결국 이베이에서 상태가 좋은 것으로 구입했다. 세척을 한 후 올리고 첫 곡 *'The Song Is You'*를 듣는데 어찌나 좋던지, 그날은 빙 크로스비 음반으로 밤늦게까지 들으면서 아내와 맥주도 한잔했다. 재즈 보컬보다는 팝 보컬 가수로 알려져 있지만, 나에겐 아주 멋진 재즈 가수다. 이후 1940년대 10인치 음반들이 저렴해서 여러 장 구해서 들어보니 이 음반만큼의 에너지와 스윙감은 나오지 않았다. 그저 평범한 스윙-팝 음반들이었다. 남성 재즈 보컬을 좋아한다면 정통

재즈 가수는 아니지만 1940-50년대 미국 대중음악을 대표하던 빙 크로스비의 가장 재즈적인 음반을 강력하게 추천한다. 1940-50년대 빙 크로스비와 프랭크 시나트라를 듣지 않고 재즈 보컬을 논하기는 어려우니 초창기 그들의 노래를 반드시 들어보길 권한다.

[Bing Crosby, Bing Sings Whilst Bregman Swings,
Verve(MGV 2020), 1956]

78회전 음반점에서
빌리를 찾다

루이 암스트롱의 *'Heebie Jeebies'* 곡으로 인해 78회전 음반의 문이 열리고 말았다. 생각했던 것보다 생생한 재생음에 놀라고 1920-40년대 연주를 직접 들을 수 있다는 희망에 이것저것 검색을 시작했다. 놀라운 것은 아직 미국에는 78회전 음반만을 판매하는 온라인 쇼핑몰이 상당수 있다는 사실이다. 물론 이베이에서도 구할 수 있지만 재즈 음반 레퍼토리가 많지 않기에 온라인 쇼핑몰을 검색하기 시작했다. 운 좋게도 가까운 거리에 78회전 전문점이 한 곳 있었고 자주 가던 음반 가게인 하이미에도 한쪽에 78회전 음반들이 모여 있었다.

한국 슈퍼가 있는 미네아폴리스에는 한 달에 두 번 정도 갔었다. 한번은 아내에게 허락을 얻어서 2시간 정도 음반점을 방문할 수 있었다. 처음 가보는 78회전 음반점이었는데, 그 큰 규모에 놀라고 많은 종류의 음반에 한 번 더 놀랐다. 아직도 78회전 음반을 찾는 사람들이

이렇게도 많단 말인가?

수십만 장의 78회전 음반들이 즐비하게 진열되어 있어서 깜짝 놀랐다. 재즈 음반과 클래식 음반으로 크게 분리되어 있었다. 78회전반과 7인치 음반은 싱글 곡을 위한 음반 형태이다 보니 낱장으로 되어있고 재킷이 없어서 음반을 구경하는 것도 상당한 고역이다. 음반을 앨범(album)이라고도 하는데 78회전 음반의 경우 낱장을 모아 놓은 모음집이 앨범 형태로 되어 있어 이후 음반을 앨범이라고 불렀다고한다. 인기 연주자의 경우 2-5장 정도가 재킷이 있는 하나의 앨범 형태로 발매되기도 한다.

아마 이날 재즈로 분류된 음반을 낱장으로 수천 장은 보았을 것이다. 주인장도 신기해하고 보는 나도 신기했다. 많은 음반들이 이렇게나 잘 보존되어 있다니. 하지만 내가 사고 싶었던 찰리 파커, 디지 길

왼쪽부터 78회전 음반 전문 매장,
78회전 음반 앨범

레스피, 버드 파웰, 빌리 홀리데이, 엘라 피츠제럴드 등은 20-50달러 정도여서 도저히 한 장에 그리 비싼 금액을 지불할 능력이 되질 않았다. 그래도 이대로 포기하고 돌아가면 투자한 시간이 너무 아까워서 적당한 음반을 몇 장 구입하고 가격과 상태를 고려해서 좋은 음반을 딱 한 장만 선택했다. 너무나 듣고 싶었던 음반이기에 가격은 비쌌지만 다른 음반을 포기하기로 하고 과감히 구입했다. 그 음반이 바로 빌리 홀리데이의 대표 명곡인 'Strange Fruits'가 수록된 음반(Commodore, 1939)이었다. 빌리 홀리데이의 명곡은 코모도어 음반으로 들어봐야 한다는 이야기가 있듯이 한 장은 가지고 있어야 할 것 같아 40달러였음에도 불구하고 구입했다. 나머지 명연주 음반들은 이베이나 온라인 사이트를 검색해본 후 가격을 비교하여 저렴한 곳에서 사기로 했다.

집으로 돌아와 저녁식사 후에 빌리 홀리데이의 음반을 턴테이블에 올리고 긴장된 마음으로 'Strange Fruit'를 듣기 시작했다. 1939년 이라는 시대적인 분위기를 전혀 느낄 수 없었다. 잔잔한 반주에 이어 등장하는 빌리 홀리데이의 우수에 젖은 목소리는 이 곡의 슬픈 분위기를 그대로 적나라하게 들려주었다. 책을 통해 곡의 내용을 이미 알고 들어서인지 눈물을 흘리지는 않았지만 빌리 홀리데이가 전해주려는 분위기는 충분히 느낄 수 있었다. 소니 화이트(Sonny White)라는 피아노 연주자의 반주와 함께 등장하는 빌리 홀리데이의 목소리는

한이 서린 슬픈 음색이 잔잔한 악단의 반주에 실려 끝까지 잔잔한 분위기를 이어간다. 빌리 홀리데이만이 소화할 수 있는 노래가 아닌가 싶다. 우리나라의 한이 서린 창을 듣는 듯한 느낌이었다. 깊은 곳에서 토해내는 진한 한의 소리였다.

1956년 버브에서 발표한 빌리 홀리데이의 〈Lady Sings the Blues〉라는 음반에도 이 곡이 수록되어 있다. 이 곡에서는 찰리 쉐이버스(Charlie Shavers)의 날카롭고 진한 트럼펫이 곡의 분위기를 좀 더 우울하고 슬프게 만들어준다. 빌리 홀리데이의 목소리가 17년이 지나서 좀 더 여유와 기교는 늘었지만, 1939년 녹음만큼의 감동을 전해주지는 않는다. 'Strange Fruit'은 거칠지만 1939년 코모도어의 녹음을 들어보기를 강력히 권한다. 이 곡은 1978년 그래미 명예의 전당에 오르기도 했다. 이 한 곡으로 빌리 홀리데이 음반 찾기는 시작되었다.

[Billie Holiday, Strange Fruit, Commodore(526), 1939]

4장

YES

재즈의 바다에서
헤엄치다

아내는
블라인드 테스트 전문가!

재즈를 학생 때부터 좋아했기에 아내와도 연애 시절부터 재즈를 같이 듣곤 했다. 결혼 후 아이들이 태어나 자라고 나서, 가족의 배려로 음악을 거실에서 듣게 되었다. 엘피와 모노 위주로 음악을 듣다 보니 기기는 자연스레 오래된 기기로 바뀌었고 진공관 앰프까지 들였다. 아내는 간접적이긴 하지만 재즈를 들은 지 20년이 넘었다. 그 외의 음악은 가요만 가끔 듣기에 음질이나 소리에 대해서는 관심이 없다. 그럼에도 서당개 3년이면 풍월을 읊듯이 아내도 재즈를 들은 지 20년이 지나니 가끔 "시끄럽다" "노래 좋다" "들을 만하다" 등의 간단한 평을 하곤 한다.

　오디오 기기가 나름 고급 기기로 바뀌면서 시디를 듣는 시간보다 엘피를 듣는 시간이 훨씬 많아졌다. 엘피보다는 시디가 더 많다 보니 듣고 싶은 음반은 주로 시디였다. 참고로 10년 전엔 시디가 1500장 정도, 엘피는

500장 정도였다. 엘피가 늘어가면서 시디와 엘피를 비교하는 재미가 쏠쏠했다. 시디로 인기가 많았던 음반부터 엘피로 구입했기 때문에 명반 위주로 신품을 구입했다.

한번은 블루노트 인기 음반 중 하나인 기타 연주자 케니 버렐의 최고 인기 음반인 〈Midnight Blue〉(1963)를 클래식(Classics)의 200그램 중량반으로 구입했다. 시디로 자주 들었기에 아주 익숙한 연주였고, 엘피이니 만큼 소리가 좋을 것이라 예상했는데 중량반이라 저역도 충분히 잘 나왔다. 한번 비교해보자는 생각으로 저녁에 아내에게 블라인드 테스트를 해보자고 했다. 흔쾌히 허락해주었고 시디와 엘피를 무작위로 2번 들려주었다. 물론 노래가 나오기 전에 눈을 감게 했다. 놀랍게도 두 번 다 엘피 소리가 더 자연스럽고 듣기 좋다고 했다. 내가 느꼈던 느낌과 비슷해서 놀라기도 했고 아내의 귀가 막귀가 아님을 인정했다. 인정하기 싫지만 여자의 귀가 더 예민한 것 같다. 지금도 시디가 더 좋으냐 엘피가 더 좋으냐 갑론을박이 있지만 개인적으로는 시디든 엘피든 듣고 싶은 음원으로 들으면 된다는 주의다. 나는 시디보다는 엘피의 소리가 더 자연스러워서 엘피를 듣는 것뿐이다. 출퇴근 할 때 차에서는 음원을 이용해서 매일 재즈를 듣는다.

〈Midnight Blue〉 음반은 모노 음반도 좋지만, 스테레오 시기의 녹음이라 스테레오 음반을 더 좋아한다. 중량반의 진한 소리에 만족하고 몇 년은 잘 들었다. 하지만 시간이 지나면서 원반을 구했고 1960년

대 중반의 리버티 음반을 구했다. 중량반과 비교해보면 리버티 음반이 확실히 개방감과 악기의 고역이 더 시원스럽게 잘 나온다. 현재는 뉴욕 스테레오 음반까지 구해서 듣고 있다. 최근엔 지인이 잡음 있는 뉴욕 모노 음반을 선물로 주었다. 모노와 스테레오를 비교해보면 좌측에서 버렐의 기타, 우측에서 스탠리 터렌타인(Stanley Turrentine)의 테너 색소폰이 넓게 펼쳐주는 스테레오가 좀 더 듣기 좋다. 스테레오 녹음이 좋은 시기의 녹음이라 웬만한 음반들도 다 좋은 소리를 들려준다. 원반이 좋지만 가격이 만만치 않다. 그런 면에서 일본반이 가성비로는 가장 좋다. 최근 발매된 45회전 중량반도 음질이 아주 좋다고 알려져 있어 더 진한 연주를 원하는 분들은 45회전 중량반도 좋은 선

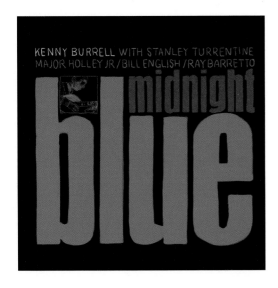

[Kenny Burrell, Midnight Blue, Blue Note(BST 84123), 1963]

째째한
이야기

택이 될 수 있다.

블루이지하며 진한 밥 연주를 주로 들려주던 케니 버렐이 보사노바가 미국을 휩쓸던 1963년에 라틴 리듬이 가미된 음반을 녹음했다. 1960년대 밝고 경쾌한 테너 색소폰 연주로 큰 인기를 끌던 스탠리 터렌타인이 참여했고 콩가 주자인 레이 바레토(Ray Barretto)도 참여해서 라틴 리듬과 블루이지한 느낌이 강한 음반이 되었다. 하드 밥 대표 기타 연주자인 케니 버렐 음반의 출발점으로는 좋은 선택이다.

프로그레시브 록 팬도 반한
아트 블래키

대학 시절부터 가장 친한 친구가 있는데 그 친구도 엘피를 아주 좋아해 1000여 장 소장하고 있었다. 그 친구는 특히 프로그레시브 록을 좋아했다. 친구 집에 놀러가면 프로그레시브 음반을 들려주곤 했다. 당시 재즈에 꽂혀 있어서 다른 장르 음악은 전혀 귀에 들어오지 않았다. 그렇게 학창 시절이 지나고 직장 생활을 하면서 가끔 만나서 음악 이야기를 했지만 친구는 음악을 거의 듣지 못하고 있었고 나는 여전히 재즈만 들었다.

2008년 여름 어느 날 친구가 오랜만에 집에 찾아왔다. 이런저런 이야기를 나누면서 다양한 음반을 들었다. 친구는 프로그레시브 록을 좋아하다 보니 재즈는 역시 귀에 잘 들어오지 않아 거의 듣지 않는다. 둘이 같이 들을 수 있는 게 가요라서 이문세, 김광석 등 취향이 같은 가요 음반들 위주로 음악 감상을 하며 수다를 떨고 있었다.

그 당시 아주 좋아하던 재즈 음반이 한 장 있었다. 혹

시 친구가 좋아하지 않을까 싶어 한번 들어보라고 했다. 음반에 바늘이 올라가고 피아노 연주가 시작된 후 트럼펫과 테너 색소폰의 합주가 진행되는데 간간이 들리는 피아노 연주가 아주 흥겹고 신났다. 친구가 갑자기 집중하기 시작했다. 바로 아트 블래키의 대표 음반인 블루노트의 〈Moanin'〉(1958)이었다.

"이 음악 뭐야? 지금까지 들었던 재즈하고 많이 다른데. 뭔가 아주 신나고 흥겹고 깔끔한 것 같아. 지금까지 소개해줬던 재즈랑 달라! 이런 음악 좀 소개해주지!" 몇 년 동안 재즈를 권했지만 재미없고 답답하다고 듣지 않았는데 갑자기 맘에 들어 하다니.

중간에 등장하는 리 모건의 화끈한 트럼펫 소리에 감동받고, 뒤이어 잔잔히 등장하는 베니 골슨의 테너 색소폰에 한 번 더 감동받았다.

"이 음반은 왜 이리 좋냐? 다른 음반하고 차이가 뭐야?"

"이 음반은 하드 밥인데 아마도 피아노 연주자 바비 티몬스(Bobby Timmons)의 곡이 맘에 들었을 거야. 블루스적인 리듬에 펑키한 리듬이 가미되고 테너 색소폰과 트럼펫의 화려한 연주가 더해지면서 연주가 듣기 좋지."

이런저런 이야기를 하면서 10분에 이르는 곡을 즐겁게 들었다. 재즈에 관심 없던 친구가 좋아하니 소개해준 나도 즐거웠다. 이 음반은 다 좋다고 열심히 이야기하는데 친구가 한마디한다.

"첫 번째 곡만 좋아. 다른 곡은 역시 재미없고 시끄러운 재즈네."

그렇게 내 친구는 아트 블래키의 'Moanin'만 좋아하게 되었고 이후 1-2년에 한 번 나에게 놀러 오면 여지없이 "그 곡 좀 틀어줘 봐"라고 한다.

하드 밥을 대표하던 연주자 겸 밴드 리더가 바로 아트 블래키다. 그의 화려한 드럼 연주는 시원함과 열기를 동시에 전해주는 파워풀한 연주다. 블루노트에서 멋진 하드 밥 음반을 많이 발표했는데 그중 가장 인기 있는 음반이 바로 이 음반이다. 인기의 이유 중 하나가 바로 피아노 연주자 바비 티몬스의 역할이다. 피아노 연주뿐만 아니라 작곡 능력도 좋았던 바비 티몬스는 'Moanin' 'This Here' 'Hi Fly' 등 재즈 명곡을 여럿 작곡하기도 했다. 거기에 블루스, 펑키, 소울적인 분위기가 더해져서 아트 블래키의 화려한 드럼 연주와 조화를 잘 이룬다. 리 모건과 베니 골슨의 혼 연주는 최고의 전성기답게 화끈하다. 베니 골슨 역시 연주자뿐만 아니라 작곡가이자 밴드 리더로 많은 역할을 했다. 이 음반에서도 베니 골슨의 곡이 4곡 수록되어 있다. 'Along Came Betty'는 미디엄 템포의 발라드 곡으로 리 모건의 트럼펫도 감미롭고 베니 골슨의 테너 색소폰 역시 부드러워 곡의 분위기를 감미롭게 만들어준다. 뒷면 첫 곡인 'The Drum Thunder Suite'은 아트 블래키를 위한 곡이란 생각이 든다. 아트 블래키의 천둥 치는 듯한 드럼 연주(thundering drum)로 시작하며 중간에 나오는 리 모건과 베니 골슨의 혼 연주도 화끈한 속주를 들려주고, 지속적으로 둥둥거리는 아트 블래

째째한
이야기

키의 힘이 넘치는 드럼 연주가 끝까지 이어진다. 이런 시원한 연주 덕에 이 음반은 밤에 들으면 안 된다. 잘못하면 집에서 영영 쫓겨날 수 있다. 뒤이은 베니 골슨의 인기곡 *'Blue March'* 역시 화려한 블래키의 드러밍이 빛을 발하는 곡이다.

음질이 좋아 어떤 음반으로 들어도 화끈한 하드 밥의 진수를 즐길 수 있다. 만약 이 음반의 연주가 맘에 든다면 프랑스 폰타나(Fontana)의 〈Olympia Concert〉 또는 미국 에픽(Epic)의 〈Paris Concert〉로 발매된 라이브 음반도 추천한다. 수록곡은 비슷하고 연주자들도 같다. 스튜디오 음반과 비교해 좀 더 라이브한 *'Moanin'*을 즐길 수 있다.

왼쪽부터 [Art Blakey, Moanin', Blue Note(BLP 4003), 1958],
[Art Blakey, Paris Concert, Epic(LA 16009), 1960]

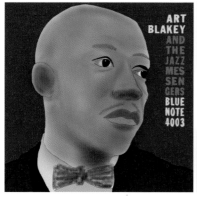

가성비 좋은
음반을 찾는다면

재즈 엘피 구입에 몰입하면서 주로 미국에서 신보 위주로 구입했는데 가격이 점점 오르고 저렴한 가게를 찾는 것도 힘들다 보니 서서히 국내 온라인 레코드숍이나 중고 사이트를 기웃거리기 시작했다. 개인이 판매하는 음반들도 조금씩 들여다보기 시작했다. 음반 잡음에 대해서 스트레스 받기 싫어서 중고 음반 구입을 자제했는데 레퍼토리의 한계로 인해 중고 음반 중 상태 좋은 것들도 구하기로 했다. 원반의 가격은 상당히 비싼 편이라 구입이 어려워서 관심을 가지기 시작한 게 일본 음반이었다. 이때만 해도 일본반을 들어본 경험이 없어서 소리가 어떨지 잡음이 어떨지 궁금했는데 확인할 방법이 없어 고민만 하면서 중고 사이트만 들락거렸다.

한번은 온라인 중고 사이트에서 일본반을 많이 올리는 판매자의 리스트 중에서 사고 싶었던 음반이 있어서 몇 장 골랐다. 직거래도 가능하다고 해서 이것저것 궁금한

것도 물어볼 겸 직접 만나서 음반을 받기로 하고 퇴근 후 약속 장소로 향했다. 판매자를 만나서 커피를 마시면서 이런저런 이야기를 나눴다.

"중고 음반 구매는 거의 처음이라 잘 모릅니다. 주로 신보 위주로 들었어요"

"신보도 좋지만 재즈 음반은 원반으로 들어보시면 아주 좋아요. 일본반도 음질이 좋아서 가성비가 아주 좋습니다."

"원반은 많이 들어보셨나요? 원반 소리가 정말 좋나요? 최근에 나오는 리이슈 음반들도 들어보면 꽤 좋게 들리는데 원반은 소리가 얼마나 더 좋은지 정말 궁금해요."

"저도 초반은 아주 많진 않지만 재반은 많이 가지고 있습니다. 차이가 많이 나는데 제 생각에 가장 쉽게 구분할 수 있는게 드럼 연주에서 브러쉬 소리나 하이햇 연주할 때 찰랑거리는 소리가 원반과 리이슈는 아주 큰 차이가 있어요. 리이슈는 조금 산만한 느낌인 데 비해 원반은 하늘거리는 찰랑거림이에요. 말로 설명하려니 쉽진 않네요."

"아직 음반사들에 대해서 잘 모르는데 재즈 음반사 중에서 구입해야 하는 음반사나 음질이 좋은 음반사를 아시면 좀 알려주세요. 주변에 잘 아시는 분이 없다 보니 정보를 구하기가 어려워서요"

"제가 들어본 바로는 블루노트 음반이 음질이 아주 좋아요. 일본반도 아주 좋습니다. 원반은 많이 비싸구요. 프레스티지 음반들도 녹음이 아주 좋은 편이에요. 다른 회사들, 버브나 컬럼비아도 초기반들은

대부분 좋습니다. 구하기가 어렵지만 하나씩 원반으로 모아보세요. 꼭 비싸지 않더라도 재반 정도만 해도 음질이 아주 좋은 편입니다."

"음반은 주로 어디에서 구입하세요?"

"저는 일본에 자주 가는데 갈 때마다 구입하고 가끔은 인터넷으로 미국에서도 구입하곤 해요. 지금은 음반이 좀 많고 중복 음반들이 있어서 가끔씩 중고 사이트에 팔고 있어요."

이런저런 수다로 1시간이 후딱 지나갔다. 카페 매니저여서 중간 중간 일하러 왔다 갔다 하면서도 좋은 조언을 많이 해주었다. 잠시 혼자 구매한 음반을 꺼내서 확인하고 있는데 사람들이 웅성거리는 소리에 고개를 들어보니 위층에서 키 크고 마른 여자 분이 한 명 걸어 내려오고 있었다. 근데 낯이 익고 뭔가 후광이 비쳤다. 자세히 보니 글쎄 배우 김민희 씨가 걸어 내려오는 것이 아닌가! 이렇게 좁은 공간에서 예쁜 사람을 가까이서 보다니! 잠시 넋을 잃었다가 정신을 차렸지만 계속 힐끔거리게 되었다. 아쉽게도 잠시 앉아 있다가 바로 나가버렸지만 짧은 순간의 만남을 기억에 담았다. 10년이 지난 지금도 생생히 기억나는 것을 보면 어지간히 깊이 각인되었나 보다.

판매자 분과 조금 더 이야기를 나누고 헤어졌다. 집에 와서 음반을 들어보니 잡음은 거의 없고 음질도 아주 수준급이었다. 일본반이 이렇게 상태나 음질이 좋았단 말인가? 앞으로 일본반에 관심을 가져야 하나? 이런 고민을 하면서 늦은 밤 잠을 청하며 재미있는 하루를 마무리했다.

이날 구입한 음반 중 가장 기억에 남는 음반이 바로 웨스 몽고메리(Wes Montgomery)의 〈Tequila〉였다. 이 음반은 1966년에 발매된 음반이고 웨스 몽고메리가 팝적이고 대중적인 음반들을 발표하며 큰 인기를 끌던 시기다. 타이틀 곡 'Tequila'는 라틴 리듬에 레이 바레토의 콩가가 포함되어 아주 흥겹고 가벼운 분위기를 잘 표현한다. 현악 반주는 클라우스 오거만(Claus Ogerman)이 지휘했는데 남미의 분위기가 느껴진다. 'Little Child'는 반대로 잔잔하고 편안한 분위기의 이지 리스닝 곡이다. 몇 년이 지난 후 원반은 어떤 차이가 있나 싶어서 초기 음반 중 딥 그루브가 있는 음반으로 구했다. 원반을 구하고 밤에 혼자서 일본반과 수차례 비교해보았다. 차분하고 편안한 분위기의 일본반에 비해 원반이 현악 반주가 좀 더 앞으로 나서고 박력이 있어 재즈적인 느낌이 좀 더 좋았다. 웨스 몽고메리 기타 연주 음반 중 인기반은 아니지만, 편안한 기타 연주를 듣고자 한다면 들어볼 만한 음반이다. 비싼 음반은 아니니 원반으로 들어보시기를 권한다. 음반 제목처럼 테킬라를 한잔하면서 들으면 더 좋지 않을까.

[Wes Montgomery, Tequila, Verve(V 8653), 1966]

2인자가
더 좋다

재즈 관련 책을 읽다 보면 자주 나오는 연주자들이 있다. 루이 암스트롱, 빅스 바이더벡, 베니 굿맨, 듀크 엘링턴, 찰리 파커, 디지 길레스피, 마일스 데이비스, 존 콜트레인, 오넷 콜맨 등. 재즈의 흐름을 바꾸거나 새로운 장르를 시도했던 연주자들이 중요한 만큼 자주 등장한다. 그런 유명한 연주자들의 음반들을 찾아 들어보면 좋은 음반도 있지만, 어려운 음반도 많다. 평론가들의 평은 아주 좋지만 일반 팬의 입장에선 음악적인 가치보다는 들어서 좋은 음반을 찾기 마련이다. 그러면 이런 말을 자주 듣는다.

"혹시 이 음반 들어봤어요? 역사적인 명반인데…."

"아직 이 음반 몰라요? 이럴 수가, 재즈를 좋아한다면 이 음반은 필청 음반인데?"

"이런 음반 들어보지 않고 재즈를 논하다니 어불성설이네요. 반드시 들어보세요."

째째한
이야기

"재즈 좋아한다며? 어떻게 이런 명반이 없을 수가 있지? 이해가 안 되네!"

이런 이야기를 들으면 은근 화도 나고 반발심도 생긴다. 재즈를 좋아하면 무조건 명반이란 것을 좋아하고 사야 한단 말인가? 재즈를 좋아하면 누구나 같은 연주자를 좋아해야 한단 건가? 평론가들이 좋아하면 좋은 음반이고 일반인이 좋아하면 그렇지 않은 건가? 시간이 지날수록 내 귀에 좋은 음악이 좋은 재즈라는 생각은 굳어졌다.

시디를 듣던 때부터 인터넷과 책을 뒤져서 잘 알려지지 않은 연주자를 찾고 그들의 음반을 찾아내는 재미를 알기 시작했다. 오히려 너무 많이 알려진 음반은 일부러 안 사거나 잘 안 들었다.

10여 년 전 음악 잡지나 책에서 자주 언급되는 표현 중 재미있던 것이, 바로 '재즈계 비운의 2인자들' '거장에 가려진 2인자들' 등 2인자라는 표현이었다. 당시에는 2인자라는 표현이 거슬렸다. 들어보면 연주도 좋고 잘하는데, 굳이 2인자라는 표현을 써야 할까 싶었다. 나중에 원서나 인터넷으로 정보를 찾다 보니 '저평가된(underrated)'이라는 말을 그렇게 해석한 것이었다. 1등을 좋아하는 문화라서 1등을 제외하고는 모두 2인자로 전락시켜버리는 표현을 사용하는 것 같다. 어쨌든 다양한 연주자를 알아가는 재미에 빠져 있을 즈음 우연히 한 연주자를 알게 되었다. 바로 케니 도햄(Kenny Dorham)이었다. 재킷이 분위기 있고 앨범 제목이 눈을 끌었다. 〈Quiet Kenny〉라, 조용한 케

니 도햄 음반이었다. 주로 밥 재즈를 연주하는 연주자인데 어떻게 조용할 수 있나?, 싶어서 시디를 샀다.

첫 곡이 시작되고 잔잔히 귀를 간지럽히는 찰랑이는 심벌의 소리에 '분위기가 아주 좋은데!'라는 생각이 들고 연주를 기다리는데 이어 등장하는 케니 도햄의 트럼펫 연주에 놀랐다.

그전까지 들었던 디지 길레스피, 클리포드 브라운, 리 모건 등 좋아하는 트럼펫 연주자들과는 음색이 완전히 달랐고 부드러운 음색에 중역대로 연주되는 트럼펫 음색이 가슴을 따스하게 만들어주는 게 아닌가! 쿨 재즈 말고 밥 재즈에도 이런 트럼펫 연주자가 있었나? 첫 곡이 바로 케니 도햄이 작곡한 'Lotus Blossom'인데 이 음반에서 가장 좋아하는 곡이다.

케니 도햄에 이어지는 토미 플래너건(Tommy Flanagan)의 피아노 역시 감미롭게 이어지며, 다소 밋밋하고 잔잔한 연주를 아트 테일러가 화려한 드럼 연주로 분위기를 확 바꿔버린다. 마지막 합주가 이어지고 아트 테일러의 찰랑이는 심벌 연주로 마무리된다. 이 한 곡만으로도 이 음반은 들어볼 가치가 있다. 뒤이어 등장하는 'My Ideal'은 좀 더 발라드한 연주로 제목과 어울리는 차분하고 조용한 트럼펫 연주가 너무나 매력적이다. 나머지 곡들도 발라드와 미디엄 템포의 곡들로 이루어졌고 케니 도햄과 토미 플래너건의 부드러운 연주는 잔잔하고 조용한 케니를 만들어주기에 충분하다. 마지막 곡 'Mack the

Knife'는 루이 암스트롱, 엘라 피츠제럴드 등의 가수들이 불러서 큰 인기를 끌었던 곡으로, 케니 도햄의 트럼펫도 좋지만 아트 테일러의 드러밍이 기가 막힌 곡이다.

이후 이 음반은 케니 도햄의 베스트 음반으로 나에겐 아주 중요한 음반이 되었다. 시디가 리마스터링되어 재발매되어 샀는데, 첫 곡의 심벌 소리가 좀 더 경쾌하고 해상도 높은 소리를 들려주었다. 주변 사람들에게 자주 추천하는 음반이 되었다. 엘피를 주로 들은 이후로 이 음반은 무조건 사야지 생각했지만 잘 보이지 않고 가격도 만만치 않았다. 일본반으로 먼저 사서 열심히 들었다. 음색이 가벼운 느낌이 들어 45회전 중량반을 거금을 들여 구입했다. 음질은 좀 더 좋지만 역시 45회전은 손이 잘 가지 않는다.

시간이 지나고 나서 이 음반이 아주 유명하고 수집가들의 표적 음반이란 것을 알게 되었다. 최근엔 가격이 1000달러가 훌쩍 넘어간다. 결국 아쉬움을 남긴 채 원반은 포기하고 지내다가 우연히 1970년에 발매된 재반을 구하게 되었다. 제목이 〈Kenny Dorham/1959〉로 재킷도 완전히 달라 어느 누가 〈Quiet Kenny〉 음반과 동일 음반이라고 상상이나 하겠는가! 원반만큼은 아니지만 생생한 연주가 막힌 가슴을 확 뚫어준다.

시대를 앞서가는 연주나 재즈의 흐름을 바꿀 만한 역사적인 명연주를 선보이지는 않았지만, 그만의 스타일을 열심히 연주해준 케니 도

햄을 너무나 좋아한다. 그의 대표작인 ⟨Quiet Kenny⟩는 무조건 들어
보길 권한다. 음질이 좋아서 리이슈나 일본반으로도 충분히 즐길 만
하다.

왼쪽부터 원반 [Kenny Dorham, Quiet Kenny, New Jazz(NJLP 8225), 1959],
재반 [Kenny Dorham, Kenny Dorham/1959, Prestige(PRST 7754), 1970]

째째한
이야기

아빠,
써니 틀어주세요!

재즈를 오래 듣다 보니 아내가 임신했을 때 남들은 잔잔한 클래식으로 태교를 하는데 우리는 재즈로 태교를 했다. 대신 너무 시끄러운 하드 밥보다는 조용한 쿨 재즈나 피아노, 기타 트리오 등을 주로 들었다. 그래서인지 아이들이 두세 살 때 가끔 신나는 스윙 재즈나 빅밴드가 들어간 음반을 틀어놓으면 신나서 춤을 추며 뛰어 놀곤했다. 태교로 재즈를 들어서 그 리듬에 익숙한 것이 아닌가 싶다.

2011년 영화 〈써니〉가 개봉했고 큰 인기를 끌었다. 영화가 시작하면서 잔잔한 화면과 함께 낮고 굵은 음색의 노래가 조용히 흘러나왔다. "어, 이 노래가 왜 여기서 나오지?" 옆에 있던 아내에게 한마디했다. "이 노래 아는 노래야. 엘피로도 있는데?" 오래전부터 잘 알고 좋아했던 노래이다 보니 영화를 보기 전부터 가슴이 벅차고 따스해졌다. 바로 턱(Tuck)과 패티(Patti) 부부의 데뷔 음

반인 〈Tears of Joy〉에 수록된 *'Time After Time'*이다.

　1988년 뉴에이지 음반 회사인 윈드햄 힐(Windham Hill)에서 판매했고, 국내에서는 성음사에서 발매했다. 당시 엘피로 구입해서 자주 들었던 음반이었다. 이후 잊고 지내다가 영화 〈써니〉를 보고 난 후 미국의 음반 가게에서 저렴하게 구했다. 기타와 목소리의 듀오로만 구성되어 있어 녹음도 좋고 특히 음색이 좋다. *'Tears of Joy'* *'You Take My Breath Away'* *'My Romance'* 등 둘의 하모니는 정말 아름다웠다. 뒷면에 수록된 턱의 기타 솔로 연주는 조 패스(Joe Pass)를 떠오르게 하는 멋진 연주다. 두 아이들은 국내에서 영화를 보지는 못

왼쪽부터 [Tuck and Patti, Tears of Joy, Windham Hill(WH 0111), 1988], [Stanley Turrentine, The Spoiler, Blue Note(BLP 4256), 1967]

째째한
이야기

했고 미국에서 지내는 동안 영화를 보고는 너무 좋아했다. 아이들이 영화 시작과 엔딩에 들어간 노래가 좋다고 해서 영화가 끝난 후 엘피를 꺼내 *'Time After Time'*을 틀어주었더니 굉장히 좋아했다. 이후 〈써니〉는 3번 정도 더 보았던 기억이 난다.

몇 개월이 지난 후 한 장의 음반을 구입했는데, 이 음반에 바로 *'Sunny'*가 수록되어 있었다. 아이들과 함께 들었는데 영화 〈써니〉의 수록곡인 것을 바로 알아차렸다. 1960년대 아주 큰 인기를 끌었던 테너 색소폰 연주자 스탠리 터렌타인의 1966년 음반 〈The Spoiler〉였다. 1950년대 후반 하드 밥, 쿨 재즈 시기를 지나 1960년대 보사노바의 열풍이 재즈계를 휩쓸면서 정통 재즈의 인기가 시들해졌고 팝과 록의 인기 때문에 재즈의 입지는 점점 줄어들던 시기였다. 한쪽에선 오넷 콜맨, 존 콜트레인, 에릭 돌피, 세실 테일러 등이 시도하는 전위적인 프리 재즈가 등장했고, 반대쪽에선 리듬 앤드 블루스, 소울이 가미된 8-10인조의 악단 연주가 유행했다. 그중 대표 연주자가 바로 스탠리 터렌타인이었다. 이 음반에선 블루 미첼(Blue Mitchell, 트럼펫), 페퍼 아담스(Pepper Adams, 바리톤 색소폰), 맥코이 타이너(McCoy Tyner, 피아노), 밥 크랜쇼(Bob Cranshaw, 베이스) 등 블루노트 대표 연주자들이 총출동했다. 편곡은 피아노 연주자 듀크 피어슨(Duke Pearson)이 담당해 신나는 연주를 들려준다. *'Sunny' 'La Fiesta' 'When the Sun Comes Out'* 등 귀에 익숙한 곡들이 수록되어 있어 듣기 편

하고 복잡하지 않은 연주라 낮에 신나게 듣기에 아주 좋은 음반이다. 블루노트 음반이지만 1966년 음반이다 보니 가격이 비싸지 않은 리버티 음반이 초반이고 좋은 음질의 연주를 들을 수 있다.

요즘도 애들이 가끔 기분 좋은 일이 있을 때면 나에게 한마디한다.

"아빠, 그 곡 좀 틀어주세요. 영화 〈써니〉 주제곡 있죠? 아주 신나는 곡이요."

캔디처럼
달콤한 연주라니

주변에 재즈를 좋아하는 지인들이 가끔 묻는다.

"어떻게 하길래 30년 동안 재즈를 계속해서 들어요? 난 몇 년 듣다 보니까 재미없고 지겨울 때가 있던데요."

"재즈 듣는 데 권태기는 없었나요?"

물론 재즈가 항상 즐겁고 새롭게 들렸다고 하면 거짓말일 것이다. 새로운 재즈를 찾아서 듣는 것도 아니고 1940-60년대에 발표되었던 음반만을 감상하다 보니 새로운 것은 발견할 수 없다. 그만큼 쉽게 지루지기 쉽다. 그럼에도 꾸준히 재즈를 들을 수 있었던 것은 가능한 다양하게 음악을 들으려고 노력했기 때문이라고 생각한다.

좋아하는 연주자가 생기더라도 그 연주자만 듣는 게 아니라 듣기 싫은 연주라도 무조건 들어보는 것이다. 재즈에서도 다양한 세부 장르가 있고, 한 연주자도 시기에 따라 연주 스타일은 다를 수밖에 없다. 그렇기 때문에

한 연주자의 좋은 음반을 발견하면 데뷔 음반부터 인기 음반, 후반기 음반까지 시기별로 들으려고 했다. 좋은 연주도 있지만 좋지 않은 연주도 분명히 있다. 그렇게 다양한 음반을 듣다 보니 한 연주자를 하나의 틀로 단정하지 않게 되었다.

요즘 들어 가장 재미있는 일 중 하나가 숨어 있는 재즈 연주자를 발견하는 것이다. 비록 큰 인기도 없었고 한 장의 음반만을 발표하고 사라졌다고 하더라도 그런 음반 중에도 아주 맘에 드는 음반들이 있다. 아직도 발견하지 못한 무수히 많은 재즈 음반들이 나의 손길을 기다리고 있다고 생각하면 가슴이 뛰고 머리에서 엔도르핀이 뿜어져 나온다. 그런 즐거움을 포기하고 싶지 않다. '재즈 중독'이라는 중병에 걸린 것 아닌가 싶은 생각이 들 때도 있다.

시디를 듣던 시절에 블루노트 음반을 많이 듣다 보니 자연스레 리 모건을 좋아하게 되었다. 대표 음반으로 〈The Sidewinder〉가 빅 히트를 쳤고 재즈 추천 음반에 단골로 등장하는 음반이다. 하지만 당시 내가 가장 좋아했던 리 모건의 음반은 바로 〈Candy〉였다. 하드 밥이란 장르에서 음반 제목을 사탕이라고 하다니 놀랍기도 하고 재미있기도 했다. 수록곡들은 듣기 부담 없고 가볍고 발랄한 곡들이다.

리 모건의 트럼펫 연주 또한 중고역에서 부드럽게 연주해서 사탕을 먹고 있는 듯한 느낌이 들게 한다. 첫 곡 'Candy'를 여는 리 모건의 가볍고 통통 튀는 트럼펫 솔로 연주가 곡의 분위기를 달콤하게 만들

재즈한
이야기

어준다. 소니 클락(Sonny Clark)의 피아노 역시 트럼펫과 잘 어울리는 경쾌하고 통통 튀는 연주를 들려준다. 'Since I Fell for You'는 감미로운 발라드 연주로 리 모건의 중역대의 부드러운 트럼펫 연주가 곡의 사랑스러운 분위기를 잘 전해준다. 'C.T.A.'는 색소폰 연주자인 지미 히스(Jimmy Heath)의 곡인데 지미 히스의 여자친구 이니셜이라고 한다. 여자친구를 생각하며 작곡해서인지 곡의 중간에 트럼펫과 드럼의 인터 플레이에서 통통 튀는 매력을 느낄 수 있다. 뒷면의 곡들 역시 비슷한 분위기의 밝고 경쾌한 사랑스러운 발라드 곡들이다. 리 모건의 연주는 고역의 화려함을 보여주지만, 다른 앨범에 비해 절제되고 부드러운 고역을 들려주며 대부분 미디엄 템포의 곡들이라 편안하게 들을 수 있는 음반이다.

　엘피를 듣기 시작한 후로 리 모건 음반 중 이 음반이 가장 사고 싶던 음반이었다. 리 모건이 1960년대 블루노트를 대표하던 트럼펫 연주자답게 그의 음반들은 상당히 비싸다. 원반의 가격은 상상을 초월하는 가격이라 포기했다. 일본반을 구하기로 하고 도시바 EMI 음반을 구하고 보니 스테레오 음반이었다. 하는 수 없이 클래식의 200그램 중량반 모노 음반으로 다시 구입했다. 200그램 중량반답게 묵직하고 진한 소리이지만 고역에서 약간 답답한 느낌은 어쩔 수 없는 한계였다. 그래도 좋아하던 음반이니 자주 들었고 더 나은 음반을 구하고 싶은 욕심이 생겼다.

하지만 언제부턴가 원반 가격이 1000달러를 넘어가더니 최근에 상태가 좋은 건 3000-4000달러까지 올랐다. 아무리 듣고 싶은 음반이라고 해도 예산과 맞지 않다면 절대로 구하지 말자는 나와의 약속이 있었기에 바로 포기하고, 대안으로 가장 나은 음질의 음반을 구해보기로 했다. 미국 원반은 구입이 어려울 듯 하였고 그나마 원반의 음질에 가장 가까운 것이 일본반 중 킹 레코드의 음반과 도시바 EMI 초기반이 가장 오래된 음반이다. 그중에서도 초기에 속하는 것이 바로 도시바 EMI 초기반이었다.

일본을 방문하는 지인에게 부탁해서 도시바 EMI 초기 모노반을 샀다. 들어보니 200그램 중량반에 비해 고역의 개방감이 좀 더 좋아졌고 중저역도 중량반 못지않게 잘 나왔다. 가격 대비로는 가장 좋은 선택이 아닌가 싶다. 만약 리 모건의 〈Candy〉 음반을 구한다면 도시바 EMI 초기반이나 킹 초기반을 사고 가능한 모노로 구입하면 좋다. 최근에 일본에서 고음질 중량반으로 재발매가 되고 있지만, 일본반 역시 초기에 발매된 것들이 가장 원반에 가까운 음질을 들려준다.

재즈 동호회 카페를 하다 보니 고가의 음반을 원반으로 가지고 있는 지인이 있어 운 좋게 들어볼 수 있었다. 다른 카페 동료들 역시 이런 고가의 음반을 제대로 들어본 적이 없어서 기대가 컸다. 첫 곡이 시작되고 리 모건의 트럼펫이 나오는데 아주 사실적인 음색으로 들렸다. 음반의 가격으로만 보면 수십 배의 차이였지만 감동은 그 정도는

째째한
이야기

아니었다고 애써 위로했다. 그래도 멋진 음반을 원반으로 들어볼 수 있었다는 것만으로도 너무 행복했다. 역시 그냥 도시바 EMI 초기반만 해도 충분히 즐길 만하다. 도시바 EMI 초기반 화이팅!

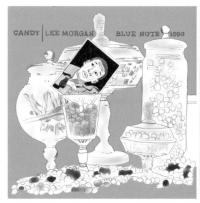

왼쪽부터 [Lee Morgan, Candy, Blue Note(BLP 1590), 1957],
초기 도시바 EMI 일본반

하프로 재즈를
연주한다고?

퓨전 재즈를 듣기 시작하고 몇 년 후 뉴에이지 음악에
도 심취해서 라이선스로 발매된 뉴에이지 음반도 상당
수 구입했었다. 1990년대 중반 친구가 재미있는 음반
이 있는데 들어보라고 하면서 테이프에 녹음해서 주었
다. 연주자는 발음하기도 어려운 이름이었는데, 난생처
음 들어보는 연주였고 아주 색다른 소리였다. 친구에게
전화해서 물어보니 하프 연주자 안드레아스 폴렌바이
더(Andreas Vollenweider)의 음반 〈Dancing with the
Lion〉이었다. 한 번도 들어본 적 없던 하프 소리가 재미
있었고 가녀린 울림이 다른 악기에선 느끼기 어려운 분
위기와 느낌을 주었다. 이후 〈Down to the Moon〉 음
반까지 구해서 많이 들었던 기억이 난다. 하지만 시간
이 지나면서 하프라는 악기는 점점 멀어지고 잊혀졌다.
　시간이 흐르고 시디를 즐겨 듣던 2000년대 초반, 재
미있는 재킷의 음반을 한 장 구했다. 여성 연주자인데

째째한
이야기

악기가 하프와 비슷해 보여 검색해보니 1950년대부터 활동했던 하프 연주자 도로시 애쉬비(Dorothy Ashby)였다. 1958년에 발매된 〈Hip Harp〉(Prestige) 음반이었다. 도로시 애쉬비의 하프도 신선했지만, 같이 연주했던 프랭크 웨스(Frank Wess)의 플룻 연주가 너무나 아름다워서 오히려 프랭크 웨스를 좋아하게 만든 음반이다. 하프가 기타보다 음색이 가늘고 가볍다 보니 색소폰이나 트럼펫 같은 혼 악기와 협연이 어려웠을 것 같다. 클래식에 많이 사용되는 플룻이 하프로 연주하는 재즈에 더 잘 어울렸을 것으로 생각된다. 그래서인지 도로시가 발표한 음반은 모두 프랭크 웨스의 플룻이 함께한다. 당시 시디로 구할 수 있는 음반이 몇 장 없어서 이 한 장의 음반을 애지중지하며 많이 들었다.

엘피를 듣기 시작하면서 1980년대에 미국에서 재발매된 음반들이 있어서 구하기 어렵지는 않았다. 도로시 애쉬비의 음반도 팬터시에서 재발매한 음반(OJC)이 있어서 들어보았는데, 시디로 들었을 때의 감동이 그대로 전달되었다. 하지만 시간이 지나고 카트리지, 턴테이블, 앰프 등이 좋아지면서 재발매반의 음질에 조금씩 불만이 생기면서 원반에 대한 욕구가 생기기 시작했다. 〈Hip Harp〉 음반을 구해보고 싶었지만, 원반은 워낙에 구하기 어렵고 가격도 상당히 비싸서 구입을 포기할 수밖에 없었다. 대신 몇 년 후 1956년에 발표한 데뷔 음반 〈The Jazz Harpist〉를 사보이(Savoy) 음반으로 구했다. 〈Hip

Harp〉음반과 동일하게 하프-플룻 구성이라 연주는 두 음반이 비슷하다. 25세의 나이에 재즈에서는 보기 드문 하프라는 악기로 데뷔한 음반인데, 자작곡도 4곡 수록되어 있다. 그녀는 연주뿐만 아니라 작곡 능력도 뛰어났다. 엘피로 들어보니 역시 플룻의 화사하고 맑은 음색이 너무 맘에 들었다. 그러던 중 사보이 음반이 재발매된 음반이란 사실을 알게 되었고 찾아보니 리젠트(Regent)에서 발매한 음반이 초반이었다. 그래서 리젠트 음반으로 구했다. 사보이 음반보다 확실히 고역이 더 맑고 개방감이 있다.

'Thou Swell' 'Stella by Starlight' 'Dancing on the Ceiling' 같은 귀에 익숙한 곡들은 프랭크 웨스의 플룻이 연주를 리드하고 도로

[Dorothy Ashby, The Jazz Harpist, Regent(MG 6039), 1957]

째째한
이야기

시의 하프가 리듬을 연주하는 형태이다. 부드럽고 감미로운 웨스의 플룻에 맑고 깨끗한 하프가 더해지니 달콤한 카푸치노를 마시는 느낌이 든다. 나머지 4곡은 도로시의 자작곡으로 미디엄 템포의 편안한 연주들인데 플룻과 하프의 조합이 화끈하고 진한 그루브는 없지만 신선한 느낌을 전해주기에 충분하다.

〈Hip Harp〉는 원반을 구할 수 없어서 하는 수 없이 1970년대에 발매된 유사 스테레오 재발매반으로 구해서 듣는데 가성비는 좋다. 다른 도로시의 초기 음반은 일본반으로도 쉽게 구할 수 있다. 일본반의 예쁜 고역이 하프의 음색과 잘 어울려 일본반만 해도 저렴한 가격에 좋은 음질로 들을 수 있어서 살 만하다.

감미로운 쿨 재즈로
퇴근 후의 휴식을

평일에는 퇴근 후에 음악 감상을 하다 보니 아무래도 시끄러운 음악보다는 잔잔하고 조용한 연주를 선호한다. 또 거실에서 음악을 듣다 보니 쿨 재즈를 좀 더 자주 듣는다.

재즈 원반을 잘 모르던 2000년 초기에 회현동이나 엘피 가게에 음반이 들어오면 소문을 듣고 주말에 음반 사냥을 나가곤 했었다. 그 당시엔 1-2만 원 정도 하는 음반들 위주로 샀고 지금 보면 리이슈나 1980-90년대 발매반들 위주로 구입했다. 그래도 음질은 좋은 편이라 가격 대비 아주 좋은 선택이었다. 이때 구입했던 음반 중 기억나는 음반이 있다.

파우사(PAUSA)라는 낯선 이름의 음반사에 재킷도 어찌나 촌스럽던지 몇 번을 망설이다가 존 루이스(John Lewis)와 짐 홀(Jim Hall)이 들어 있어 연주는 좋겠다 싶어서 구입했다. 집에 와서 들어보니 음질도 나쁘지 않

고 무엇보다 연주가 너무나 좋았다. 비밥, 하드 밥을 좋아하던 시기이다 보니 잔잔한 쿨 재즈가 신선하기도 했고 기존의 리 코니츠(Lee Konitz), 게리 멀리건(Gerry Mulligan)의 쿨 재즈와는 다른 느낌과 분위기의 쿨 재즈라 더욱 관심이 가서 많이 들었다. 지금 같으면 바로 검색해서 초기반을 찾았겠지만, 그 당시엔 그런 열정이 없었고 관심이 없는데다 자료를 찾아볼 방법도 많지 않았다. 음반 제목은 〈2° East / 3° West〉로 '2명은 동쪽, 3명은 서쪽'이라는 뜻의 멋대가리 없는 제목이었다. 무슨 뜻인지도 모르고 알고자 하는 호기심도 없었다. 그렇게 시간이 몇 년 흘렀다.

기존에 가지고 있던 음반 중 좋았던 음반들 위주로 일본반을 구입했는데, 이 음반이 생각이 나서 도쿄에 갔을 때 찾아보았다. 하지만 동일한 재킷을 찾을 수가 없었다. 포기해야 하나 생각하던 차에 인터넷으로 검색해봤더니 같은 제목으로 다른 재킷의 앨범이 있었다. 게다가 참여하는 연주자도 같았고 수록곡도 동일했다. 자세히 검색해보니 내가 들었던 음반은 1983년에 미국에서 재발매되어 재킷이 다른 것이었다. 원반 재킷 음반 중 상태가 가장 좋은 것을 1500엔 정도에 구입했다.

음반이 일본반답게 훨씬 깨끗한 음질이라 연주가 더 좋았다. 궁금해서 찾아보니 동부 출신 2명인 존 루이스(피아노), 퍼시 히스(Percy Heath, 베이스)와 서부 출신 3명인 빌 퍼킨스(Bill Perkins, 테너 색소폰),

치코 해밀턴(Chico Hamilton, 드럼), 짐 홀(기타)이 만나 쿨 재즈 음반사인 퍼시픽 재즈에서 음반을 발매한 것이다. 이 〈Grand Encounter〉 음반은 가장 좋아하는 쿨 재즈 음반 중 하나가 되었다. 몇 년이 더 지나서 원반을 구했고 들어보니 피아노 음색과 테너 색소폰의 감미로운 음색이 일본반보다 좀 더 감성적으로 다가왔다.

존 루이스는 잘 알려진 대로 모던 재즈 쿼텟(Modern Jazz Quartet)의 리더로 비브라폰 연주자 밀트 잭슨(Milt Jackson)과 함께 '제3의 흐름'을 주도했다. 클래식에도 조예가 깊어 클래식 연주 음반도 발표했으며 연주, 작곡, 편곡이 아주 능한 연주자다. 재즈의 스윙, 그루브, 열기 등은 다소 부족하지만 서정성, 잘 짜여진 구성 등은 루이스만의 매력이다. 빌 퍼킨스는 많이 알려진 연주자는 아니지만 웨스트 코스트 재즈계에선 활발한 활동을 했던 연주자로 테너 색소폰뿐만 아니라 바리톤 색소폰도 같이 연주했고 음색이 진하지 않고 밝고 경쾌하다. 쿨 재즈 기타를 대표하던 담백하고 진한 음색의 연주자인 짐 홀이 가세해 쿨한 분위기를 잘 만들어준다. 수록곡들은 널리 알려진 재즈 스탠더드 곡들로 모든 곡이 좋다.

'Love Me or Leave Me'에서 시작하는 존 루이스의 피아노 연주가 아주 매력적이다. 빌 에반스의 피아노와 비슷한 느낌의 백인 감성으로 연주하고 뒤이어 등장하는 빌 퍼킨스의 테너 색소폰은 힘을 뺀 '소리 반 공기 반'의 담백한 연주로 멋진 발라드 연주의 전형을 보여

준다. 진한 초콜릿 맛이 나는 짐 홀의 기타 발라드 연주는 가히 최고다. 연인에게 사랑을 고백하는 1928년 원곡의 절절한 분위기를 아주 잔잔하고 애잔하게 잘 표현했다. *'I Can't Get Started'*에서도 역시 루이스의 맑고 가벼운 피아노 연주가 매혹적으로 시작하는데, 이 곡에서는 피아노 트리오 연주로 최강의 발라드 연주를 들려준다. *'Easy Living'*은 짐 홀의 기타가 곡을 리드하는데 마지막까지 짐 홀의 매력을 맘껏 즐길 수 있는 곡이다. 나머지 곡들도 다양한 형태로 쿨 재즈의 전형을 잘 들려준다. 밥 재즈에 지친 귀를 달래주기에 너무나 좋은 음반이다.

[John Lewis, Grand Encounter, Pacific Jazz(PJ 1217), 1956]

깊은 밤에
듣기 좋은 음반

시간이 흐르면서 거실에서의 음감은 그대로 유지하고 있는데 아이들이 커가면서 퇴근 후 밤에 재즈를 듣기가 쉽지 않다. 좋아하는 하드 밥, 비밥 재즈를 틀어놓으면 점점 시끄럽다느니 소리를 좀 줄이라느니 하는 불평이 이어졌다. 그래도 거실에서 듣지 말라는 소리는 하지 않아 다행이었다. 그러다 보니 어느 순간부터 시끄럽고 하드한 연주보다는 점점 쿨 재즈, 기타 트리오, 피아노 트리오 등을 선호하게 되었다. 소니 롤린스나 존 콜트레인도 가끔 듣고 싶은데, 소리를 줄여서 듣다 보니 듣는 맛이 나질 않아 포기하고 저녁에는 가족을 위한 음감을 하기로 했다. 대신 주중 밤에 듣지 못했던 하드 밥 음반을 주말 낮에 많이 듣기로 했다.

늦은 밤 자주 꺼내는 음반이 있는데 바로 햄프턴 호스(Hampton Hawes)의 〈All Night Sessions, Vol. 1-3〉 음반이다. 햄프턴 호스는 1956년 월간지 〈다운비트

(Down Beat)〉에서 뉴 스타 피아노 연주자로 선정된 이후 주로 트리오 음반을 발표하면서 버드 파웰의 뒤를 잇는 비밥 피아노 연주자로 왕성한 활동을 했다. 음질이 좋은 컨템포러리에서 많은 음반을 발표했고 대부분이 피아노 트리오 음반이다. 이 음반은 1956년 11월 녹음이고, 기타에 짐 홀이 참여한 4중주 연주다.

이 연주는 1956년 11월 12일 저녁부터 명프로듀서 로이 두난의 디렉팅으로 12시간 마라톤 녹음이 진행되어 총 3장의 음반으로 발매되었다. 블루노트의 루디 반 겔더와 함께 재즈 녹음의 양대 산맥인 로이 두난의 컨템포러리 음반은 항상 최상의 음질을 들려준다. 악기가 가진 최고의 소리를 뽑아내서 녹음하는 겔더와는 달리 두난의 녹음은 각 악기의 조화와 공간감을 배려한 녹음이다. 그래서 다소 차가운 블루노트의 녹음과는 달리 컨템포러리의 녹음은 따스하다. 블루노트 녹음 중 아쉬운 부분이 피아노 녹음인데 다른 회사와 비교해서 다소 탁하고 건조한 소리를 들려준다. 피아노 음질은 컬럼비아와 컨템포러리가 아주 좋다. 이 음반에서도 햄프턴 호스의 피아노 연주는 맑고 깨끗하며 울림이 아주 좋다. 피아노 연주를 좋아한다면 컨템포러리 음반은 반드시 들어봐야 한다.

버드 파웰의 영향을 받아서 호스의 연주는 속주와 많은 코드 변화를 들려준다. 거기에 타건을 누르는 힘이 좋아 파워풀한 연주를 들려준다. 오스카 피터슨의 연주와 비슷한 느낌이지만 피터슨만큼의 스

윙감은 없고 비밥의 특징을 그대로 들려준다. 발라드 연주도 하지만 발라드 연주조차도 비밥의 느낌이 강하다.

햄프턴 호스의 자작곡이 4곡 수록되어 있고 나머지 13곡은 귀에 익숙한 재즈 스탠더드 곡이라 듣기에 아주 편안한 연주다. 3장의 음반을 모두 구해서 들어봐야 그날의 열기와 분위기를 만끽할 수 있지만, 한 장을 고른다면 Vol. 2가 귀에 익숙한 곡들로 구성되어 있어 편안하게 들을 수 있다.

짐 홀의 매력이라면 중역대의 진한 기타 음색이 너무 나대지 않으면서 다른 연주자들을 잘 받쳐주며 묵묵히 연주하는 것이다. 호스의 빠르고 경쾌한 피아노 연주에 흥이 올라갈 즈음 짐 홀이 등장하면서 그 분위기를 다시 차분히 가라앉힌다. 미디엄 템포로 한올 한올 연주하는 기타 음색이 야밤에 듣기엔 아주 딱이다. 아마 낮에 듣는다면 좀 심심하다고 할 수 있을 것이다. *'Jordu'* *'I'll Rememeber April'* *'I Should Care'* *'Two Bass Hit'* *'Will You Still Be Mine'* *'April in Paris'* 등 너무나 유명한 곡들이라 누가 연주해도 좋은 연주를 들려주지만 호스와 홀의 조화는 핫-앤드-쿨 (Hot and Cool)의 멋진 앙상블을 잘 들려주며 밤을 샌 녹음답게 밤에 아주 잘 어울린다.

[Hampton Hawes, All Night Session, Vol. 1, Contemporary(S 7545), 1958]

컨템포러리 녹음의 음질이 좋기에 리이슈

째째한
이야기

도 나쁘지는 않으나, 스테레오로 발매된 일본반이 가성비로는 아주 좋다. 70년대 발매된 컨템포러리 재발매반 스테레오가 음질 면에서는 일본반보다 좀 더 자연스럽고 부드러운 소리를 들려준다. 모노반도 좋은데 스테레오만큼 음장감은 덜하지만 피아노, 기타의 음색이 좀 더 진해서 모노만의 매력적인 소리를 들려준다. 스테레오는 우측에서 피아노가, 좌측에서 기타가 나와서 넓게 펼쳐진 소리라 작은 음량에서도 감상할 수 있다. 그에 비해 모노는 가운데에서 기타, 피아노가 같이 나와서 스테레오만큼의 맑고 차분한 분위기는 아니다. 모노, 스테레오 중 고른다면 스테레오반을 추천한다.

짧은 이야기 하나

햄프턴 호스의 자서전 《Raise Up Off Me》에서 "난 기타에 짐 홀을 기용해서 4인조를 만들었어요. 저녁 9시부터 다음날 아침 8시 30분까지 계속해서 연주를 했고 12곡을 녹음했죠"라고 했다. 추가 녹음과 쉬는 시간이 있었기 때문에 실제는 11시간 30분 정도 소요되었다. 당시 햄프턴 호스는 마약 중독으로 인해 상태가 아주 좋지 않았다. 아마도 연주하는 동안에도 약물을 사용했을 것이다. 〈All Night Session〉을 제작한 이유는 햄프턴 호스가 돈이 필요했기 때문일 것이다. 그는 한 번에 3장의 음반을 녹음하고 컨템포러리에게 3배의 돈을 받으려고 했을 것이다.

넓은 무대감의 스테레오,
짙은 음색의 모노

재즈를 좋아하는 사람들을 만나면서 음반에 대한 지식
도 조금씩 늘어갔다. 모노를 즐기기 시작한 지 10년이
지나고 있고 스피커 하나로 모노를 즐긴 지 4년이 지났
다. 구입하는 음반들도 점점 모노 음반이 많아지기 시
작했다. 청음회를 하다 보니 우리집에도 몇 번 지인들
이 방문했었다. 거실에 위치한 스피커 3개를 보면 대부
분 첫 질문이 "저기, 가운데 스피커는 용도가 뭐예요? 저
것도 음악 듣는 거예요?"다. 블로그나 카페를 통해 모노
용 스피커에 대한 글을 여러 번 올렸기 때문에 알고는
있지만 막상 눈 앞에 놓인 스피커 하나는 어색한 모양이
다. 청음 시 스테레오는 양쪽에서 모노는 한쪽 스피커에
서 나오다 보니 대부분 스테레오 스피커에서 나오는 소
리를 더 좋아했다. 모노 소리는 무대감이나 공간감이 스
테레오에 비해 적기 때문에 답답하게 들리기 마련이다.
하지만 보컬 음반을 들려주면 바로 반응이 바뀐다. 모노

째째한
이야기

스피커에서 나오는 가수의 진하고 호소력 높은 음색은 듣는 사람들의 가슴을 쥐어짠다. 스피커 하나로 듣는 재즈에 매력을 느끼기가 쉽지 않기 때문에 모노를 이런 방법으로 감상하는 것도 괜찮다는 정도로 이야기하는 편이다.

모노 스피커에 대한 느낌을 좀 더 알려줄 방법이 없을까 고민하다가 같은 음반을 모노, 스테레오 둘 다 구입해서 동시에 들어보면 차이점을 좀 더 알기 쉽지 않을까 싶었다. 괜찮은 음반을 찾아 둘 다 구해보기로 했다. 처음으로 선택한 음반이 유명한 존 콜트레인의 〈Ballads〉였다. 스테레오 초반을 우선 구하고 나중에 모노 초반을 구입해서 들어보니, 역시 스테레오와 모노의 장단점이 확실히 느껴졌다.

스테레오로 들어보면 좌측에서 콜트레인의 테너가, 우측에서 피아노와 드럼이 들리면서 작은 무대가 구성된다. 1962년도 명프로듀서인 루디 반 겔더의 녹음이다 보니 음질도 아주 훌륭하다. 스테레오로 즐기기에 아주 안성맞춤인 음반이다. 하지만 내가 듣기엔 콜트레인의 색소폰 음색이 약간 얇은 편이라 조금만 더 진했으면 좋겠다는 생각이 들었다. 모노 음반을 구한 후 들어보니 역시 재즈는 모노로 들어야 진한 맛을 느낄 수 있다는 사실을 한 번 더 확인했다. 모노를, 그것도 하나의 스피커로 들으니 색소폰 소리가 스테레오에 비해 훨씬 더 진하게 들린다. 다만 모든 악기가 하나의 스피커에서 나오다 보니 스테레오에 비해 무대가 좁아 넓은 무대감을 즐기는 사람들에겐 스테

레오에 비해 모노는 답답할 것이다. 자신이 좋아하는 취향대로 들으면 충분히 즐길 만한 음반이다.

시디를 듣던 시기에 워낙 자주 들어서 약간 식상한 면이 있어서 요즘엔 많이 듣지 않는다. 그래도 존 콜트레인의 음반 중에서는 꼭 들어봐야 할 음반이다. 존 콜트레인의 재즈가 너무 난해하고 어렵고 복잡하다고 꺼리는 분들도 있는데 존 콜트레인도 초기엔 부드러운 발라드 재즈도 멋지게 연주했었다는 사실을 알 필요가 있다.

이 음반에서 재미있다고 생각하는 한 가지가 있다. 첫 곡 'Say It'을 들어보면 부드러운 콜트레인의 테너로 시작하고 피아노가 잔잔히 받쳐준다. 몇 번을 듣는데, 어디선가 들어본 듯한 익숙한 리듬이라 어디서 이 리듬을 들어본 걸까 궁금했었다. 몇 년 전에 알게 된 사실은 20여 년 전에 발표돼 좋아했던 가요와 리듬이 아주 흡사하다는 것이다. 그래서 이 곡을 듣다 보면 항상 그 가요가 흥얼거려진다. (1995년 발표된 가수 김현철의 '아주 오래전 일이지'라는 곡이다.) 뒤이어 나오는 스탠더드 곡인 'You Don't Know What Love Is'는 부드럽게 연주하는데, 이 곡은 소니 롤린스가 〈Saxophone Colossus〉에서 아주 진하고 묵직한 테너 색소폰 연주의 끝을 이미 보여주었던 곡이다. 소니 롤린스의 연주가 진한 사골 된장국이라면 존 콜트레인의 연주는 프랜차이즈 음식점의 깔끔한 된장국 느낌이다. 그래도 존 콜트레인만의 분위기와 맥코이 타이너의 피아노 반주와의 앙상블은 상당히 좋아서 둘

다 아주 매력적인 연주다. 나머지 곡들도 재즈 스탠더드 곡으로 편안하게 즐길 수 있는 발라드 연주들이다. 존 콜트레인의 다른 모습을 발견할 수 있는 그의 대표 음반 중 하나이니 선택해도 절대 후회하지 않을 음반이다.

[John Coltrane, Ballads, Impulse(AS 32), 1963]

모노 음반은 꼭 모노 카트리지로 들어야 하나요?

1. 재즈의 전성기는 1950–60년대이며 스테레오 녹음은 1958년에 시작되었다. 재즈 전성기의 녹음은 스테레오 녹음보다 모노 녹음이 더 많다. 1960년대부터 모노 음반들이 재발매되는데 유사 스테레오 형태로 발매가 되기에 모노와는 확연히 다른 어색한 소리를 들려준다. 그래서 초기 연주를 제대로 들으려면 모노 음반으로 들어야 한다.

2. 모노 음반을 스테레오 카트리지로 재생하면 모노 카트리지로 재생하는 것과 비교해 70% 정도만 음골을 읽을 수 있어 정보량이 상대적으로 적기 때문에 모노 카트리지로 재생하는 것에 비해 다소 빈약한 소리로 들릴 수 있다.

3. 한 외국 블로거가 실제 재즈 음반의 음골의 넓이(width of grooves)를 측정했다. 참고용으로만 보자.

- 1950–60년대 블루노트나 프레스티지 : 평균 3.25mil(82.55㎛)
- 1958–1961년 리버사이드, 컬럼비아, 아틀랜틱 : 평균 2.75mil(70㎛)
- 1970년대 이후에 최근까지 발매된 음반(일본반, 중량반, 블루노트 70년대반)
 : 평균 2.0–2.375mil(50–60㎛)

모노 바늘	스테레오 바늘	스테레오 바늘
25 um / 56 um	17 um / 56 um	17 um / 25-35 um
모노 음반에 모노 바늘	모노 음반에 스테레오 바늘	스테레오 음반에 스테레오 바늘 리이슈 음반에 스테레오 바늘

구형 모노 카트리지 바늘의 크기는 1mil(25㎛) 크기인데, 신형 모노 카트리지나 일반 스테레오 카트리지의 팁의 크기는 0.5~0.7mil(17㎛)이다. 그렇기 때문에 모노 원반을 스테레오 카트리지나 신형 모노 카트리지로 재생하면 바늘끝이 소리골 바닥의 먼지를 건드려서 잡음이 증가할 수 있다. 또한, 음골과의 접촉면이 작아져 충분한 정보량을 들려줄 수 없다. 그래서 모노 원반을 제대로 재생하려면 팁의 크기가 1mil인 모노 카트리지가 필요하다. 최근에는 신형 모노 카트리지 중 바늘의 크기를 0.7mil이나 1mil 중 하나로 선택할 수 있다.

4. 스테레오 카트리지와 모노 카트리지로 듣는 모노 음반의 느낌을 잘 표현해주는 그림이 있어 같이 소개해본다. 스테레오 카트리지로도 모노 음반을 감상할 수 있지만 모노 카트리지로 재생하는 것에 비해 소리의 깊이나 밀도에서 차이가 난다. 그래서 모노 음반은 모노 카트리지로 듣는 게 장점이 더 많다.

모노 카트리지로 듣는 모노 스테레오 카트리지로 듣는 모노

5. 1958년 이전에 발매된 음반은 기본적으로 모노 음반이라서 특별히 모노라는 표시가 없다. 1958년 이후 발매된 음반은 스테레오와 모노가 동시에 발매되어 스테레오가 주로 표시되어 있다. 1960년대 중반 이후는 스테레오 위주의 음반으로 발매되었고 모노 음반인 경우 모노라고 표시되어 있다. 1970년대 이후나 일본반, 이후 재발매된 모노 음반은 음골이 스테레오와 동일하기 때문에 스테레오 카트리지로도 재생할 수 있다.

왜 계속
같은 음반을 사냐고요?

엘피 음반들은 대개 초반이 음질이 좋다. 하지만 모든 음반을 초기반으로 구입할 수는 없다. 엘피를 즐기는 장점은, 같은 음반으로도 소리가 좀 더 좋게 들리도록 적극적인 참여를 할 수 있다는 것이다. 아날로그 기기로 조금씩 조절할 수 있고 음반도 변화를 줄 수 있다. 그런 차이로 인해 소리는 점점 좋아질 수 있다. 내 취미 생활에 적극적으로 개입할 수 있다는 게, 재미도 되고 도전정신을 자극하기도 한다. 그래서 엘피를 들을수록 음반 구입이 많아지고 같은 음반도 자꾸 구입하게 된다.

많은 음반을 소장하고 있지만 그중에서도 재미있는 음반이 있어서 소개해본다. 피아노 음반을 소개하라고 하면 항상 들어가는 음반 중 하나가 바로 빌 에반스 트리오의 음반 중 빌리지 뱅가드 라이브 음반일 것이다. 피아노 트리오의 끝을 보여주는 피아노와 베이스의 인터 플레이는 최고라는 평가로도 부족하다. 일본에서 가

째째한
이야기

장 인기 있는 재즈 음반 중 하나가 바로 빌 에반스의 빌리지 뱅가드 음반 중 두 번째 〈Waltz for Debby〉다. 동일한 라이브 녹음인데 유독 이 음반만 계속해서 재발매되고 있다. 최근엔 일본에서 중량반으로 모노반까지 발매되어 고가에 판매되고 있다.

이 음반은 예음사 음반으로 처음 접했다. 사실 당시엔 스콧 라파로의 베이스가 좋긴 했지만 뭔가 둘의 유기적인 연주가 평소 듣던 편안한 연주는 아니어서 아주 좋아하지는 않았다. 당시에는 레드 갈런드의 〈Groovy〉 음반이 최고의 피아노 트리오 음반이었다. 시간이 지나고 시디로 자주 듣다 보니 조금씩 에반스-라파로 듀오의 유기적인 연주에 조금씩 매력을 느끼기 시작했다. 에반스의 원반들은 가격이 비싸서

왼쪽부터 [Bill Evans, Walts for Debby, Riverside(RLP 399), 1962],
스테레오 재반 [Bill Evans, Walts for Debby, Riverside(RLP 9399), 1966],
180그램 중량반 [Bill Evans, Walts for Debby, Analogue Production(APJ 009), 1992]

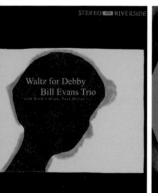
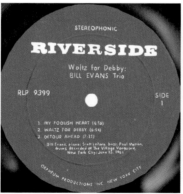
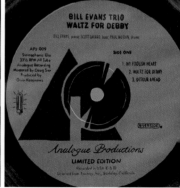

구입을 포기하고 대신할 음반을 찾아보았다.

2000년대 후반에 아날로그 프로덕션(Analog production)에서 유명 타이틀 음반을 180그램 또는 200그램 중량반으로 발매하기 시작했다. 리버사이드나 프레스티지 음반들 중 몇 장을 구입해보았는데 음질도 상당히 만족스러운 수준이어서 에반스의 〈Waltz for Debby〉음반을 구입했다. 시작하는 첫 음부터 저역이 확실히 좋고 고역의 개방감도 아주 마음에 들었다. 빌 에반스와 스콧 라파로의 주고받는 피아노-베이스의 대화가 시디로 들을 때와는 좀 다른 느낌이었다. 이후 이 중량반은 저역을 테스트하는 용도로 수년간 우리집에서 활약했다. 인터넷을 검색해보면 원반에 비해 중량반이 저역이 좀 과하고 고역이 다소 날카롭다는 이야기도 있지만, 원반의 가격을 생각해보면 아주 가성비가 좋은 음반이고, 중량반 중에서 원반과 비슷한 수준의 음질을 들려주는 구입해야 할 중량반에 손꼽힌다. 틈틈이 검색해봤지만 워낙에 인기가 높은 음반이다 보니 원반은 번번이 구입에 실패했다. 대신 다른 에반스 음반은 한두 장씩 원반을 구입하기 시작해서 어느 정도 초기반들은 구입을 마친 상태다. 최근 일본에서 발매된 고음질의 중량반도 다른 곳에서 들어보았지만 원반에 비해 약간 고역이 과장된 소리라서 내 귀에는 맞지 않았다.

음반은 기다림의 미학이라 했던가? 역시 조급해하지 않고 기다리다 보면 기회가 찾아온다. 2019년 에반스 초기 음반들을 구하던 중

스테레오 재반을 구하게 되었다. 도착 후 중량반과 재반을 일대일로 비교해보았다. 몇 번을 비교하고 지인들을 초대해서 비청도 해보았다. 재반이 저역은 중량반에 비해 약간 부족하게 들리지만, 좀 더 자연스러운 저역이라 듣는 사람에 따라 호불호가 있을 것 같다. 드럼 하이햇의 찰랑거림은 약간 거친 느낌의 중량반과 비교해 재반에서 훨씬 자연스럽게 들려서 자극적이지 않았다. 에반스의 피아노 음색 또한 약간 도드라져 들리는 중량반에 비해 재반에서는 좀 더 차분하고 맑은 소리를 들려주었다. 베이스의 소리는 둘 다 힘 있고 박력 있는 소리를 들려주었다. 큰 차이를 보여주었던 것이 중량반은 좌측에서 베이스와 드럼이, 우측에서 피아노가 들려서 좌우가 확실히 분리되어 있고 중앙이 다소 비어 있는 공간이 된다. 하지만 재반의 경우 우측의 피아노 소리는 비슷한데 좌측에서 베이스가 나오고 중앙과 좌측 사이쯤에서 드럼 소리가 나온다. 중량반에 비해 좀 더 실제적인 뱅가드 무대가 그려진다. 중량반과 재반을 듣는 사람의 선호도에 따라 다르겠지만, 내 귀엔 재반이 좀 더 자연스럽고 좋았다. 요즘은 중량반도 구하기 어려워서 재반과 가격은 비슷한 상황이다. 스테레오 초반이 어떤 소리를 들려줄지 어느 정도 예상이 되어 욕심이 생긴다. 하지만 스테레오 초반은 가격이 많이 비싸서 구하긴 힘들 것 같다.

1959년의
블랙호크 라이브를 듣다

음질이 좋은 컨템포러리의 음반들을 구입하던 중 한 장의 음반을 구하게 되었다. 1970년대 발매된 재반이었고 스테레오 음반이었다. 조심스레 턴테이블에 올리자 첫 곡이 흘러나왔다. 잔잔한 베이스에 이어 등장하는 가녀리면서 날카로운 트럼펫의 연주가 가슴을 후벼파는 것이 아닌가! '어! 이건 뭐지? 트럼펫이 누구야? 마일즈 데이비스하곤 다른 느낌인데?' 바로 뒷면을 보니 조 고든(Joe Gordon)이라는 트럼펫터였는데 잘 모르는 연주자였다. 정말 매력적인 연주였고 'Summertime'을 이렇게 잘 표현할 수 있다는 것을 제대로 느꼈다. 이후 등장하는 부드럽고 감미로운 음색의 테너 색소폰 역시 곡의 분위기를 잘 표현해주었다. 리치 카무카(Richie Kamuca)라는 연주자로 역시 처음 보는 연주자였다. 재즈를 많이 들었다고 생각했는데 아직도 모르는 연주자가 있다니. 혼의 연주가 끝나고 피아노가 나오는데 지금까

째째한
이야기

지 들었던 그 어떤 피아노 연주보다 맑고 깨끗한 음질의 피아노 소리였다. 연주자는 영국 출신의 빅터 펠드만(Victor Feldman)이었고 빅터 펠드만은 다른 음반을 통해 알고 있던 연주자였다. 후반부에 다시 한 번 조 고든의 서늘한 분위기의 뮤트 트럼펫과 리치 카무카의 테너 색소폰이 등장하면서 곡은 마친다. 당시 들었던 그 어떤 라이브 음반보다도 최고의 연주, 최고의 라이브감을 전해주었고 'Summertime' 연주곡 중에서도 최고의 곡이었다. 10년이 지난 지금도 최고의 라이브 음반하면 항상 이 음반을 소개해주고 있고 참여했던 조 고든, 리치 카무카, 빅터 펠드만은 좋아하는 연주자가 되었다.

이 음반이 바로 1959년에 녹음된 〈Shelly Manne & His Men at the Black Hawk, Vol. 1〉 음반이다. 이 음반으로 인해 컨템포러리는 나에게 최고의 재즈 레이블이 되었고 이후 컨템포러리 음반을 많이 구하게 되었다. 블랙호크 라이브는 총 4장으로 구성된 라이브 연주 음반이다. 너무 좋아하는 음반이다 보니 모노, 스테레오를 모두 구해서 가지고 있다. 라이브감은 스테레오가 아주 훌륭하고 각 악기의 진한 연주는 모노가 더 좋다. 훌륭한 음질과 연주의 라이브 음반을 원한다면 강추하는 음반이다. 물론 4장 모두 들어봐야 그날의 열기를 제대로 느낄 수 있을 것이다.

이 음반과 녹음에 대한 재미있는 일화가 있어서 소개해본다.

셸리 맨이 샌프란시스코의 블랙호크 클럽에서 연주하기로 했을 때,

휴가 중이었다. 웨스트 코스트 드러머로 수개월 동안 영화, TV, 클럽 연주로 엄청난 스케줄을 소화하고 있던 때였다.

새로 구성한 퀸텟과 계약을 연장하면서 상업적인 계약 없이 비밥으로 돌아갈 수 있었다. 끈질긴 스튜디오의 계약도 없고 재촉하는 프로듀서도 없고 한 번에 끝내야 하는 시간에 대한 스트레스도 없었다. 블랙호크 공연을 시작한 일주일 후, 셸리 맨은 프로듀서인 레스터 쾨닉 (Lester Koenig)에게 전화했는데 둘은 1952년부터 친하게 지내고 있었다. 레스터 쾨닉이 셸리 맨에게 "전에 한 번도 한 적 없지만 내 생각엔 당신이 클럽으로 와서 녹음하는 게 좋을 것 같아요"라고 전했다. 다음 날인 9월 22일 레스터 쾨닉은 녹음 장비를 가지고 클럽에 도착했고, 3일 연속 공연을 테이프에 담았다.

레스터 쾨닉과 셸리 맨이 LA에 돌아왔을 때, 행복한 고민에 빠졌다. 녹음 테이프를 들어보고 음반에 수록할 곡을 선택해야 하는 데 너무나 좋은 곡들이 많았기 때문이다. 레스터 쾨닉은 한 장의 음반을 만드는 것을 포기하고 4장으로 모든 곡을 발매하기로 했다. 1959년 당시엔 상당한 도전이었다. 하지만 레스터 쾨닉은 음악의 상태가 좋아 고객이 한 장을 구입한다면 당연히 나머지도 구입할 거라고 생각했다.

그 결과물이 바로 〈Shelly Manne & His Men at the Black Hawk, Vol. 1-4〉이다. 1959년 아트 블래키와 재즈 메신저스에 비견할 만하다. 조 고든의 트럼펫은 선명하고 화려하며, 리치 카무카의 테너는 힘

있고 감미로운 음색을 들려준다. 베이스, 피아노, 드럼 모두 힘 있고 스윙감 있는 연주를 들려주었다.

톰 로드(Tom Lord)의 《The Jazz Discography》에 따르면, 셸리 맨은 재즈 역사상 가장 많은 곡을 녹음한 연주자 중 하나다. 전체적으로 약 830곡을 녹음했다. 그에 비해 진 크루파(Gene Krupa)는 598곡, 버디 리치(Buddy Rich)는 590곡, 조 존스는 507곡을 녹음했다.

[Shelly Manne, Shelly Manne & His Men at the Blackhawk, Vol. 1, Contemporary(S 7577), 1960]

걸어두고 보고 싶은
멋진 재킷들

1990년대 중반 재즈 동아리 활동을 하면서 음악 감상회 및 오프라인 모임을 자주 하고 공연도 자주 다니면서 재즈를 좋아하는 많은 친구들을 만났다. 주로 시디로 음악을 듣고 서로 공유하면서 듣곤 했다. 가끔 좋아하는 재즈 연주자의 사진이나 멋진 음반 재킷을 벽에 걸어놓고 매일 보고 싶다는 생각을 했다. 당시 동호회에서 친한 친구들과 모여서 집에 걸어놓고 싶은 음반을 어떻게 할지 상의했고 누군가 블루노트 음반 사진집이 있다고 하자 힘겹게(?) 아마존에서 주문해 책을 받았다. 블루노트 2권(《Blue Note: The Album Cover Arts 1,2》), 프레스티지를 포함한 다른 레이블 음반이 1권(《New York Hot》)이었다. 대부분이 눈에 익은 음반들이라 아주 맘에 드는 책이었다. 블루노트의 멋진 재킷 사진을 찍었던 대표 사진작가가 바로 프랜시스 올프(Francis Wolff)인데 그의 사진집(《The Blue Note Years》)도 있어서 같

이 구했다. 사진만 봐도 기분이 좋던 시절이었는데, 몇 명이 사진을 집에 걸어놓고 싶다는 의견을 냈다. 의기투합해서 표구상에 재킷 사진과 연주자 사진을 걸 수 있는 크기의 액자를 다 같이 주문했다. 나는 재킷 사진용 2개, 연주자 사진용 1개를 주문했다. 아내의 허락하에 재킷과 사진을 벽에 걸어놓았다. 재킷 사진을 벽에 거는 것만으로도 집이 재즈 바가 된 듯한 느낌이 들어서 기분이 좋았다. 다행히 아내도 보기 좋았는지 현재까지 거실 벽에 걸려 있다. 보통 3개월에 한 번씩 재킷과 사진을 교체하기 때문에 지루할 틈 없이 항상 새로운 느낌으로 다가온다.

당시에 액자를 만들었던 친구들의 집 벽에 가장 많이 걸려 있던 재킷 사진이 있다. 재즈 재킷이지만 미술 작품처럼 멋진 디자인으로 많은 재즈 팬들의 사랑을 받았던 음반이다. 바로 티나 브룩스(Tina Brooks)의 대표 음반인 〈True Blue〉다. 나도 가장 오랜 기간, 그리고 가장 자주 액자에 걸었던 음반이기도 하다.

티나 브룩스는 하드 밥 테너 색소폰 연주자로 리더작은 블루노트에서 4장을 발표했지만 〈True Blue〉 음반만 1960년에 정식 발매되었고 나머지 3장의 음반은 당시에는 발매되지 않고 있다가, 나중에 일본에서 발매가 시작된 이후 현재까지 다양

한 형태의 재발매반이 있다.

티나 브룩스의 대표작은 역시 〈True Blue〉이며 당시 신인이던 트럼펫 연주자 프레디 허버드(Freddie Hubbard)가 참여한 5인조 전형적인 하드 밥 연주다. 첫 곡 'Good Old Soul'은 티나 브룩스와 프레디 허버드의 블루이지하며 소울적인 협연으로 시작한다. 이후 티나 브룩스의 테너 색소폰 독주는 중역대의 진하고 소울적인 끈적이는 연주를 들려준다. 뒤이은 프레디 허버드의 맑고 깨끗한 미디엄 템포의 트럼펫 연주 역시 곡의 분위기에 잘 어울리는 음색이다. 듀크 조단(Duke Jordan)의 피아노도 적당한 속도와 톤으로 곡의 소울적인 분위기를 잘 만들어준다. 샘 존스(Sam Jones)와 아트 테일러의 리듬 섹션은 묵묵히 뒤를 받쳐준다. 'Uptight's Creek'은 템포가 조금 더 빨라지면서 열기를 끌어올린다. 프레디 허버드의 트럼펫 연주도 고역을 내지르는 연주와 속주를 좀 더 보여주며, 티나 브룩스의 테너 색소폰은 진하면서도 스윙감이 있는 연주를 들려준다. 티나 브룩스의 두 번째 음반인데 연주자로서뿐만 아니라 작곡가로서의 역량도 맘껏 보여준다. 총 6곡 중 5곡이 브룩스의 자작곡이다. 전체적으로 곡의 분위기가 비슷하지만 스탠더드 곡이 아닌 자작곡인만큼 좀 더 신선한 연주라 듣는 재미가 있다.

티나 브룩스의 유일한 발매반답게 원반의 가격은 2000달러를 훌쩍 넘는다. 원반으로 구입하기는 어려운 음반이기에 다양한 차선책

이 있다.

　가장 구하기 손쉬운 음반이 일본반이다. 킹, 도시바 EMI 음반으로 발매되었다. 1990년대 미국에서 재발매된 음반이 있고 최근에 중량반으로 발매된 뮤직매터스(Music Matters)도 있다. 모자이크에서 발매된 박스반으로 〈Complete Tina Brooks〉도 있다. 나는 일본 킹 음반, 뮤직매터스 중량반, 모자이크 박스반으로 소장하고 있다. 각 음반을 비교한 감상을 간단하게 적어본다.

뮤직매터스 중량반

고역의 개방감이 일본반에 비해 좀 더 좋고 무게중심이 반음 정도 내려간 느낌이고 저역도 좀 더 진하게 재생된다. 무대가 좀 더 넓고 프레디 허버드의 트럼펫이 좀 더 좌측에서 들린다. 각 악기의 소리들이 반 걸음 정도 나와 있는 느낌이라 전체적인 사운드도 좀 더 명확하게 들린다. 기존에 나왔던 클래식의 200그램 중량반의 시디 같은 느낌은 많이 줄고 1960년대 리버티 음반 정도의 수준은 된다.

일본 킹 음반

화사한 느낌은 아주 좋지만 전체적으로 너무 밝은 느낌이라 테너 색소폰에서 진한 맛이 떨어진다. 무대는 뮤직매터스보다 약간 좁고 무대가 살짝 뒤로 빠져 있다. 듣기에 따라 뮤직매터스 음반보다 안정적으로

들릴 수 있다. 도시바 EMI 음반도 가지고 있었지만, 킹 음반과 비교해서 고역이 좀 더 강조된 음색이라 취향에 맞지 않아 판매했다.

모자이크 박스반

티나 브룩스가 발표한 모든 녹음이 수록되어 있어 일본반으로만 발표된 데뷔 음반까지 한꺼번에 들을 수 있다는 장점이 있다. 모자이크 박스반들이 대체적으로 중간적인 소리를 들려준다. 일본반과 비교하면 비슷한 느낌이지만 반음 정도 내려간 음색과 약간 좁은 무대감 등이 킹 음반과 뮤직매터스 음반의 중간 정도에 해당된다.

킹 음반이 고역을 약간 강조했고, 뮤직매터스가 저역을 약간 강조

왼쪽부터 [Tina Brooks, True Blue, Blue Note(BLP 4041), 1960],
[Tina Brooks, Complete Blue Note Recordings, Mosaic(MR4 106), 1985]

째째한
이야기

했다면 모자이크 반은 그냥 있는 그대로의 자연스러운 느낌이다. 좋아하는 취향에 따라서 선택하면 될 듯하다.

개인적으로 추천한다면 뮤직매터스반이 음질, 재킷 품질 등에서 가장 만족도가 높다.

5
장

HASH
TAG #

아직도 듣고 싶은
음반이 많다

들을수록 우러나는
사골국 같은 음반

한 장르의 음악만을 10년 이상 듣다 보면 지겹기도 하고 재미가 없을 때가 많다. 다른 장르의 음악을 들어보려 하지만, 한 시간 이상을 집중해서 듣기는 어렵다. 요즘은 재즈와 가요를 듣곤 한다. 재즈도 장르가 다양해서 밥 재즈가 지겨우면 쿨 재즈로, 쿨 재즈가 지겨우면 스윙 재즈로, 그것도 지겨우면 보컬 재즈를 듣고 하면서 변화를 준다. 아무리 그래도 엘피를 듣다 보면 음질이 좋은 음반을 찾게 되고 그런 음반에 손이 자주 가는 것은 어쩔 수 없다. 많은 음반들이 구입 후 한두 번 정도 듣고는 몇 년 동안 먼지만 먹고 있는 경우가 너무 많다. 음반이 1000장이 넘어가면 20-30% 정도의 음반은 있는 지도 모르는 음반이 많다. 현재 가지고 있는 재즈 엘피를 다 합치면 3000장 정도 된다. 상당수의 음반이 존재감이 너무 없어서 큰 프로젝트를 계획했다. 모든 음반을 한 번씩 듣기, 이름하여 'From A to Z project'였다.

째째한
이야기

거의 매일 음악을 듣기 때문에 주중에는 2-3시간, 주말에는 10시간 이상을 음악을 듣는 편이다. 주중엔 3-4장, 주말에 10-15장 정도를 청취하면 한달에 200장 정도를 들을 수 있고 전체를 다 들으려면 1년 반이 소요될 것으로 예상했다. 다소 무모하고 지루한 도전이었는데 예상했던 기간 안에 마지막까지 다 듣는 데 성공했다.

프로젝트를 하면서 느낀 점은,

'역시 음악적인 취향은 계속 바뀌는구나. 예전에 이 음반 정말 듣기 어려웠는데 지금 들으니 들을 만한데.'

'캬, 이런 음반도 가지고 있었네? 왜 그동안 몰랐지?'

'이 음반은 역시 지금 들어도 너무 좋네. 이런 음반이 명반이지.'

'명반 족보에 올라 있는 음반들 잘 안 들었는데 시간이 지나고 들어보니 역시 명불허전! 왜 명반인지 알겠네.'

새로운 시각과 느낌이 아주 좋았다. 한 번쯤은 도전해볼 만한 프로젝트이니 독자들도 시도해보시길.

감동을 선사했던 많은 음반 중에 가장 나의 마음에 오랫동안 남아있는 음반이 있다. 재즈를 엘피로 처음 듣던 1990년 초반에 예음사 엘피로 처음 구입한 후 가장 자주 듣고 가장 좋아했던 음반이다. 이 음반 역시 원반으로 구입하고 싶은 1순위에 드는 음반이었지만 인기반이다 보니 원반 구입에는 한참의 시간이 걸렸다. 바로 캐논볼 애덜리(Cannonball Adderley)의 〈Know What I Mean?〉이다.

캐논볼 애덜리는 뉴버드(New Bird)로 불리면서 찰리 파커 사후에 알토 색소폰 연주자의 대표로서 큰 인기를 끌던 연주자다. 동생인 코넷 연주자 냇 애덜리(Nat Adderley)와 함께 5인조 악단을 구성해서 비밥, 펑키, 소울, 리듬 앤드 블루스 분위기의 좋은 음반들을 많이 발표했다. 피아노 연주자는 시기별로 여러 명이 거쳐갔는데 소울과 블루스 분위기는 역시 바비 티몬스(Bobby Timmons)가 참여했던 시기가 최고였다. 이후 짧은 기간 영국 출신의 빅터 펠드만(Victor Feldman)이 참여해서 맑고 경쾌한 피아노 반주를 했다.

60년대 후반에 다시 한 번 큰 인기를 끌게 되는데 바로 'Mercy, Mercy, Mercy'라는 곡의 빅 히트 덕이었다. 이 음반의 작곡가가 바로 피아노 연주자 조 자비눌(Joe Zawinul)이다. 이외에 참여한 다른 피아노 연주자가 바로 빌 에반스다. 1958년에 이미 빌 에반스가 캐논볼 애덜리의 〈Portrait of Cannonball〉(Riverside, 1958) 음반에 참여한 적이 있다. 그리고 둘은 1959년 마일즈 데이비스의 명반인 〈Kind of Blue〉 음반에 참여하면서 모드(Mode)라는 개념을 접하고 음악적으로 한 단계 성장한다. 둘 다 마일즈 데비이스 그룹을 탈퇴하고 각자 그룹을 결성해서 빌 에반스는 트리오를 구성해 명연주 음반들을 발매했고, 캐논볼 애덜리는 동생과 5중주를 구성해 자신만의 스타일로 연주했다.

이 음반은 1961년 녹음된 음반이며 캐논볼 애덜리, 빌 에반스가 참

여하고 세션으로 베이스에 퍼시 히스(Percy Heath), 드럼에 코니 케이(Connie Kay)가 참여했다. 퍼시 히스와 코니 케이는 유명한 모던 재즈 쿼텟(Modern Jazz Quartet)에서 오랜 기간 연주를 같이해왔기에 둘의 조화는 아주 자연스럽고 훌륭했다. 캐논볼 애덜리의 연주 특징이 속주와 소울, 펑키한 느낌의 연주인데, 이 음반에서는 다른 분위기의 연주를 들려주어 사람들에게 큰 인기를 얻은 것 같다.

1990년대 초반 재즈 초보일 때 이 음반을 좋아했던 이유는 알토 연주가 너무 생생하고 신나고, 빠른 곡이든 발라드 곡이든 다 좋았기 때문이다. 특히, 첫 번째 곡인 *Waltz for Debby*'의 도입부에서 들리는 빌 에반스의 맑고 경쾌한 피아노 연주는 정말 최고였다. 당시에는 그저 음악이 좋으면 듣던 시기라 이것저것 찾아보면서 듣지는 않았다. 나중에야 알게 되었지만, 빌 에반스의 대표곡 중 하나이며 빌리지 뱅가드 라이브 두 번째 음반 제목이 〈Waltz for Debby〉다. 빌 에반스의 조카인 데비를 위한 왈츠풍의 곡이다.

이 음반은 원반으로 모노, 스테레오 모두 구했고 가장 자주 듣는 음반이기도 하다. *Waltz for Debby*'는 언제 들어도 에반스의 멋진 인트로가 귀를 자극하는데 데비와 놀이를 위한 준비 운동을 하는 듯하고, 이후 등장하는 캐논볼 애덜리의 경쾌한 알토는 데비와 함께 넓은 잔디 위를 뛰어다니는 빌 에반스를 보는 듯하다. 데비가 친구들과 고무줄 놀이를 하는 듯한 착각에 빠지기도 한다. 빌 에반스의 트리오 연

주도 좋지만 나에겐 이 곡이 최고의 'Waltz for Debby'다. 뒤이어 나오는 'Goodbye' 곡은 잠시 쉬게 만들어주는 발라드 곡이고 캐논볼 애덜리의 알토 색소폰 음색이 좀 더 차분해지고 부드러워진다. 이 음반에는 발라드가 여러 곡 수록되어 있는데, 기존의 애덜리 연주와 다른 점은 에반스와 함께 드럼, 베이스가 기존 연주자들과는 확연히 다른 분위기라 캐논볼 애덜리의 연주 스타일도 다르다. 다시 경쾌한 'Who Cares?' 곡이 이어지며 마지막은 존 루이스의 'Venice'라는 곡이다. 존 루이스가 작곡하고 참여한 영화 음악 음반인 〈No Sun in Venice〉에 수록된 곡으로 잔잔하고 감미로운 발라드 곡이다.

이 곡을 아주 좋아했었는데 예음사 음반에서는 녹음 시 음량을 적게 해서 이 곡을 제대로 들을 수 없었다. 원반을 구해서 가장 먼저 들었던 곡이 바로 마지막 곡이었다. 짧은 곡이지만 캐논볼 애덜리의 감미롭고 달콤한 알토 색포폰 연주가 너무나 매력적이다. 이 곡은 모던 재즈 퀴텟에서 비브라폰이 빠지고 캐논볼 애덜리가 참여한 느낌이 들 정도로 캐논볼 애덜리가 알토 색소폰 연주에서 힘을 빼고 최대한 감미롭게 연주를 했다.

뒷면도 발라드와 빠른 곡이 적절하게 배치되어 감상하는 재미가 남다르다. 알토 색소폰 발라드 연주의 대가가 스윙 시대부터 연주해오던 베니 카터(Benny Carter)인데 발라드 연주에선 베니 카터의 음색과 비슷하게 캐논볼 애덜리가 연주를 한다. 기존의 찰리 파커의 이미

지가 강해서 빠르고 고역을 많이 이용하는 연주를 들려주었는데, 이 음반을 통해서 발라드 연주에서 힘을 빼고 맑고 진한 톤의 베니 카터 스타일을 보여주면서 한 단계 발전한다.

캐논볼 애덜리의 음반은 어느 시기의 음반을 들어도 비슷한 분위기의 연주를 들려주는 게 장점이자 단점이다. 빌 에반스가 참여해서 더 인기가 높지만 캐논볼 애덜리 음반 중 필청 음반이다.

[Cannonball Adderley, Know What I Mean?,
Riverside(RLP 433), 1961]

음반 라벨을 보는 방법이 있나요?

1. 대표적 음반인 블루노트로 예를 들어 설명해본다.

1) 라벨에 'microgroove'라고 쓰여 있으면 모노 음반, 'STEREO'라고 되어 있으면 스테레오 녹음 음반이다.

2) 1시 방향에 음반 제작 당시의 주소나 회사명이 적혀 있다.

① 767 Lexington Ave NYC(1951–1957)

② 47 West 63rd St, New York 23(1957–58)

③ 47 West 63rd NYC(1957–59)

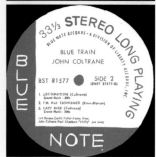

④ New York USA(1962–66)

⑤ Division of Liberty(1966–70)

⑥ Liberty UA, Inc(1970–72)

⑦ Division of United Artists(1971–73)

⑧ United Artists Blue label reissue series

⑨ Division of United Artists Records Inc, Blue label Black note(1973–76)

내용이 복잡하니 구입 시에 인터넷으로 음반 관련 정보를 꼼꼼히 확인해야 한다.

3) 대표 엔지니어 루디 반 겔더의 각인이 있는지 확인해야 한다. rvg(손으로 작성), RVG(기계), RVG STEREO(기계 각인) 등 다양하다.

4) 유명한 *'Ear'* 마크를 확인해야 한다. 실제 *'P'*,

'Plastylite'라는 곳에서 만든 음반의 경우 'P'가 있고 1966년까지 제작된 음반에는 통상 이 마크가 있다.

5) 음반 번호, 딥 그루브의 여부, '9M' 등 다양한 마크가 있다.

2. 프레스티지 음반의 경우

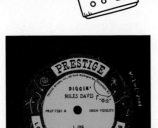

1) 루디 반 겔더(Rudy Van Gelder, RVG) 각인이 블루노트와 비슷하게 되어 있다. RVG 글자의 각인이 활자로 된 것보다는 손으로 작성한 각인이 좀 더 초기 음반으로 평가된다.

2) 블루노트의 'P' 마크와 비슷하게 프레스티지의 경우 Abbey 제조사에서 제작한 음반에는 'AB' 표시가 되어 있고 'AB' 마크가 있으면 초기 음반으로 평가된다.

3) 주소

　① N.Y.C(Yellow Black label)

　② Bergenfield, N.J.(Yellow Black label)

　③ Bergenfield, N.J.(Blue Trident label)

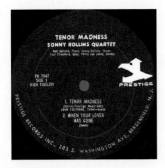

음반 라벨을 정확하게 평가하기는 상당히 어렵다. 고가의 음반 구입 시에는 인터넷의 정보들을 종합해서 판단하는 수밖에 없다.

blue trident 라벨

최고의 라이브 음반이라는데 음질이 왜 이래?

재즈 역사상 비밥 재즈 최고의 라이브 음반이라면 많은 사람들이 〈Jazz at the Massey Hall〉을 선택한다. 재킷에서부터 당당하게 역사상 최고의 재즈 앨범이라고 선전했을 정도이니. 시디 시절 명반이라고 해서 열심히 들었는데 그 이후엔 거의 듣질 않았다. 예음사 시절 음반으로 좀 들었고, 이후 리이슈로 가지고 있었는데 역시 라이브 음원에 1953년도 녹음이라 음질이 좋지 않다 보니 잘 듣지 않았다.

이 음반의 역사를 잠시 살펴보자.

1953년 데뷔(Debut)에서 10인치로 발매됐고 1956년에 12인치로 재발매됐다. 찰리 파커는 음반사 계약 때문에 이름이 'Charlie Chan'으로 되어 있다. 잘 알려진 대로 마약에 중독되어 마약을 구입하느라 그의 알토 색소폰은 전당포에 맡겨졌고 공연 직전에 흰색 플라스틱 알토 색소폰을 구해서 연주했다. 그래서 색소폰의 음색이

다른 음반에 비해 좀 약하고 얇다.

1953년 공연의 원래 기획은 찰리 파커, 디지 길레스피, 오스카 페티포드(Oscar Pettiford, 베이스), 레니 트리스타노(Lennie Tristano, 피아노), 맥스 로치(Max Roach) 구성이었다고 한다. 오스카 페티포드는 거절했고 레니 트리스타노 역시 쿨 재즈라서 당연히 거절했다. 당시 정신병원에서 퇴원한 지 얼마 안 된 버드 파웰을 추천해 찰스 밍거스(Charles Mingus)까지 포함한 역사적인 비밥 5인조가 탄생했다.

당시에 인기 있던 금요 권투 프로그램에서 그날 하필 세계 헤비급 권투 시합이 있었다. 챔피언 저지 조 월컷(Jersey Joe Walcott)과 도전자 로키 마르시아노(Rocky Marciano)의 시합이 있어서 실제 공연장에는 1/3 정도밖에 관중이 없었다고 한다. 공연은 성공적이었지만 재정적으로는 망했던 것이다. 음반을 발매해서 그 수익금으로 연주자들의 급여를 줄 수 있었다고 한다.

재밌는 사실은, 음반에서는 디지 길레스피의 연주가 아주 좋았는데 실제로는 공연 내내 집중할 수 없었다고 한다. 솔로 후 쉬는 동안 계속 무대 뒤로 가서 권투 시합을 보고 알려주거나 피아노를 치고 있는 버드 파웰을 놀리고, 찰스 밍거스는 짜증내고, 사실 공연 자체로만 보면 그리 환상적인 명연은 아니었던 것 같다. 무대 뒤에서 파커-디지, 파커-매니저, 밍거스-다른 멤버들과 싸움이 있었다는 루머가 있는데 정확한 사실은 알려져 있지 않다. 말도 많고 탈도 많은 공연이었지만

어쨌든 1950년대 최고의 비밥 연주자들이 함께 공연한 유일무이한 명연은 맞다. 그중 최고의 연주는 뭐니 뭐니 해도 'Salt Peanuts'이다.

음질이 좋지 않고 원반은 구입이 쉽지 않아 잊고 지냈는데 초기 음반에 관심이 생기고 10인치 음반을 구하다 보니 이 음반도 구해봐야겠다는 생각이 들기 시작했다. 우선 1962년에 재발매된 유사 스테레오 음반이 가격이 적당해서 구해보았는데, 유사 스테레오라 소리가 약간 어색하고 억지로 좌우로 분리된 연주가 듣기 불편했다.

하는 수 없이 모노반으로 다시 구했다. 확실히 예전에 듣던 예음사, 리이슈에 비해서는 좀 더 진한 소리라서 듣는 데는 큰 지장이 없었다. 욕심이 생겨서 좀 더 초기에 나온 음반을 찾던 중, 운 좋게 덴마크에서

왼쪽부터 10인치 초반 [The Quintet, Jazz at Massey Hall, Debut(DLP 2), 1953],
12인치 초반 [The Quintet, Jazz at Massey Hall, Debut(DEB124), 1956]

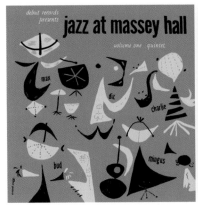
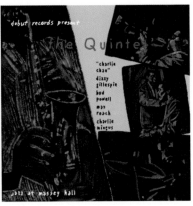

째째한
이야기

1959년에 발매된 모노반을 구했다. 확실히 1962년에 발매된 음반보다는 좀 더 생생하고 살아 있는 연주를 들려주었다. 시간이 지나고 나서 재킷이 지저분하고 음반의 라벨도 손상된 1956년 데뷔에서 발매된 초반을 구했다. 그래도 음반의 상태는 음악 감상에는 지장이 없었다. 덴마크 음반과 아주 큰 차이는 없지만 미국반답게 고역의 까실함이 좀 더 좋았다. 비로소 1953년 캐나다 토론토에서 있었던 역사적인 공연을 간접적으로나마 들어볼 수 있어서 너무 좋았고 감동적이었다.

집중해서 들어보니 이 음반에서 제대로 멋들어지게 연주한 주인공은 찰리 파커가 아니라 디지 길레스피였다. 파커의 연주는 플라스틱 색소폰의 한계에도 불구하고 최고였지만 마약의 영향인지 깜짝 놀

왼쪽부터 12인치 덴마크반 [The Quintet, Jazz at Massey Hall, Debut(DEB124), 1959],
12인치 재반 [The Quintet, Jazz at Massey Hall, Fantasy(6003), 1962]

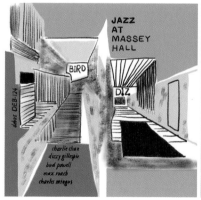
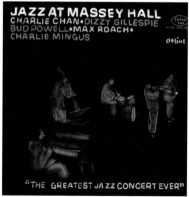

랄 만한 연주는 아니었다. 하지만 디지 길레스피의 연주는 비밥의 대표 연주자답게 아주 깔끔한 속주와 높은 고역의 연주를 제대로 들려주었다. 디지 길레스피의 연주가 좀 시끄럽고 산만해서 그리 인기가 많지 않은데, 이 음반에서 디지 길레스피는 비밥 최고의 연주를 들려준다.

2018년 우연하게 찾아온 기회로 1953년 데뷔에서 발매한 10인치 음반(Vol. 1)을 이베이에서 구했다. 음반의 상태도 좋은 편이라 구입한 것 자체가 너무나 기뻤다. 도착하고 세척한 후 첫 곡 'Perdido'를 들어보았다. 연주를 시작하는 찰리 파커와 디지 길레스피의 합주부터 완전히 다른 소리를 들려주고 관객들의 환호성 역시 훨씬 시원스럽고 개방감이 좋은 소리를 들려준다. 비로소 1953년 토론토 메시홀에 앉아서 비밥의 거장 5인의 연주를 듣는 듯했다. 찰리 파커의 색소폰도 좀 더 힘 있는 연주였지만, 역시 디지 길레스피의 귀를 자극하는 높은 음역의 트럼펫 연주와 속주는 그 어떤 음반에서보다 훌륭했다. 정신병원에서 퇴원한 지 얼마 되지 않았다고는 믿기 어려울 정도로 버드 파웰의 경쾌한 피아노 속주 역시 최고였다. 두번째 곡 'Salt Peanuts' 역시 명불허전이었다. 디지 길레스피와 찰리 파커의 빠른 속주로 시작하는 곡은 비밥의 명곡답게 화려함과 디지 길레스피의 재미있는 'Salt Peanuts' 노래까지 아주 흥미로운 연주다. 뒤에 이어지는 파커의 속주는 비밥 대표 연주자다운 면모를 여지없이 보여주었다. 화답

째째한
이야기

하는 디지 길레스피의 속주와 날카로운 트럼펫 연주는 짭짜름한 땅콩의 느낌을 그대로 전달해준다. 이 곡에 버드 파웰이 왜 비밥을 대표하던 피아노 연주자인지 어김없이 드러나는 멋진 속주를 들려주고 이에 질세라 맥스 로치의 화려한 드러밍이 곡의 클라이맥스를 장식한다. 비밥을 대표하는 곡답게 화려한 속주를 멋들어지게 들려준다. 2019년 10인치의 나머지 반쪽 Vol. 2를 어렵게 구해서 완성체를 갖추었다. 재즈를 좋아하는 분들이라면 한 번은 거쳐가야 할 역사적인 명연주다.

마일즈의 트럼펫에서
이런 소리가

음반을 오랜 기간 모으다 보니 욕심이 생겨서 한 연주자의 특정 시기의 음반을 다 모아보고 싶은 경우가 생긴다. 마일즈 데이비스, 소니 롤린스, 클리포드 브라운 등이 대표적인 컬렉션 대상 연주자들이다. 마일즈 데이비스는 1960년 중반 이후의 음반에는 관심이 없다. 주로 1950년대 음반이 수집 대상이었다. 리이슈 음반으로 시작해서 일본반으로 교체해서 열심히 듣고 1960년대 재반을 한두 장씩 구해서 듣다 보니 음질에 반해서 조금씩 초기반으로 교체하기 시작했다. 하지만 재즈 팬들이 가장 많이 찾는 연주자가 바로 마일즈 데이비스이다 보니 마일즈 데이비스의 음반은 대체적으로 모든 음반이 비싼 편이다. 적당한 가격대의 음반으로 모으려니 시간이 오래 걸렸지만 1960년 이전의 음반은 거의 다 모은 것 같다. 물론 초반을 다 구했다는 것은 아니고 가용한 예산 안에서 구할 수 있는 음반 위주로 모았다. 원반으

로 교체되면서 마일즈 데이비스의 트럼펫 연주, 특히 뮤트의 연주가 큰 차이를 보였다. 다소 건조하며 경질의 소리를 들려주는 후기 음반에 비해 1960년대 음반만 해도 좀 더 진한 뮤트 소리를 들을 수 있다.

마일즈 데이비스의 1957년 음반 〈Bags Groove〉는 초기 대표 음반 중 하나다. 재킷도 상당히 멋진 음반이라 음반을 자주 듣기보다는 재킷을 액자에 넣어서 장식용으로 많이 사용했던 음반이다. 음반은 A면에 'Bags Groove' 곡이 take 1과 take 2로 수록되어 있다. 'Bags Groove' 곡에서 비브라폰 연주자 밀트 잭슨(Milt Jackson)과 피아노에 델로니어스 몽크가 같이 연주한 게 아주 재미있는 조합이다. 흑인이지만 클래식적이고 쿨적인 요소가 있는 밀트 잭슨의 비브라폰, 비밥에서도 독특한 하모니와 여백을 활용하는 델로니어스 몽크의 피아노, 쿨과 비밥 사이를 오갔던 마일즈 데이비스의 트럼펫 연주가 서로 잘 어울릴 것 같지 않지만 세 연주자의 오묘한 하모니가 의외로 아주 멋지다.

운 좋게 마일즈 데이비스의 10인치 음반을 한 장 구했다. 이 음반에 'Bags Groove'의 1955년 첫 번째 녹음이 수록되어 있다. 자연스레 두 음반을 비교하게 되었다. 한번은 재즈를 좋아하는 온라인 카페 'JBL in Jazz' 지인들이 방문해서 음감을 하던 중 두 음반을 꺼내서 비교해보았다. 카페 방장이 마일즈 데이비스 곡 중에서 가장 좋아하는 곡이 바로 'Bags Groove'라고 상당히 기대했다. 우선 12인치 음반

으로 청음을 했다. 마일즈 데이비스의 트럼펫과 밀트 잭슨의 비브라폰이 함께 곡의 시작을 알리는데 역시 시원스러운 음질이다. 이후 독주로 나오는 마일즈 데이비스의 다소 건조하면서 감정을 뺀 듯한 트럼펫 연주는 역시 매력적이다. 고역을 내지르는 맛은 덜하지만 중역대에서 머무르면서 귀를 자극하지 않고 감싸는 트럼펫 음색은 마일즈 데이비스만의 매력이다. 이후 밀트 잭슨의 비브라폰은 맑고 영롱한 소리를 들려준다. 뒤이은 델로니어스 몽크의 피아노는 대조적으로 화려함보다는 필요한 음들로만 리듬을 구성하여 다소 무성의해 보일 정도로 음을 아낀다. 간간이 들려주는 델로니어스 몽크의 건반은 처음에는 어색하지만 익숙해지면 다른 피아노 연주자들과는 확연히 다른 매력을 느낄 수 있다. 그 후에 다시 마일즈 데이비스의 건조한 트럼펫 연주와 비브라폰이 합주를 하면서 연주는 끝났다. 참석했던 지인들을 만족시켜주는 12인치 초반의 음질이었다. 다들 10인치라고 뭐 그렇게 차이가 있을까요?, 하면서 10인치 음반을 턴테이블에 올리고 바늘을 내렸다.

마일즈 데이비스와 밀트 잭슨이 같이 연주하는 도입부는 비슷했다. 뒤이어 등장하는 마일즈의 트럼펫 독주가 시작되자 다들 '와, 이럴수가!'를 속으로 외치는 게 보였고 이 곡을 가장 좋아했다는 방장은 멍하니 내 얼굴을 쳐다보았다. 그러고는 한마디 했다. "더 들어볼 필요도 없네요. 첫 시작음에서 차이가 너무 나네요. 이럴수가." (이 친구의 시스

템은 내 빈티지와는 성향이 다른 하이앤드 시스템이고 워낙에 예민한 귀를 소유한 친구다.) 마일즈 데이비스의 건조한 톤은 비슷한데 트럼펫의 음색이 좀 더 진해서 음에서 심지(힘)가 느껴졌다. 고역의 상쾌함도 조금은 더 좋아 12인치에 비해 화려한 느낌이 강하다 보니 같은 곡임에도 불구하고 좀 더 밝고 경쾌한 느낌이 들었다. 비브라폰의 울림은 더 자연스럽고 화사했고 텔로니어스 몽크의 피아노 울림도 좋아진 느낌이 들었다. 곡이 끝나고 다들 표정에서 '저 10인치 음반을 어떻게 구하지? 저 음반을 뺏어갈까?' 같은 분위기를 읽을 수 있었다.

2시간 정도 여러 음반을 청음했는데 이날 최고의 음반은 여지없이 마일즈 데이비스의 10인치 음반인 〈All Stars, Vol. 1〉이었다. 마일즈

왼쪽부터 [Miles Davis, Bags Groove, Prestige(PRLP 7109), 1956], [Miles Davis, All Stars Vol. 1, Prestige(PRLP 196), 1955]

데이비스의 트럼펫 연주에서 새로운 세계를 경험한 것은 좋은데 부작용으로 이젠 10인치나 7인치 오리지널 녹음만을 찾고 있다. 새로운 소리를 발견한다는 즐거움은 경험해보지 못한 사람들은 알 수 없는 경이와 희열이 있다. 하지만 1950년대 초반에 발매된 음반 중에서 상태가 좋은 것을 구하기란 하늘의 별따기만큼 어렵고 가격 또한 만만치 않다. 그러나 언젠가는 구할 수 있지 않을까, 하는 기대에 오늘도 열심히 찾아 헤매고 있다.

째째한
이야기

존 콜트레인이
알토 색소폰을 연주했다고?

재즈를 오랜 기간 듣다 보니 음반도 궁금하지만 연주자에 대해서 호기심이 생기는 경우가 많다. 재즈를 듣던 초창기에 동호회 활동을 하면서 프리 재즈에 관심이 없었기에 프리 재즈 연주자에 대해서도 관심이 없었다. 대표적인 연주자인 존 콜트레인조차 크게 관심을 두지 않았었다. 1960년 이전 프레스티지(Prestige) 녹음 시절의 하드 밥 연주 음반은 좋아해서 많이 들었지만 존 콜트레인을 좋아한다고 말할 정도는 아니었다. 속주를 그리 좋아하지 않아서인지 음반을 듣기는 하지만 존 콜트레인의 매력을 느끼기가 쉽지 않아 관성적으로 가끔 듣는 정도였다.

혼자 듣던 재즈에서 동호회 지인들과 같이 듣는 재즈로 바뀌면서 이전에 비해 좀 더 다양하게, 그리고 깊이 있게 듣게 되었다. 마일즈 데이비스를 좋아하다 보니 자연스레 존 콜트레인의 연주를 자주 듣게 되고 존 콜트레

인의 음색과 연주법에도 관심이 생기기 시작했다.

　존 콜트레인은 데뷔 초기에 빅밴드에서 짧은 기간 동안 알토 색소폰을 연주했고, 1950년대 이후에는 테너 색소폰을 위주로 연주했다. 마일즈 데이비스 5중주에 소속되어 연주 활동을 하면서 인지도를 높이기 시작했고 1960년대 아틀랜틱에서 〈Giant Steps〉 음반을 시작으로 특징적인 화려한 속주와 코드 변환을 이용한 연주를 소개한 이후 임펄스에서 〈A Love Supreme〉을 발표하면서 재즈를 예술의 경지로 승화시켰다. 하드 밥, 포스트 밥, 그리고 프리 재즈에서 테너 색소폰과 소프라노 색소폰을 주로 연주했다. 음역이 다소 높고 경쾌하고 맑은 톤이 매력적인데 소프라노와 아주 잘 어울리는 음색이다.

　하루는 콜트레인의 초기 음반 중 가장 좋아하는 〈Lush Life〉를 듣고 있는데 지인이 질문을 했다.

　"혹시, 존 콜트레인이 연주한 알토 색소폰 연주를 들어본 적 있으세요?"

　"존 콜트레인이 알토 색소폰을요? 글쎄요, 들어본 적 없고 잘 모르겠어요."

　"제 기억에 빅밴드 초기에 알토 색소폰을 연주한 음반이 있다는데 혹시 가지고 있으신가 해서요."

　"한번 검색해볼게요."

　검색을 해보니 1940년대 중반 빅밴드에서 잠시 알토 색소폰을 연

주했고 크게 두각을 보이는 연주는 아니었던 시기라 다른 음반을 찾아보았다. 1958년에 진 아몬스(Gene Ammons)의 음반 2장에서 알토 색소폰을 연주했다. 찾아보니 다행히 집에 2장의 음반을 모두 가지고 있었다. 그동안 몇 번 들었지만 존 콜트레인이 당연히 테너를 연주하는 줄 알았는데.

두 음반은 프레스티지에서 나온 〈Groove Blues〉와 〈The Big Sound〉다. 진 아몬스는 1940년대부터 활동한 테너 색소폰 연주자로 스윙, 비밥, 하드 밥, 소울 재즈 시기까지 오랜 기간 활동하며 진하고 소울적인 연주를 주로 들려줬다. 진 아몬스가 당시 인기 있던 연주자들을 모아서 올스타 밴드 형식으로 1958년 1월에 녹음했고, 2장의 음반으로 나눠서 발매되었다. 테너 색소폰에 진 아몬스와 폴 퀴니쳇(Paul Quinichette), 알토 색소폰에 존 콜트레인, 플룻에 제롬 리차드슨(Jerome Richardson), 바리톤 색소폰에 페퍼 아담스(Pepper Adams), 피아노 말 왈드론(Mal Waldron), 베이스 조지 조이너(George Joyner), 드럼에 아트 테일러가 참여했다. 2장의 앨범은 동일한 형식의 연주이고 블루이지하며 소울적인 진한 연주곡들로 구성되어 있다. 5명의 혼이 곡에 따라 다양하게 협주를 들려준다. 존 콜트레인은 총 4곡('Ammon Joy' 'Groove Blues' 'It Might as Well Be Spring', 그리고 'Real McCoy')에서 알토 색소폰을 연주했다.

전형적인 비밥 재즈 형식을 따르면서 합주로 시작한 후에 진 아몬

스의 테너 색소폰으로 이어진다. 진 아몬스의 테너 색소폰이 미디엄 템포로 블루이지한 분위기를 만들어주고, 뒤이어 제롬 리차드슨의 가벼운 플룻이 분위기를 살짝 바꿔준다. 이후 밝은 분위기를 더 몰아가는 존 콜트레인의 화려한 속주와 높은 음역이 순식간에 지나가고, 뒤이은 페퍼 아담스의 바리톤 색소폰이나 폴 퀴니쳇의 테너 색소폰이 다시 느린 템포의 연주로 분위기를 가라앉히고, 마무리는 말 왈드론의 피아노가 담당한다. 이후 합주가 한 번 더 나오고 진 아몬스의 진한 테너 색소폰이 주제부를 연주하면서 곡이 끝난다. 다른 곡들도 형식은 유사하다. 1958년은 마일즈 데이비스 5중주에서 멋진 활동을 보이고 화려한 속주를 뽐내기 시작할 시기인데, 이 음반에선 좀 더 가

왼쪽부터 [Gene Ammons, The Big Sound, Prestige(PRLP 7132), 1958],
[Gene Ammons, Groove Blues, Prestige(PRLP 7201), 1961]

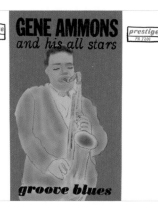

째째한
이야기

벼운 알토 색소폰으로 속사포 같은 빠른 속주를 제대로 보여준다.

이 두 음반은 진 아몬스의 음반이지만, 다양한 혼 연주자들을 즐길 수 있고 존 콜트레인의 재미있는 알토 색소폰 연주를 들어볼 수 있는 아주 멋진 음반이다. 존 콜트레인을 좋아하는 팬이라면 반드시 들어봐야 할 음반이다. 다행히 초반이라도 비싸지 않은 가격에 구입할 수 있다는 게 장점이다.

장고의 기타에서
'사의 찬미'가 들린다면

음악을 들을 때 아내가 아는 곡이거나 귀에 익숙한 곡인
경우 아는 체를 하고 몇 번 반복해서 듣고 싶어한다. 그
럴 때는 신이 나서 아내가 알 만한 음반들을 골라서 들
려주곤 한다.

재즈 기타의 시초라 할 수 있는 장고 라인하르트(Djan
go Reinhardt)와 찰리 크리스찬의 음반은 제대로 된 것
을 구하기가 어렵다 보니 이들의 음반에 대한 욕구는 점
점 커져 갔다. 찰리 크리스찬은 좋은 음반들을 구해서
듣고 있다. 남은 게 바로 장고 라인하르트의 음반이다.
1930-50년대에 주로 활동했기에 78회전 음반이 오리
지널 녹음이고 1940년대 후반의 녹음이 1950년대 초
반에 10인치, 7인치 음반으로 발매되었다. 12인치 음반
을 들어보면 음질은 들을 만하지만, 장고 라인하르트의
기타가 왜 대단한지를 느끼기엔 2% 정도 부족하다. 미
국에서 지내는 동안 78회전 음반을 구하면서 장고 라인

하르트의 음반을 2개의 앨범(3-4장짜리)으로 구했다. 배송과 세척 중에 2장이 깨져버려서 가슴이 너무 아팠다. 나머지 음반들은 상태가 좋아서 생생한 장고 라인하르트의 기타 연주를 들을 수 있어서 너무 좋았다. 이후 장고의 초기 음반을 구해보고자 노력했고 10인치 음반들을 한두 장 구했다. 78회전 만큼의 생생한 음질은 아니지만 그래도 1940년대의 녹음을 제대로 들을 수 있어서 좋았다. 현재 장고 라인하르트의 10인치 음반은 7장 정도 가지고 있다.

재즈 초기 녹음 중 가장 구하기 어려운 명연주 녹음이 바로 다이알(Dial)의 녹음이다. 찰리 파커의 가장 유명한 녹음도 다이알의 녹음이다 보니 다이알 녹음은 다른 연주자 음반들도 인기와 가격이 상당히 높다. 장고 라인하르트의 많은 음반 중 가장 인기가 높은 것이 바로 다이알 녹음이다. 아주 운이 좋게 1951년 발매된 다이알의 음반을 구했다. 1947년에 녹음된 곡들을 모아 놓은 음반으로 다이알의 첫 번째 음반이라 기쁨은 배가 되었다. 저녁에 음반이 도착하고 세척을 한 후에 B면부터 들어보았다. 첫 번째 곡이 시작하고 잔잔한 클라리넷의 연주가 등장하는데, 아내가 말을 꺼냈다.

"어, 나 이 곡 아는데. 영화 〈사의 찬미〉에 나왔던 곡 아니야?"

"그래? 귀에 익숙한 리듬은 맞네"

검색을 해서 '*사의 찬미*'를 들어보니 비슷한 리듬이었다. 이 곡의 제목은 '*Mardi Gras*'였다. 찾아보니 프랑스 말로 '*Fat Tuesday*'를 의미

하고 카니발의 축제곡이었다. '*사의 찬미*'는 '*도나우강의 잔물결*'을 편곡한 곡이라 같은 곡인지는 명확하지 않지만 들었을 때는 도입부가 유사한 리듬이라 이후 이 곡을 들을 때면 '*사의 찬미*'가 떠오른다. 가족들과 함께 들을 수 있는 재즈 음반이 생겼다는 사실 또한 나에게는 기분 좋은 일이다. 이 음반에는 장고의 대표곡 중 하나인 *Brazil*'의 1947년 연주도 수록되어 있다. 클라리넷의 감미로운 연주와 함께 등장하는 맑고 깨끗한 장고 라인하르트의 기타는 브라질의 강렬한 태양과 해변을 떠오르게 한다.

기타 연주를 좋아한다면 반드시 들어봐야 할 연주자가 바로 장고 라인하르트다. 음원이나 시디로도 들어볼 수 있지만 제대로 된 기타 연주를 듣기에는 한계가 있다. 재즈 기타를 좋아한다면 구하기 어렵더라도 장고의 초기 녹음을 꼭 들어보길 바란다.

[Django Reinhardt, Volume 1, Dial(214), 1951]

짜짜한
이야기

최상의 음을 찾기 위한
나의 레퍼런스 음반

오디오를 교체할 때 악기별로 내가 좋아하는 음색이 제대로 나오는지 확인하는 참고 음반을 가지고 비교해서 들어본다. 내가 그동안 사용해오던 참고 음반은 오스카 피터슨의 〈We Get Requests〉에서 피아노와 베이스, 데이브 브루벡의 〈Time Out〉에서 피아노와 알토 색소폰, 바니 케셀의 〈Poll Winners〉에서 기타, 마일즈 데이비스의 〈Someday My Prince Will Come〉에서 트럼펫, 그리고 소니 롤린스의 〈Way Out West〉에서 테너 색소폰이다. 재즈를 듣는 사람들이라면 다 좋아하는 명반들이라 참고 음반이라고 하기도 무색하다. 그래서 이런 참고 음반들은 음질이 좋은 초반이나 데모반으로 구해서 내가 좋아하는 소리를 찾으려고 노력한다.

오스카 피터슨의 음반에선 피터슨 피아노의 파워와 울림이 느껴지며 베이스의 울림이 적당하게 조화를 이루는 소리를 좋아한다. 데이브 브루벡의 음반에선 데

이브 브루벡 피아노의 영롱한 울림이 좋아야 하고 폴 데스몬드(Paul Desmond)의 알토 색소폰이 날카롭거나 음색이 얇지 않아야 한다. 그래서 스테레오도 좋지만 모노 음반을 더 좋아한다. 바니 케셀의 음반에선 기타의 울림과 잔향이 좋아야 한다. 특히 스테레오 음반에서 들을 수 있는 홀톤과 울림은 아주 훌륭하다. 마일즈 데이비스 음반은 뮤트 트럼펫 연주에서 날카로움보다는 서릿발 같은 서늘함과 건조함이 느껴져야 한다. 소니 롤린스의 음반은 재발매반들도 음질이 좋아 대개 좋은 테너 색소폰 소리를 들려준다.

〈Way Out West〉는 1990년대 중반 예음사 음반으로 가장 먼저 구입해서 많이 들었다. 이후 2000년대 초반에 팬터시의 재발매반(OJC)으로 들었다. 당시는 음반에 대한 정보나 음반사에 대한 지식 없이 들었지만, 연주가 좋았고 많이 추천하는 음반이니 열심히 들었다. 턴테이블과 카트리지가 좋아지면서 이 음반도 더 좋은 음반으로 들어보고 싶었다. 초기반은 너무 비싸서 구하지 못하고, 2000년대 중반 아날로그 프로덕션의 중량반을 구해서 들어보니 저역이 확실히 진해지고 테너 색소폰의 소리도 힘이 붙고 진해졌다. 이후 참고 음반으로 항상 꺼내서 듣는 음반이 되었다. 컨템포러리 원반들이 음질이 좋다는 것을 알고 난 후, 이 음반도 70년대 스테레오 음반으로 구했다. 자연스레 중량반과 70년대 음반을 비교하게 되었는데 저역은 중량반이 좀 더 좋았지만 전체적인 밸런스와 고역의 개방감이 1970년대 음반

이 좀 더 좋았다. 결국 중량반은 뒤로 물러나고 1970년대 스테레오반이 참고 음반으로 자리잡았다.

초기반을 구하려고 매일 이베이를 들락거렸다. 하지만 워낙 인기 있는 재즈 음반이다 보니 구입이 쉽지는 않았다. 그래도 노력의 산물일까? 먼저 구한 것이 바로 모노 재반이었다. 상태가 좋지 않다 보니 적당한 가격에 낙찰을 받아서 세척하고 긴장하는 마음으로 들어보았다. 첫 곡 *'I'm an Old Cowhand'*에서 셸리 맨의 말발굽을 연상케 하는 재미있는 드럼 연주에 이어 등장하는 소니 롤린스의 테너 색소폰의 음색에 살짝 놀랐다. 그동안 참고 음반으로 삼았던 게 모두 스테레오 음반이었다. 좌측에서 테너가 나오고 우측에서 드럼과 베이스가 나왔다. 좌우가 명확하게 구분되어 깔끔하게 들렸던 소리가 모노로 가운데에서 한꺼번에 나와서 처음엔 어색했다. 하지만 소니 롤린스의 깊고 진한 테너 색소폰 연주에 놀라서 어쩔 줄을 몰랐다. 그동안 들었던 테너가 이 소리가 아닌데? 뭐가 이상해진거지? 잠시 고민했는데 결론은 역시 모노라서 스테레오에 비해 좀 더 진한 색소폰 소리를 들을 수 있었던 것이었다. 저 깊은 곳에서 울려 나오는 테너 색소폰 소리와 다소 거친 된장찌개 같은 소니 롤린스의 연주는 그 어떤 테너 색소폰 연주자보다 진한 맛을 전해주었다. 스테레오 음반도 있어서 같이 비교해보았다. 좌측에서 들리던 테너가 모노에서 가운데로 오면서 훨씬 깊고 거칠면서도 진한 소리를 들려주었다. 다른 모노반에서 느

껐던 진한 혼의 소리를 이 음반에서 한 번 더 제대로 느낄 수 있었다. 레이 브라운(Ray Brown)의 베이스 소리 역시 스테레오에 비해 훨씬 더 진한 소리를 들려주었다. 한 곡이 다 끝나고 내 머리속에선 '그동안 뭘 듣고 있었던 거지?'라는 생각이 계속해서 맴돌았다. 그날만 두세 번 정도 반복해서 들었다. 이날 내린 나의 결론은 바로 '재즈는 모노 다'였다. 앞으로 음반을 구할 때는 모노를 우선적으로 구입하겠다고 결심했다. 이후 스테레오 재반, 스테레오 초반, 모노 초반까지 구했다.

〈Way Out West〉 음반을 완성체로 구하게 되었을 때 뿌듯함마저

[Sonny Rollins, Way Out West, Contemporary(C 3530), 1957]

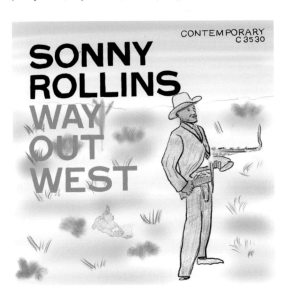

째째한
이야기

느껴졌다. 나만의 참고 음반을 모두 가지고 있다는 자부심도 어느 정도 있었다. 요즘은 청음하러 오는 분들께 스테레오 초반과 모노 초반을 비교해서 들려주곤 한다. 스테레오가 좋다는 분들도 있고, 모노가 좋다는 분들도 있다. 각자 선호하는 음색과 분위기에 따라 좋아하는 음반을 선택하면 된다.

왼쪽 위부터 [Sonny Rollins, Way Out West, Contemporary(C 3530), 1957],
[Sonny Rollins, Way Out West, Contemporary(S 7530), 1963],
왼쪽 아래 [Sonny Rollins, Way Out West, Contemporary(S 7530), 1963],
[Sonny Rollins, Way Out West, Contemporary(S 7530), 1970]

그때 그곳의
소리와 분위기를 찾아서

모노 음반, 10인치, 7인치, 그리고 78회전 음반까지 다양하게 경험해오는 동안 1940년대 후반과 1950년대 초반 연주에 관심이 생겼고, 그 와중에 크게 놀란 연주자가 바로 찰리 파커, 빌리 홀리데이, 레스터 영(Lester Young) 등이다. 스윙 시대와 비밥의 초기의 명연주에 대해서는 재즈 관련 서적에서 무수히 언급되지만, 제대로 된 연주를 접하기가 상당히 어렵다. 요즘 같이 쉽게 검색하고 들어볼 수 있는 엄청난 정보의 시대에 인터넷과 유튜브 등에서 들어볼 수는 있지만, 웬만해선 감동을 받기는 어렵다. 예를 들어, 60-70년 전 한국의 일상을 보여주는 사진들이 가끔 복원되어 깔끔하게 볼 수는 있지만 당시의 분위기를 느끼기엔 부족함이 있다. 음악 역시 마찬가지다. 1940-50년대 녹음된 음악을 최근에 발매된 음반이나 음원으로 들어보면 깨끗하고 맑은 음질에 만족하며 들을 수 있다. 하지만 오랜 시간의 흐름, 추

억, 연주에 담겨 있는 그림자 등을 느끼기엔 너무나 깨끗한 음질은 확실히 한계가 있다.

내가 좋아하는 재즈는 어떤 것일까? 이 질문에 나는 '녹음 당시의 분위기를 느낄 수 있는 소리'라고 답하겠다. 미국에서 지내는 동안 많은 원반을 접하고 들어보면서 점점 그 당시의 소리를 향해 다가가고 있는 나의 모습을 볼 수 있었다. 최근에 나온 제품보다 오래된 기기의 소리가 더 나의 가슴을 자극하다 보니 사용하고 있는 아날로그 시스템도 언젠가부터 오래된 기기들로 갖춰놓고, 교체를 하더라도 빈티지 기기로만 계속 찾게 된다.

찰리 파커의 연주는 이미 1950년대 중반에 버브에서 발매된 원반을 경험하면서 그 연주와 음색에 빠져들었고, 이후 사보이(Savoy)에서 발매되었던 원반들을 구했다. 하지만 1950년대 중반에 발매된 음반들도 자세히 알아보면 1940년대 녹음된 곡들을 모아서 10인치나 7인치로 발매했다가 나중에 12인치로 발매한 것이 때문에 12인치 음반도 결국은 1950년대에 재발매된 음반이라고 보면 된다. 그러다 보니 점점 12인치 발매 이전에 녹음된 음반들을 찾게 되었다. 특히, 10인치 음반들은 더 귀하고 음반 수집가들의 표적이 되는 음반이라 가격이 많이 비싸다. 열심히 찾다 보니 찰리 파커의 10인치 사보이 음반을 한두 장 구할 수 있었다. 12인치로 발매된 음반과 비교했을 때 크게 차이는 없지만 기분상 조금은 더 좋게 들린다. 하지만 구할 수 있

는 음반의 숫자가 워낙 제한되어 있고 가격도 비싸서 더 이상의 구입은 어려울 것 같다.

찰리 파커의 초기 명연주는 다이알의 녹음을 최고로 평가한다. 그렇다 보니 다이알의 녹음은 구하기도 어렵지만, 찾아도 가격이 천정부지로 높은 편이다. 그래도 한두 곡이라도 들어보고 싶은 마음에 과감히 78회전 음반을 찾아보기 시작했다. 몇 개월이 지나고 나서 상태와 가격이 적당한 78회전 다이알 녹음 음반을 구입했다. 미국에서 지내는 동안은 78회전 음반을 많이 구입했다. 하지만 한국에 돌아와서는 배송 시 음반 손상의 위험성이 높아 구입할 생각을 하지 않았다. 배송할 때 던져버리면 무조건 깨진다. 미국에서도 여러 번 세척한다고 깨먹고 살짝 떨어뜨려서 깨먹는 등 마음 아픈 경험이 꽤나 있었다. 그

사보이 10인치 [Charlie Parker,
New Sounds in Modern Music, Vol. 1,
Savoy(MG 9000), 1950]

째째한
이야기

래도 파커를 듣고 싶은 마음에 과감히 주문을 하고 맘을 졸이면서 배송을 기다렸다. 약 2주가 지나고 미국에서 배송되어 온 음반은 판매자가 꼼꼼히 포장을 해서인지 깨끗한 상태로 도착했다.

총 3장을 구입했는데 2장은 그나마 들을 만한 상태였고 1장은 잡음이 상당히 많았다. 1946-47년에 녹음된 음반이다. 찰리 파커와 트럼펫에 하워드 맥기(Howard McGhee), 피아노에 에롤 가너(Erroll Garner)가 참여한 연주였다. 긴장된 마음으로 음반을 올려놓고 78회전 전용 페어 차일드 225 B 카트리지로 교환한 다음 음악을 들어보았다. 1947년 녹음인 'Bird's Nest'는 놀랍게도 스윙 피아노 연주를 많이 했던 에롤 가너(Erroll Garner)가 참여했는데 찰리 파커의 빠른 속주에 아주 잘 어울리는 피아노 연주를 맑은 음색으로 들려준다. 이전

78회전 음반, recorded
at WOR studios, NYC,
1947. 2. 19.
[Charlie Parker, Bird's
Nest, Dial(1014), 1947]

에 12인치 원반, 10인치 원반으로 듣던 찰리 파커의 음색과 조금 다른 느낌이 들어 놀랐다. 찰리 파커의 알토 색소폰은 약간 높은 음역의 맑고 찌르는 듯한 음색인데 78회전으로 들으니 이전과 비교해서 좀 더 묵직하고 두툼한 소리를 들려주었다. 음역이 반 정도는 내려와서 더 진한 소리였다.

두 번째 곡은 1946년도에 녹음된 'The Gypsy'라는 발라드 연주였다. 속주와 빠른 코드 변화가 장점인 찰리 파커가 의외로 발라드 연주로도 유명한 곡들이 많이 있다. 이 곡은 트럼펫에 하워드 맥기가 함께 해 느린 템포의 아름다운 곡으로 조금 더 진한, 마치 테너 색소폰과 비슷한 음색의 알토 색소폰 연주를 들려준다. 이 두 곡을 듣고 난 후 약간 충격을 받고 같이 활동하고 있는 'JBL in Jazz' 카페의 방장인 파커빠에게 전화를 해서 기쁜 소식을 알려주었다.

몇 주 후에 동호회 지인들이 방문했고 여러 음반을 들었지만 역시 하이라이트는 찰리 파커의 78회전 음반이었다. 이전보다 세팅을 좀 더 좋게 만든 후 음반을 올려놓았다. 'Bird's Nest'가 시작되고 파커빠는 기쁨의 탄식을 내지르고 고개를 떨구었다. 두 번째 발라드 'The Gypsy'에선 같이 있던 모든 재즈 페인들이 할 말을 잃고 찰리 파커의 환상적인 발라드 연주에 넋을 잃고 말았다. 표면에서 들리던 잡음마저도 어느새 사라지고 찰리 파커의 솔로 연주만이 거실을 가득 채웠고 함께 1947년으로 즐거운 재즈 여행을 떠났다.

진한 찰리 파커의 감동을 뒤로 하고 몇 번 상태 좋은 음반을 더 구하려고 노력했지만 역시 배송과 가격이 문제였다. 78회전 음반이다 보니 한 면에 한 곡씩 총 2곡이 수록되어 있다. 이런 음반을 수십 달러를 주고 구입하는 게 쉽지는 않다. 하지만 역시 마음 한구석에는 찰리 파커의 78회전 음반을 상태 좋은 것들로 구해보고 싶은 마음이 굴뚝같다. 스스로 재즈 페인이라 자신하고 찰리 파커의 진짜 연주를 제대로 들어보고 싶다면 무조건 78회전 음반을 들어봐야 한다.

78회전 음반, recorded at CP MacGregor
studios, Hollywood, CA, 1946. 7. 29.
[Charlie Parker, The Gypsy, Dial(1043), 1946]

쿨의 탄생에는
마일즈 데이비스가 있었다

마일즈 데이비스는 연주 스타일이 계속해서 변했고 진화했다. 오랜 기간 연주 활동을 해서 음반 숫자도 너무 많다. 현재는 1960년대 중반 이전의 음반 위주로 가지고 있다. 마일즈 데이비스의 음반 중 관심이 있었던 음반이 바로 〈The Birth Of The Cool〉이다. 재즈 관련 도서를 보면 항상 등장하는 음반이고 필청을 권하는 음반이기도 하다. 시디로 자주 들었고 1970년대 발매된 재발매반으로 가끔씩 듣기는 했지만 책에서 얘기하는 것만큼 나의 뇌리에 박히지는 않는 그런 연주였다. 초기 음반들을 구입하다 보니 당연히 이 음반에 대해서도 관심이 생겼고 이것저것 알아보다가 1950년대 후반에 발매된 오리지널 재킷의 음반을 구하게 되었다. 1970년대 발매반에 비해서는 음질이 좋지만, 역시 기대보다는 못하다 보니 초기반에 대한 욕구가 더 커졌다. 결국 초기 원반을 구하게 되었다. 플라시보 효과로 인해 역시

초기반에 대한 만족도는 좀 더 높아졌다. 이 음반과 관련된 이야기를 적어본다.

1949년과 1950년에 마일즈 데이비스 9인조 밴드는 길 에반스(Gil Evans, 2곡), 존 카리시(John Carisi, 1곡), 존 루이스(John Lewis, 2곡)와 게리 멀리건(Gerry Mulligan, 7곡) 등이 편곡한 12곡을 뉴욕에서 녹음하였다. 음악은 독특했는데 클로드 손힐(Claude Thornhill) 악단의 편안한 느낌에 비밥을 접목시킨 것 같았다. 1949년 1월과 같은 해 4월, 1950년 3월에 녹음한 12곡 중 6곡만이 78회전 음반으로 캐피톨에서 우선 발표되었다. 1949년 1월 연주에서 *'Jeru'*와 *'Godchild'*가, *'Move'*와 *'Budo'*가 같은 음반에 수록되었다. 1949년 4월 연주에서는 *'Israel'*과 *'Boplicity'*가 같이 수록되었다. 78회전반의 판매는 신통치 않았고 9인조 밴드의 클럽 연주 역시 비평가로부터 혹평을 받았다.

1954년부터 10인치 음반이 재즈 음반의 주요 매체로 등장하게 되었다. 마일즈 데이비스 9인조 밴드의 프로듀서였던 피트 루골로(Pete Rugolo)는 캐피톨에서 녹음한 12곡 중 8곡을 우선 10인치 음반으로 발매하자고 설득했다. 캐피톨은 허락했고 〈Classics in Jazz-Miles Davis〉라는 타이틀로 발매되었다. 3년 후인 1957년 더 많은 변화가 있었다. 이젠 12인치 음반이 주류가 되었고 마일즈 데이비스는 컬럼비아와 계약을 맺어 재즈 시장에서 첫 번째 슈퍼스타가 되었다.

1957년 컬럼비아는 길 에반스가 편곡한 〈Miles Ahead: Miles Davis +19〉를 발매했다. 피트 루골로는 캐피톨을 밀어붙여 12곡 중 11곡을 12인치 음반으로 발매하도록 했다. 피트 루골로는 앨범 제목을 〈Birth of the Cool〉로 했다. 그건 아주 현명한 선택이었다. 마일즈 데이비스의 인기 덕에 판매는 아주 좋았고, 그 이후로 마일즈 데이비스 9인조 녹음은 〈Birth of the Cool〉로 알려지게 되었다. 비록 녹음 당시에는 그런 이름이 없었지만.

　　이 음반은 백인들 위주로 구성된 9인조 밴드이며 즉흥 연주를 바탕으로 한 속주 연주보다는 개개 연주자의 역량을 최대한 발휘할 수 있는 편곡을 통해 적절히 통제된 연주를 들려준다. 비밥에 열광하던 동

10인치 발매반 [Miles Davis, Classics in Jazz, Capitol(H 459), 1954]

째째한
이야기

부와는 달리 서부의 백인 위주의 사회에서는 새로운 풍의 쿨 재즈에 열광하게 된다. 백인과 흑인이 함께 한 다양한 앙상블 연주를 들려주는데, 비밥만큼의 열정과 그루브는 없지만 새로운 초기 스타일의 쿨 재즈를 이해하려면 이 음반은 반드시 거쳐야 한다.

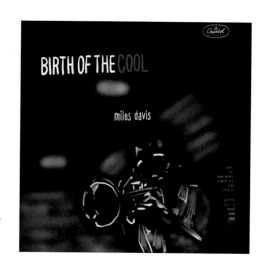

12인치 발매반 [Miles Davis, Birth of the Cool, Capitol(T 762), 1957]

소리에 대한
욕심은 끝이 없다

재즈 기타를 좋아하다 보니 기타 연주자들의 음반은 보이는 대로 다 구하는 편이다. 재즈 기타 연주자들의 이야기를 읽다 보면 항상 등장하는 연주자가 바로, 미국의 찰리 크리스찬과 벨기에 출신의 장고 라인하르트다. 둘의 연주 스타일이 너무나 다르기에 다양한 형태로 재즈 기타 연주자들에게 큰 영향을 미쳤다. 찰리 크리스찬의 연주는 베니 굿맨 6인조 음반에서 들어보았고 45회전반으로 찰리 크리스찬의 기타 연주의 매력은 충분히 알고 있었다. 비밥 초기 명연주이자 찰리 크리스찬의 가장 대표적인 녹음인 1941년 민턴스 플레이하우스 라이브 연주를 제대로 들어보고 싶었다.

유튜브를 통해서 자주 들어보아서 연주는 이미 귀에 익고 시디를 듣던 시절에도 자주 들었기에 제대로 된 녹음을 듣고 싶은 마음이 오래전부터 있었다. 2008년쯤 일본반을 구했다. 기대를 하고 들어보았는데 음질은 그

째째한
이야기

런대로 괜찮았지만, 1941년 녹음이라고 하기에는 너무나 깨끗하고 깔끔한 소리라 어색했다. 나이든 할머니께서 아주 진한 화장을 한 느낌이라고 할까? 뭔가 언밸런스한 느낌 때문에 몇 번 듣고 엘피장에서 먼지만 먹고 있었다. 간간이 이베이를 통해서 검색해보았지만 구입이 쉽지 않았다.

2015년 경 일본반과 동일한 재킷의 음반을 보았는데 가격도 적당해서 구입했다. 1959년 에소테릭(Esoteric)에서 발매한 스테레오 음반이었다. 기대하고 들어보는데 소리가 좀 붕 뜬 느낌에 뭐라 말 못할 어색한 연주였다. 이건 뭐지? 하고 자세히 보니 역시 유사 스테레오 음반이었다. 아뿔싸! 유사 스테레오는 사지 말아야 하는데. 유사 스테레오로 발매되는 음반들은 몇 번 시도했지만 번번이 실패했기에 구입 시 항상 모노인지 스테레오인지 확인하는데 잠시 한눈을 팔았나 보다. 눈물을 머금고 한 달 후에 다시 검색해서 동일한 음반의 모노반을 구했다. 모노반은 1957년 카운터포인트(Counterpoint)에서 발매했다. 다행히 음반 상태는 좋았다. 역시 모노로 들어야 제맛이다. 찰리 크리스찬의 진한 기타 음색이 제대로 나왔다. 1941년 녹음이지만 기대했던 것보다 좋았다. 하지만 사람 마음과 귀는 간사해서 몇 번 듣다 보니 조금씩 불만이 생겼다. 녹음 시 잡음을 줄이기 위해서인지 모르지만 소리가 전체적으로 작다 보니 연주에 박력이 없고 그냥 평범한 연주가 되어버렸다. 실제로 라이브 연주이니 이렇게 잔잔하게 연주

하지는 않았을 것 같은데…, 이런 고민이 점점 생겨나기 시작했다. 하지는 구할 수 있는 음반이 더는 없어 보였다.

2016년에 우연히 영국에서 발매된 보그(Vogue) 10인치 음반을 발견했다. 10인치 음반이다 보니 'Swing to Bop'과 'Stompin' at the Savoy' 두 곡만 수록되어 있는데 가격도 저렴하지 않았다. 잠시 고민하다가 지금 아니면 언제 구할 수 있을까, 하는 생각이 들어 과감히 질렀다. 음반이 도착하고 세척을 한 후에 들어보았다. 역시 이전에 듣던 연주에 비해 좀 더 자연스러운 라이브감이 좋았다. 음량도 조금 더 크게 녹음되었고 라이브의 열기가 더 잘 느껴졌다. 역시 이런 음반은 오래된 음반일수록 음질이 좋은 것은 어쩔수 없나 보다. 보그 영국반은 1954년 발매된 음반이었다. 이렇게 민턴스 플레이하우스 라이브 음반 여행은 끝날 것 같았다.

2017년도 음반을 검색하던 중 1951년에 발매된 에소테릭의 초기 10인치 음반이 보였다. 이전에도 한두 번 보았지만 가격이 비싸서 포기했는데, 적당한 가격에 올라와 있어서 잠시 고민했지만 역시 손가락은 망설임 없이 구매 버튼을 클릭했다. 음반이 오면 12인치 재발매반과 영국 보그반을 비교해보리라 마음먹고 기다렸다. 드디어 음반이 도착해서 세척하고 긴장 속에 음악을 플레이했다. 역시 10인치 에소테릭 초기반은 첫음부터 크고 시원시원한 소리를 들려줬다. 12인치 음반으로 재발매하면서 잡음을 줄여야 하기에 고역을 대부분 줄

이는데, 그러면 소리에 힘이 없어지고 에너지가 떨어진다. 그에 비해 10인치 영국 보그반도 좋은 소리를 들려주었는데, 미국 원반과 비교해보면 영국반이 중역대를 좀 강화시켜서 더 시원스럽게 들릴 수는 있지만 조금 과한 느낌이 들기도 한다. 특히 중간에 나오는 조 가이 (Joe Guy)의 트럼펫 연주는 미국 원반의 소리가 자연스럽고 현장감이 더 좋다. 이로써 찰리 크리스챤의 1941년 민턴스 플레이하우스 라이브 음반 여행을 완벽하게 마스터할 수 있었다.

하지만 호기심 앞에서는 장사가 없다. 영국 보그반이 만족스러워서 12인치 프랑스 보그반도 구입해보았다. 미국 재발매반보다 좀 더 칼칼한 소리라서 듣기엔 더 좋았다. 재즈의 역사에서 빼놓을 수 없는 유명한 라이브 연주에 한번 빠져보는 건 어떤지.

왼쪽부터
[Charlie Christian, Jazz Immortal, Esoteric(ES 548), 1957]
[Charlie Christian, Jazz Immortal, Vogue(L.D.E 002), 1954]
[Charlie Christian, Jazz Immortal, Esoteric(ESJ 1), 1951]

데모반 음질이
더 좋을까?

엘피를 구입하다 보면 가끔 'Not for Sale, Demon-stration'이라는 도장이나 색인이 찍혀 있는 재킷과 음반을 볼 수 있다. 통칭 데모반이라고 알려진 음반인데 구입해야 하나 말아야 하나 고민되는 경우가 많다. 데모반은 말 그대로 음반 발매 이전에 음질 테스트 및 고객들의 반응을 보기 위한 용도로 만든 것이다. 7인치 음반도 데모반이 있고 10인치 음반도 데모반이 존재한다. 장르에 따라 혹은 용도에 따라 다르므로 데모반이라서 무조건 음질이 더 좋다거나 나쁘다고 할 수는 없다.

우선 여기서는 재즈 음반에 국한해서 이야기하려 한다. 데모반은 음반 발매 전후 시장의 반응을 보기 위해, 라디오 방송에서 틀어달라는 의미로 방송국에 보내기 위해 제작하는 경우가 가장 흔하다. 유명 연주자의 음반은 방송국에서 먼저 보내달라고 요청하기도 한다.

데모반에는 크게 두 가지 형태가 있다. 첫째는 라벨

색이 아예 다른 경우다. 정식 초반을 발매하기 전에 만든 것이라 구분하기 위해 데모반은 흰색으로 디자인하는 경우가 가장 흔하다. 일반 라벨 색과 다른 색으로 구분할 때는, 초반 라벨이 레드인 경우 데모반은 핑크로, 초반 라벨이 블랙인데 데모반은 그린으로 하는 등 다양한 형태로 제작한다. 이런 데모반들은 라벨 제작 시 미리 'Not for Sale, Demonstration'라는 문구를 인쇄하기 때문에 구분이 쉽고 위조가 불가능하다. 이런 데모반은 믿고 구입해도 된다.

둘째는 초반 라벨과 동일한데 데모반임을 표시하는 도장이 찍히거나 스티커를 붙이는 경우다. 'Not for Sale, Demonstration' 'Demonstration Copy' 'D. J. Copy' 'Preview Copy' 등의 문구가

왼쪽부터 [Barney Kessel, Vol. 1, Contemporary, 1956],
[Ben Webster, See You at the Fair, Impulse, 1963]

앨범 앞면이나 뒷면 혹은 음반의 라벨에 찍혀 있다. 이런 경우는 이미 음반을 발매한 상태에서 데모반이 필요했거나 따로 데모반을 제작하지 않아 초기에 제작한 음반에 도장을 찍은 것으로 추정된다. 그래서 데모반이 초반과 동일한지 판단하는 것이 중요하다. 라벨은 물론이고 딥 그루브 등이 초반과 동일해야 하고, 매트릭스 번호가 라벨 옆의 빈 공간(run-out)에 각인되어 있어야 하며, 경우에 따라 루디 반 겔더 각인('RVG' 'rvg' 'van gelder' 'rudy van gelder' 등)이 있는지도 확인해야 한다. 몇몇 음반들은 재반인데 데모반이라고 찍혀 있다. 재반에도 데모반이 존재한다는 얘기다. 그래서 데모반이라고 해서 반드시 초반과 비슷하다고 보기는 어렵다. 고가의 음반을 구입 시에는 잘 확인하고 구입해야 한다.

예외적으로 1970년대 이후에 발매된 음반의 경우는 음반 재킷의 한쪽 귀퉁이를 잘라내거나 구멍을 뚫는 경우가 많다. 음반의 뒷면에

[Margaret Whiting, Sings for the Starry Eyed, Capitol, 1956]

째째한
이야기

는 'Not for Sale, Demonstration'이라는 표식이 있다. 재킷이 잘리거나 구멍이 뚫려 있는 음반의 경우 판매 가치가 떨어지기 때문에 가짜 데모 음반일 가능성은 낮은 편이다.

'데모반이 음질이 더 좋은가'라는 부분은 개인차가 있기에 직접 들어보고 비교해봐야 알 수 있다. 최근에 데모반이 음질이 더 좋다는 이야기 때문인지 오래된 재즈 음반의 경우 데모반이면 가격이 많이 비싼 편이라 가짜로 데모반 각인을 찍는 경우도 있다고 한다. 하지만 가짜임을 증명할 방법이 없기 때문에 때론 모험을 할 수밖에 없는 경우도 있다. 물론 초반도 구하기 어려운데 데모반까지 구해서 초반과 비교해본다는 것이 쉽지는 않다.

내가 데모반을 처음으로 구한 것은 2011년 미국에 있을 때였다. 이미 1960-70년대 음반으로는 데모반을 몇 번 경험했지만 그리 큰 차이를 느낄 수 없었다. 줄리 런던의 음반 중 흰색 라벨이 보이길래 구해보니 데모반이었다. 아름다운 재킷이 인상적인 〈Your Number Please〉라는 음반이었는데 마침 같은 음반이 초반으로 있어서 둘을 비교할 수 있었다. 둘 다 비슷한 음질이었지만 데모반이 고역에서의 개방감이 조금 좋고 까칠한 맛이 있었다. 그에 비해 초반은 조금 차분한 소리였다. 데모반을 강렬하게 느낀 첫 경험이었다. 이 음반을 들은 이후로 데모반에 대한 환상이 생겼다.

몇 년이 지나고 데모반에 대한 생각이 확고해지는 계기가 생겼는

데, 바로 데이브 브루벡의 유명한 베스트 음반인 〈Time Out〉의 데모반이다.

　데이브 브루벡을 좋아해서 초기의 음반은 거의 다 가지고 있는데, 이 음반 역시 초반으로 모노와 스테레오 음반을 다 가지고 있다. 둘 다 아주 훌륭한 연주와 음질을 들려주어 레퍼런스 음반으로 자주 사용하고 있었다. 이후 상태가 좋은 흰색의 모노 데모반을 구하게 되었고 몇 차례 비청을 했다. 초반 모노, 스테레오가 좋은 소리를 들려주었지만, 데모반은 알토 색소폰의 음색, 드럼 하이햇의 찰랑거림이 좀 더 자연스럽고 고역의 개방감이 확실히 차이가 났다. 이외 데이브 브루벡의 컬럼비아의 다른 데모반을 몇 장 더 구해서 들어봐도 느낌은 비슷

왼쪽부터 모노 데모반 [Dave Brubeck, Time Out, Columbia, 1959],
모노 초반 [Dave Brubeck, Time Out, Columbia, 1959]

째째한
이야기

했다. 고역의 화사함이 좋고 개방감이 확실히 뛰어나 소리가 전체적으로 아주 풍성하다.

상당수의 데모 라벨(흰색이나 초반과 다른 색의 라벨)의 음반들을 초반과 비교해봐도 차이를 쉽게 알 수 있을 정도로 좋은 음질을 들려주었다. 그러다 보니 흰색 라벨의 데모반이 보이면 가능하면 구입을 하는 편이다. 최근엔 데모반의 가격이 상당히 올라서 구입이 쉽지는 않다. 이에 비해 초반 라벨에 데모 색인이 찍힌 음반들은 좋은 것도 있지만, 초반과 비교해보면 음질의 차이를 구분하기 어려운 경우도 많았다. 개인적으로 내린 결론은 흰색이나 색이 다른 데모 라벨의 음반이 진정한 의미의 데모반으로 봐야 하고, 데모 색인이 찍힌 음반은 초반과 비슷하거나 조금 좋은 정도로 보면 될 듯하다. 그렇기에 데모 색인이 찍힌 음반의 경우는 가격과 상태를 따져보고 구입하기를 권한다. 그럼에도 나는 데모반이나 색인이 찍힌 음반을 보면 바로 구입하는 편이다. 어쩔 수 없는 데모반 사랑이다.

음반은 애인처럼
소중히 다뤄야 한다

엘피 음반으로만 음악을 듣다 보면 관리하기가 여간 성가시지 않다. 구입하는 음반들이 1940-60년대 만들어진 음반이다 보니 아무리 관리가 잘되었다고 해도 먼지가 많이 있고 재킷이나 속지가 손상된 것도 많다.

음반이 도착하면 음반과 재킷을 빼고 다른 것들은 다 버린다. 음반 세척은 전용 세척액, 퐁퐁으로 닦기, 칫솔로 닦기, 목공 본드로 닦기, 24시간 이상 물에 불리기 등 효과 있다고 알려진 방법은 다 사용해보았다. 약 3년 전 이지클린(Easy Clean)이라는 수동 세척기가 효과가 있다는 이야기를 듣고 진공 청소기를 연결해서 진공 흡착이 가능한 모델로 구입했다. 전용 세척액까지 제조하며 가지고 있는 음반 2000장 이상을 세척했다. 이전에 사용하던 다양한 방법에 비해 비약적으로 먼지 제거에 효과가 있었다. 하지만 일일이 손으로 세척해야 하고 진공 흡착에

이지클린 수동 세척기

째째한
이야기

걸리는 시간과 품이 너무 많이 들어서 어느 순간부터는 더 이상 사용하지 않게 되었다.

초음파 세척기의 효과에 대해서는 자주 들었지만 가격이 비싸서 주저하던 중에 저렴한 중국산 초음파 세척기에 대한 블로그 지인의 평가를 읽은 후 바로 구입했다. 이지클린에 비해 묵은 때 제거에 효과적이었고 두세 번 반복해서 세척하기에 아주 편리했다. 이지클린으로 세척했던 음반들을 다시 한 번 초음파 세척기를 이용해서 2500장 정도 세척했지만 음반에 큰 이상도 없었다. 이지클린과 초음파 세척을 모두 하는 것이 효과가 제일 좋았다.

세척 후에는 새로 구입한 정전기 방지 속지와 새로운 겉지를 이용해서 새 옷을 입혀준다. 수년 전 두껍고 투명한 음반 비닐 겉지가 음반에 찌꺼기나 백화현상을 유발할 수 있다고 해서 2000장이 넘는 음반의 겉지를 다 제거해서 버렸다. 하지만 오래 보관하다 보니 겉지가 없으면 재킷에서 나오는 먼지와 오래된 재킷의 냄새로 인해 오염이 더 심해지는 것 같아서 유해물질이 함유되지 않은 반투명의 우윳빛 겉지를 다시 씌워주었다.

간혹 초음파 세척기를 써도 묵은 찌꺼기나 작은 흠집 등이 그대로 남아 있는 경우가 있다. 그럴 때는 전용 세척제와 가는 바늘, 나무 젓가락 등을 이용해서 제거하기도 한다. 하지만 음골의 손상을 일으킬 수 있어 손재주가 없다면 시도하지 않는 게 낫다.

음반을 손으로 잡은 채로 닦다가 여러 번 손상시킨 경우도 있다. 특히 78회전 음반은 셸락(Shellac)이라는 천연수지 재질이라 아주 딱딱해서 조금만 충격이 가해져도 바로 깨진다. 잘 모르던 초보 시절에 78회전 음반을 33회전 엘피 닦듯이 손으로 잡고 힘주어 닦다가 가장자리가 여지없이 깨져버렸다. 78회전 음반을 세척할 때는 음반을 바닥에 놓은 채 살살 닦아주는 게 안전하다. 엘피의 경우 염화비닐이라 휨에도 어느 정도 안전한데, 1950년대 초중반에 발매된 모노 음반의 경우 무겁고 딱딱한 재질의 음반이 있다. 그런 음반의 경우 조금만 힘을 줘도 가장자리가 깨질 수 있다. 이 때문에 음반은 들어보지도 못하고 먼지 제거하다가 버린 적도 여러 번이다.

몇 개월 전에 구하기 힘든 쳇 베이커의 보컬 음반을 재반으로 한 장 구했다. 아마도 재즈 남성 보컬 음반 중 가장 고가의 음반이 바로 쳇 베이커 음반일 것이다. 기존에 몇 장의 보컬 음반들이 있지만, 가장 유명한 녹음이 1954년과 1956년에 있었던 녹음이다. 1954년에 발매된 녹음은 10인치 퍼시픽 음반으로 〈Chet Baker Sings〉라는 이름으로 발매되었다. 러스 프리만(Russ Freeman)의 피아노와 쳇 베이커의 보컬은 쿨 재즈에 걸맞은 아주 멋진 조화를 들려준다. 쳇 베이커 노래의 매력은 바로 쿨한 느낌, 읊조리는 듯한 음성, 중역대에 머무는 편안한 음정, 그리고 가녀리고 감미로운 트럼펫 연주다. 이 녹음은 이후 여러 음반으로 재발매되었고 최근에도 여러 회사에서 재발매를 하지

만, 원 녹음과는 비교할 수 없을 만큼 조악한 음질을 들려준다. 일본 보컬 음반들의 음질이 대부분 아주 좋은 편인데, 유독 베이커의 이 음반 만큼은 울림이 많이 들어가서 듣기가 좋지 않다.

1954년 10인치 음반의 녹음과 1956년에 새로 녹음된 곡을 합쳐서 1956년에 12인치 음반 〈Chet Baker Sings〉라는 제목으로 발매했다. 이 음반이 현재 재발매되고 있는 원반이다. 러스 프리만의 피아노는 두 차례 모두 등장하고 나머지 반주자만 다르다. 가장 인기 있는 챗 베이커 음반답게 원반의 가격은 최소 100달러가 넘게 거래된다. 초반은 포기하고 운이 좋게 재반을 구할 수 있다. 상태도 기대했던 것보다 좋아서 아주 기분이 좋았다. 음반이 도착하고 세척을 하고 듣는데, 역시 원반에서 나오는 베이커의 차갑지만 감미로운 보컬과 트럼펫 연주는 정말 최고였다.

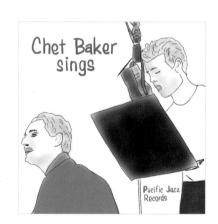

10인치, [Chet Baker Sings, Pacific(PJLP-11), 1954]

그런데 첫 번째 곡의 중간에 살짝 잡음이 나는 부분이 있어서 세척액을 뿌리고 간단히 닦을 생각이었다. 평소와 같이 편안하게 앉아서 다른 음반을 들으면서 닦는데 잘 안 닦여서 조금 힘을 주는 순간, 아뿔싸, 살짝 "빠직" 하는 소리가 들리는 게 아닌가? 설마, 하고 음반을 살펴보는데 깨진 부분이 잘 보이지 않았다. 혹시나 해서 전등 불빛 아래에서 비춰보니 이런…, 음골을 따라 길게 깨지기 직전의 실선이 보였다. 아마도 조금만 힘을 더 주었다면 길게 조각나서 떨어졌을 것이다. 놀란 가슴에 조심스럽게 턴테이블에 올려놓고 재생을 시켜보니 다행히 음골이 손상되지 않았고 정상적으로 재생은 되었다. 몇몇 초기 음반들을 깨먹었지만 그리 아깝다는 생각은 없었는데 쳇 베이커의 음

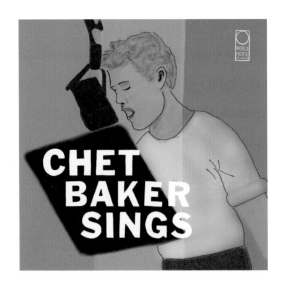

[Chet Baker, Sings, World Pacific(WP 1805), 1957]

째째한
이야기

반은 구하기도 어렵고 가격도 비싸다 보니 마음이 쓰렸다. 정말 드물지만 음반을 넣고 뺄 때 음반의 윗부분을 힘주어 잡는 경우가 있는데, 그 정도의 힘만으로도 깨지는 경우가 있다. 그래서 이 음반의 앞면 표지에 포스트잇으로 큼지막하게 빨간 매직으로 "주의! 음반 깨짐 주의"라고 써 붙여놓았다. 엘피를 위주로 듣는 분들이라면 세척을 잘해야 하지만 세척 시 깨질 수 있다는 생각으로 항상 애인 다루듯이 부드러운 손길로 소중히 다루길 바란다.

함께 들으면서
성장해온 나의 재즈

1996년 유선통신 시절에 천리안, 하이텔 등의 재즈 동호회에서 활동하면서 재즈 음반 관련 글을 올리곤 했다. 이후 나우누리 재즈 카페에 재즈 관련 글을 올리고 자연스레 오프라인 모임에서 정감도 주최하면서 재즈를 좋아하는 분들과 교류를 하게 되었다. 이후 바쁜 일상으로 재즈는 혼자 즐기게 되었다. 2년간 미국에 다녀온 뒤로는 가까운 지인들과 교류하면서 재즈 엘피에 대한 많은 정보를 공유했다. 하지만 주변에 나처럼 재즈만 좋아하는 재즈 페인은 많지 않았다.

블로그를 통해서 재즈 추천 음반이나 재즈 음반에 대한 경험을 조금씩 공유하기 시작했고 미국에서 지내는 동안에도 블로그를 통해 많은 분들을 알게 되었다. 아날로그 기기와 재즈 엘피에 대한 이야기를 올리고 블로그를 방문하는 분들과 댓글로 소통하면서 한두 분씩 알아가기 시작했다. 부럽기만 한 비싼 블루노트 원반을 올리

째째한
이야기

는 분, 재즈 음반에 대한 이야기와 식견이 넓은 분, 재즈 음반 이야기이지만 한 편의 수필 같은 글을 올리는 분 등 재즈를 좋아하는 다양한 분들을 알게 되었다. 오프라인에서도 몇 번 만나 친해졌다.

그러던 어느 날, 중학교 시절부터 찰리 파커에 빠져 재즈만 좋아해온 파커빠 J님, 재즈에 대한 해박한 지식으로 항상 멋진 글을 올리며 블로그에서 인기를 끌고 있던 L님, 그리고 나(B), 이렇게 세 명이서 재즈를 좋아하는 사람들을 위한 작은 카페를 만들기로 했다. 약 1개월 후 J님이 'JBL in Jazz'라는 재즈 온라인 카페를 개설했다. 재즈 하면 JBL 스피커가 유명하고 창립 멤버 3명의 이니셜이 J, B, L이라는 이중적인 의미가 담겨 있었다. 우연치고는 대단한 우연이다.

이는 혼자서 즐기던 재즈에서 같이 즐기는 재즈로 도약하는 계기가 되었다. 나름 음반에 대해서 많이 알고 있다고 생각했지만 여러 재즈 폐인들을 만나다 보니 나의 지식이 얕고, 정확하지 않은 정보도 많다는 것을 깨달았다. 재즈에 대해 더 알고 싶다는 동기부여도 되었다. 그때부터 각 레이블에 대한 지식을 배우고, 외국 사이트에서 재즈 음반에 관한 정보도 모으기 시작했다. 혼자일 때는 적당한 가격대의 음반을 구해서 듣고 좋으면 그만이라고 생각했는데, 점점 음반에 대한 눈이 뜨이면서 재즈에 대한 지식이 쌓였다. 나에게 재즈 음반에 대해 질문하는 많은 분들의 대답을 찾는 과정이 즐겁고 새로운 사실들을 같이 공유하는 것이 행복했다.

동호회 지인들의 집에서 가졌던 청음회도 나에겐 새로운 경험이었
다. 주로 집에서 혼자만 즐기던 재즈가 이젠 같이 공유하고 이야기를
나누는 재즈가 되었다. 다른 지인들의 시스템을 같이 비교해서 들어
보고 음반에서 어떤 소리가 나는지 평가하고 판단하는 일이 재미있
었다. 내가 구할 수 없는 고가의 음반을 가지고 있는 지인들이 있어 일
회성 체험을 할 수 있는 것도 하나의 장점이었다. 가볍게 즐기기만 하
던 재즈가 이젠 깊이 있게 공부하고 배워야 하는 재즈로 바뀌었고 점
점 발전하는 내 모습에 기분이 좋았다.

약 3년이 지난 지금 돌이켜보면 개인적으로 상당히 발전한 느낌이
다. 아날로그 기기도 많이 바뀌면서 소리가 좋아졌고 음반도 이젠 어느
정도 판단하고 평가할 수 있는 수준으로 발전한 것 같다. 재즈를 좋아
하는 사람들과 같이 이야기하고 수다 떨 수 있는 공간이 너무 좋다.

온라인 카페 'JBL in Jazz' 음감 모습

째째한
이야기

나에게
재즈란?

우연히 듣게 된 재즈라는 음악은 지난 30년 동안 나에게 오래된 친구처럼 즐거움과 기쁨, 때로는 위로를 주었다. 왜 하필 재즈라는 음악에 빠지고 좋아했는지 가끔 자문하곤 한다. 옆에서 지켜보는 아내도 묻곤 한다.

"재즈가 왜 좋아? 30년 동안 지겨울 수도 있고, 다른 음악을 들을 만도 한데 계속해서 재즈만 듣는 것 보면 대단해."

처음에는 리듬과 비트가 신선하고 연주가 매력적이라서 좋아하게 되었다. 시간이 지나면서 재즈의 역사에 대해 책을 찾아보고 정보를 얻게 되면서 재즈 자체에 대한 관심이 커졌다. 이후 많은 국내 번역 도서와 외국 원서까지 읽었고 다양한 재즈 관련 에피소드, 연주자와 관련된 재미있는 이야기, 흑인들의 아픈 역사 등이 나의 관심을 끌었다. 음악과 함께 거기에 얽힌 이야기까지 좋아하다 보니 재즈라는 음악이 더 좋아졌다. 지금 생각해

보면 1990년대엔 그저 재즈라는 음악이 좋아서 즐겼던 시기였다. 지금처럼 초반, 고가의 턴테이블, 좋은 카트리지 같은 것도 모른 채로 그저 재즈가 좋았다. 지금도 재즈를 듣고 싶어하는 분들이 간혹 음반을 추천해달라고 하면 나의 대답은 "그냥 들어서 좋은 음악 들으면 됩니다. 시간이 나면 재즈의 역사에 대해서 한번 찾아보면서 음악을 들으면 재즈가 좀 다르게 들리기도 합니다"라고 말하곤 한다. 지금도 음악을 들을 때 음반의 라이너 노트를 비롯해 음반과 관련된 많은 이야기를 읽으려고 노력한다.

나의 재즈 인생에서 가장 큰 변화의 시기가 바로 2011년부터 2년간 지냈던 미국 생활이다. 재즈의 본고장인 미국에서 많은 재즈 원반들을 접하면서 그동안 소극적으로 즐기던 재즈 음악을 적극적으로 찾아 듣는 계기가 되었다. 다양한 음반들을 접하면서 음반에 대한 안목이 늘고 45회전, 78회전 음반까지 접하면서 재즈의 진수를 맛보았다. 듣고 즐기는 재즈에서 찾고 탐구하는 재즈로 바뀌면서 재즈를 대하는 자세도 좀 더 진지해졌다.

혼자서 조용히 즐기던 재즈가 여러 지인들을 만나면서 공유하는 재즈가 되고, 재즈를 좋아하는 사람들끼리 온라인 카페를 통해 만나면서 재즈에 대한 관심과 애정이 한 단계 더 발전하는 모습을 경험하게 되었다.

음반뿐만 아니라 오디오 기기들도 많은 발전을 이루었다. 30년 전

에 듣던 재즈와 비교해보면 음질이나 음반은 엄청난 발전을 이루었지만 재즈에 대한 느낌은 큰 차이가 없다. 소위 '소리보다 음악'(소보음)을 더 중요시했기 때문에 그냥 재즈가 좋아서 들었던 시절이 더 마음 편히 음악을 들었던 것 같다. 요즘은 음악을 듣고 감동을 받기도 하지만 음질이 좋다 나쁘다, 음반의 상태가 좋다 나쁘다 같은 상념들이 때로는 음악 감상을 방해하기도 한다.

지난 시간 동안 재즈를 좋아하고 음반들을 모으면서 내가 좋아하는 음반들을 소개하고 정리하는 책을 만들고 싶다는 바람이 있었는데 좋은 지인들의 도움으로 나의 재즈 인생에 대한 회고를 이야기 형식으로 재미있게 풀어낼 수 있었다. 이 또한 나에게는 아주 큰 행복이었고, 미소가 지어지는 시간이었다. 초보가 들어볼 만한 음반, 시기별로 들어봐야 할 음반, 가성비가 좋은 음반, 재즈 레이블에 대한 정리 등 하고 싶은 이야기가 많지만 나중을 기약해야 할 것 같다.

이번에 집필을 위해 나의 지난 30년을 돌이켜보았는데, 그 시간들이 어제 일처럼 머릿속에 뚜렷이 남아 있는 것을 보면 어지간히 재즈를 좋아한 것 같다. 수천 장의 음반에는 모두 각각의 이야기가 있다. 음악을 들으면서 그 음반에 녹아 있는 이야기를 같이 즐길 수 있는 재즈는 나에게 매일 새롭고 즐거운 여행이다. 30년 동안 내 곁에서 묵묵히 나를 받쳐준 재즈라는 멋진 친구와의 만남은 앞으로도 계속될 것이다.

☞ 책에 소개된 에피소드와 참고한 정보 및 사진은
인터넷의 유명한 블로거와 정보를 참고한 내용입니다.
궁금한 부분은 인터넷 사이트를 방문하시기 바랍니다.
www.jazzwax.com
www.londonjazzcollector.com
www.jerryjazzmusician.com
www.dgmono.com

☞ 책에 삽입된 음반 재킷, 라벨, 사진 등은 저자가 직접 그린 것입니다.